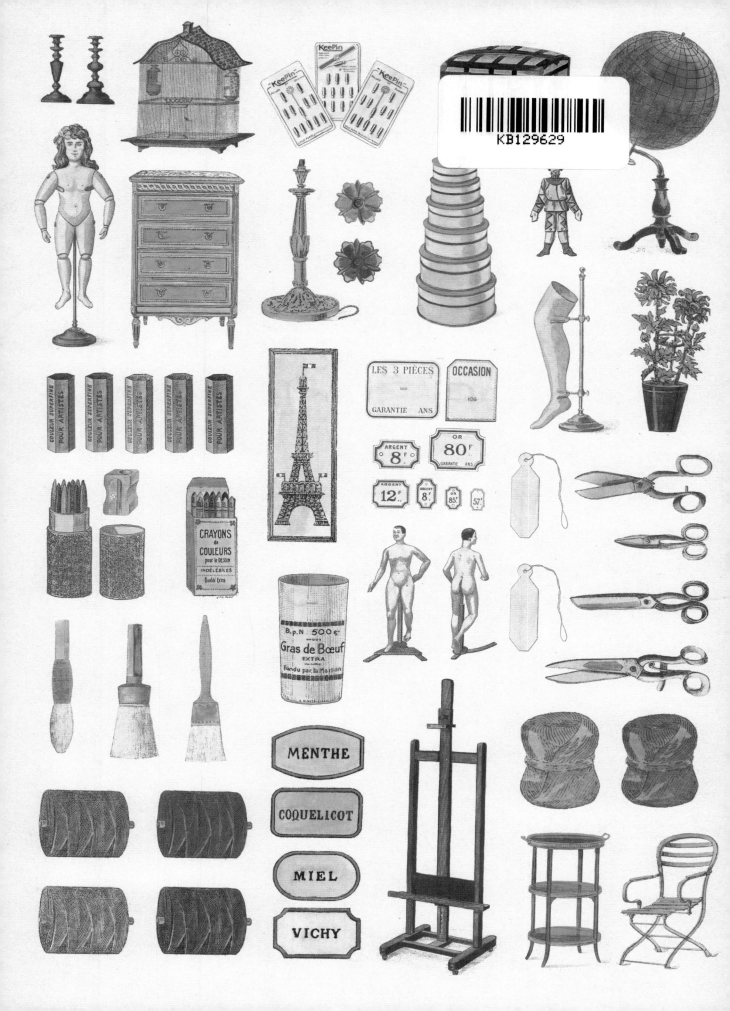

마랑
몽타구의

LE PARIS MERVEILLEUX

내가 사랑한
파리

옮긴이 **신윤경**

서강대에서 영어영문학과 불어불문학을 복수 전공하고, 같은 대학 대학원에서 석사학위를 받았다. 영국 리버풀 종합단과대학과 프랑스 브장송 CIA에서 수학했으며, 현재 프리랜서 번역가로 활동하고 있다. 주요 역서로 《청소부 밥》, 《소문난 하루》, 《마담 보베리》, 《포드 카운티》 외 다수가 있다.

내가 사랑한 파리

초판 1쇄 인쇄 2023년 6월 13일
초판 1쇄 발행 2023년 6월 23일

지은이 | 마랭 몽타구
옮긴이 | 신윤경
발행인 | 강봉자, 김은경

펴낸곳 | (주)문학수첩
주소 | 경기도 파주시 회동길 503-1(문발동 633-4) 출판문화단지
전화 | 031-955-9088(마케팅부), 9530(편집부)
팩스 | 031-955-9066
등록 | 1991년 11월 27일 제16-482호

홈페이지 | www.moonhak.co.kr
블로그 | blog.naver.com/moonhak91
이메일 | moonhak@moonhak.co.kr

ISBN 979-11-92776-61-3 03600

* 파본은 구매처에서 바꾸어 드립니다.

마랑 몽타구의

LE PARIS MERVEILLEUX

내가 사랑한 파리

파리를 특별하게 만든 상점, 공방, 아틀리에 19곳

글 · 일러스트 **마랑 몽타구** Marin Montagut

사진 **뤼도비크 발레** Ludovic Balay,

피에르 뮈셀레크 Pierre Musellec, **로맹 리카르** Romain Ricard

문학수첩

차례

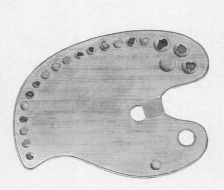
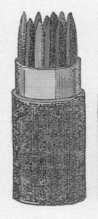

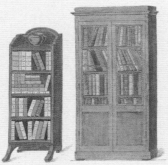

페오 에 콩파니　138

수브리에　152

이뎀 파리　164

세넬리에　176

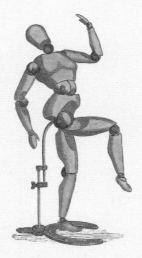

아카데미 드 라
그랑드 쇼미에르　188

에르보리스트리
드 라 플라스 클리시　198

프로뒤 당탕　210

그레네트리
뒤 마르셰　220

이블린 앙티크　228

마랑 몽타구

파리 6구 마담로 48

툴루즈에서 보낸 나의 어린 시절을 지배한 것은 아름다운 것들을 보고 감상하는 분위기였다.
골동품상 부모님과 훌륭한 화가 할머니를 둔 덕이었다. 난 아무리 작은 것도 놓치지 않았고,
그렇게 만난 각각의 사물들은 내게 자신만의 이야기를 들려주었다. 그 시절 난 언젠가 파리에
가리라는 꿈을 남몰래 키웠고, 갓 열아홉 살이 된 어느 날 마침내 빛의 도시에 입성했다.
짐이라고 할 만한 것은 붓과 그림물감 상자뿐이었다.

난 파란색과 초록색 표지판을 향해 고개를 바짝 쳐들고 거리 이름을 외웠다. 언젠가 다시 오기
위해서였다. 뤽상부르 공원의 금속 의자들, 센강을 가로지르는 다리들, 생제르맹데프레의 종탑,
그리고 에펠탑······. 살아 있는 엽서 속을 거닐면서 난 문득 깨달았다. 이제 더 이상 다른 곳에서는
살 수 없겠구나! 앞으로 내가 머물 곳은 바로 이곳 파리다. 그 후로도 오랫동안 난 파리의
구석구석을 탐험했다. 도시의 숨겨진 모습, 비밀과 보물 들을 발견하고 싶었다. 작업실이나 상점의
문을 열 때마다 난 감춰져 있던 새로운 세계와 그곳의 역사를 마주했다. 선배 장인들에게 소중한
기술을 이어받고 겸허한 자세로 그것을 지켜나가는 수호자들도 만날 수 있었다.

이러한 경험을 바탕으로 난 총 열아홉 곳의 매력적인 장소를 소개하는 책을 쓰기로 했다.
하나같이 시간이 멈춘 듯한 공간들이다. 이 책은 물감과 무드보드로 꾸며진 한 권의 앨범과도
같다. 나의 이 솔직한 고백을 보며 그곳의 색과 분위기에 젖어들고, 진정한 수공예품의 아름다움을
느끼고, 독특하고 희귀한 것들이 가득한 세상에 빠져보길 바란다. 이 장소들은 하나의 공통점으로
연결된다. 바로 파리의 영혼을 간직하고 있다는 점이다. 책장을 넘겨, 숨겨져 있던 박물관과
기억에서 사라진 작업장, 그리고 낡은 상점 안으로 들어가 보자.

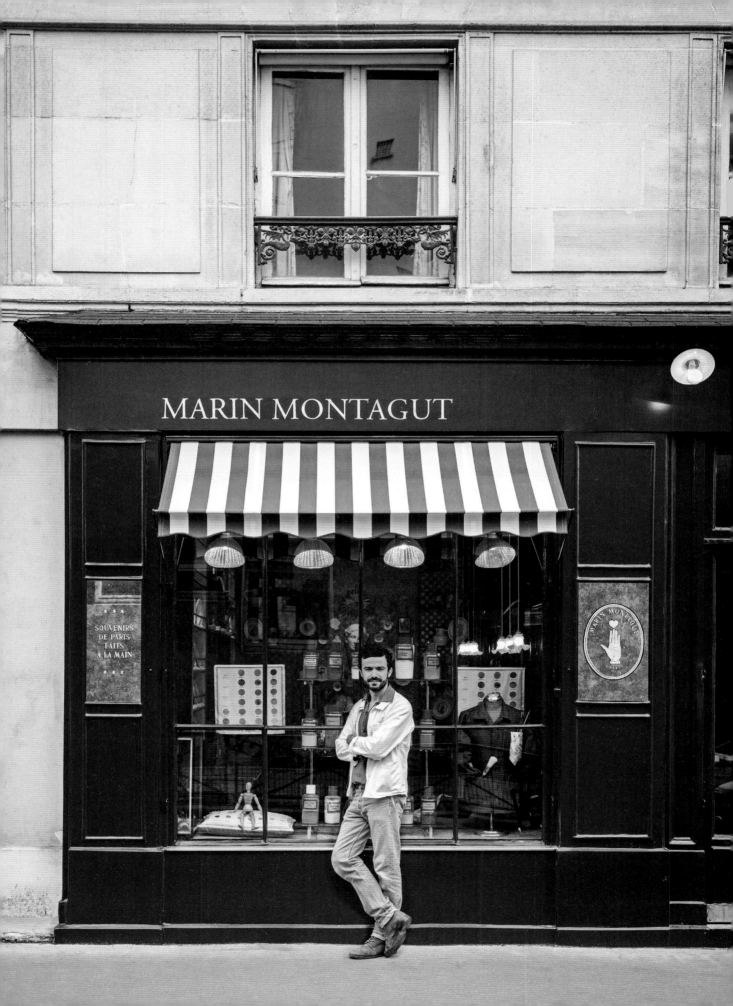

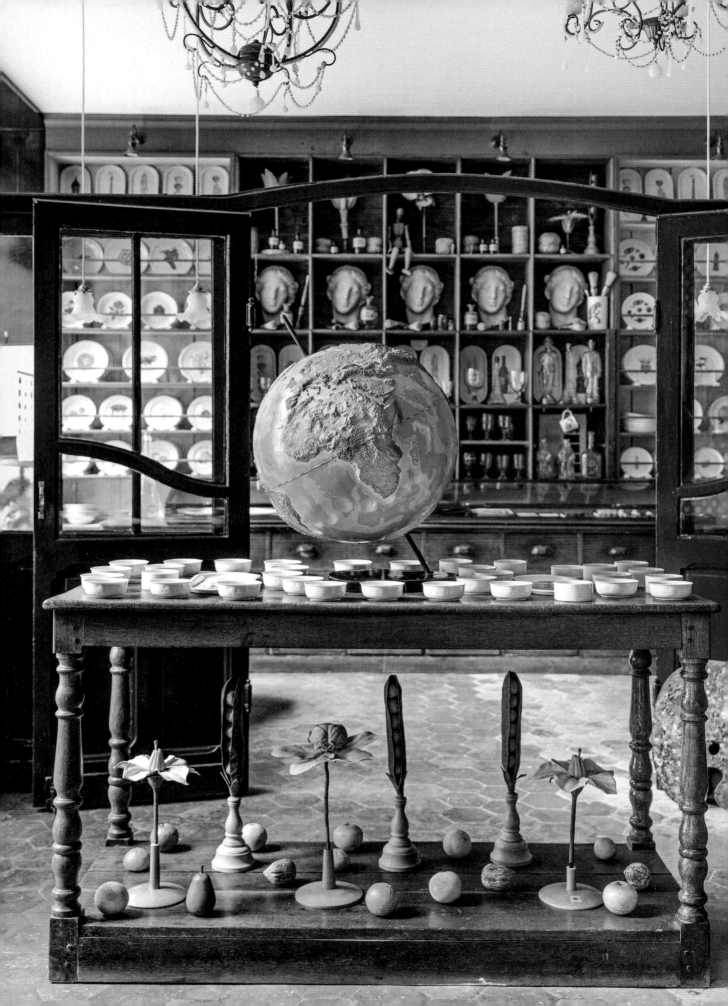

클리시 광장 옆 약초 판매점 문을 열면, 각종 풀이며 허브며 식물들이 뿜어낸 매혹적인 향이 쏟아져 나온다. 콜레트와 콕토의 걸음을 따라 갤러리 비비엔의 한 서점에 들어서면 정성스럽게 제본된 희귀본들이 마법 같은 힘으로 우리를 사로잡을 것이다. 좀 더 멀리 가보자. 아라곤부터 만 레이 혹은 피카소에 이르는 유명 예술가들이 머물던 20세기 초의 몽파르나스로 가서 인쇄소와 미술 아카데미를 방문해 본다. 파리에서 가장 아름답다는 퓌르스탕베르 광장에 위치한 골동품 가게 진열창 앞에 서면, 누구도 쉽게 걸음을 옮기지 못할 것이다. 이 세상에 존재한 순간부터 오직 박제술과 곤충학에 몰두한 전설의 가게도 우리 발걸음을 붙들 것이 분명하다. 다음에는 센강 기슭을 여유롭게 거닐어 보자. 파리 국립고등미술학교에서 멀지 않은 곳에 파리에서 가장 오래된 물감 가게가 있다. 세잔과 드가가 그 시절 그곳에 들어서며 느꼈을 감동이 우리에게도 그대로 전해질 것이다. 이 오래된 장소와 직업들은 내 작품 하나하나에 영감을 불어넣는다. 옛날의 파리는 예술과 수공업을 사랑했고, 난 그 정신을 이어받아 마담로에 첫 가게를 열었다. 내게 너무나 소중한 뤽상부르 공원에서 얼마 떨어지지 않은 곳이다. 몇 달을 찾아 헤맨 끝에 난 진열창과 건물 외관이 옛날 모습 그대로인 태피스트리 제작자의 작업실을 발견했고, 그곳을 잡화점과 내실과 작업실로 나뉜 공간으로 완전히 새롭게 바꾸었다. 옛날 물건에 집착하는 사람답게 난 바닥에 깔려 있던 널빤지와 벽돌들을 그대로 복원해 썼고, 프랑스 남부의 한 오래된 식료품점에서 칸막이가 여러 개 들어간 수공예 가구들을 가져와 공간을 채웠다. 내 보물들을 위한 맞춤형 전시장이 마련된 것이다!

초록색은 내겐 신앙이나 다름없다. 난 가장 연한 색조부터 가장 짙은 색조까지 온갖 종류의 초록색을 사용했다. 그중에서도 '파리 가판대 초록색'으로 칠한, 큰 유리창이 있는 벽 너머에 바로 내 작업실이 숨어 있다. 이곳에서는 마룻바닥 삐걱대는 소리가 들리고 오래된 목재 향이 난다. 어린 시절 내가 파리를 꿈꿀 때 떠올렸던 바로 그 신비로운 나라에 들어온 기분이다. 이 근대 상점 건물의 정면에는 이런 글이 쓰여 있다.

"무엇이든 파는 가게"

난 물감과 붓을 들고, 일상에는 존재하지 않는 물건들을 생각해 본다. 문구류, 식기류, 상자, 쿠션, 실크 스카프 등 서로 다른 자신만의 이야기를 들려주는 물건들이다. 난 몽마르트르의 작업실에서 이렇게 두 손으로 작품을 만들어 낸다. 18세기의 수수께끼를 담은 신비로운 〈비밀의 책〉, 상상 속 일탈의 상징을 다룬 〈기묘한 세상을 보는 창〉 등 내 대표작들도 그렇게 탄생했다. 난 여행 중에 신기하고 멋진 물건을 발견해 가져오기도 한다. 골동품 수집에 대한 관심은 어렸을 때부터 지금까지 단 한 순간도 내 삶을 떠난 적이 없다. 난 매주 미래의 고객들을 위해, 옛날 지구본이나 약제상 항아리, 곤충 채집 상자 혹은 또 다른 골동품들을 가져온다.

마담로 48에 모아 놓은 나의 작은 행복이 누군가의 소중한 추억이 된다면 그보다 기쁜 일은 없을 것이다. 여러분이 이 책에 소개된 장소들을 보며 지금까지와는 다른 눈으로 파리를 보고, 좀 더 용기를 내어 스스로 발견한 새로운 공간의 문을 열어 보기를 바란다.

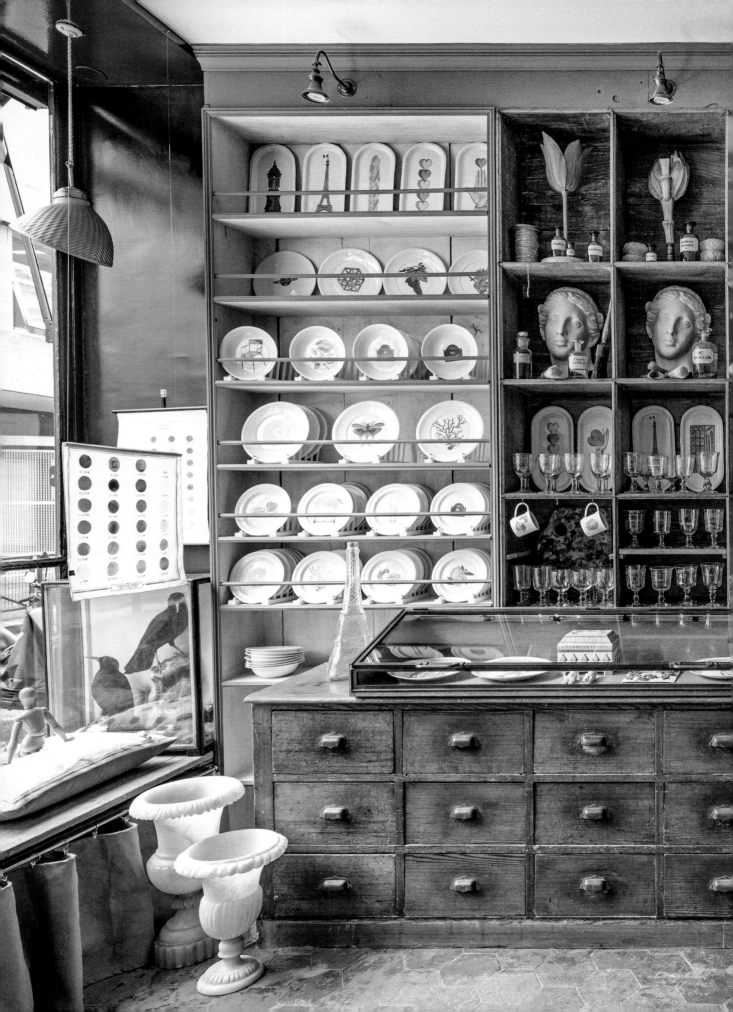

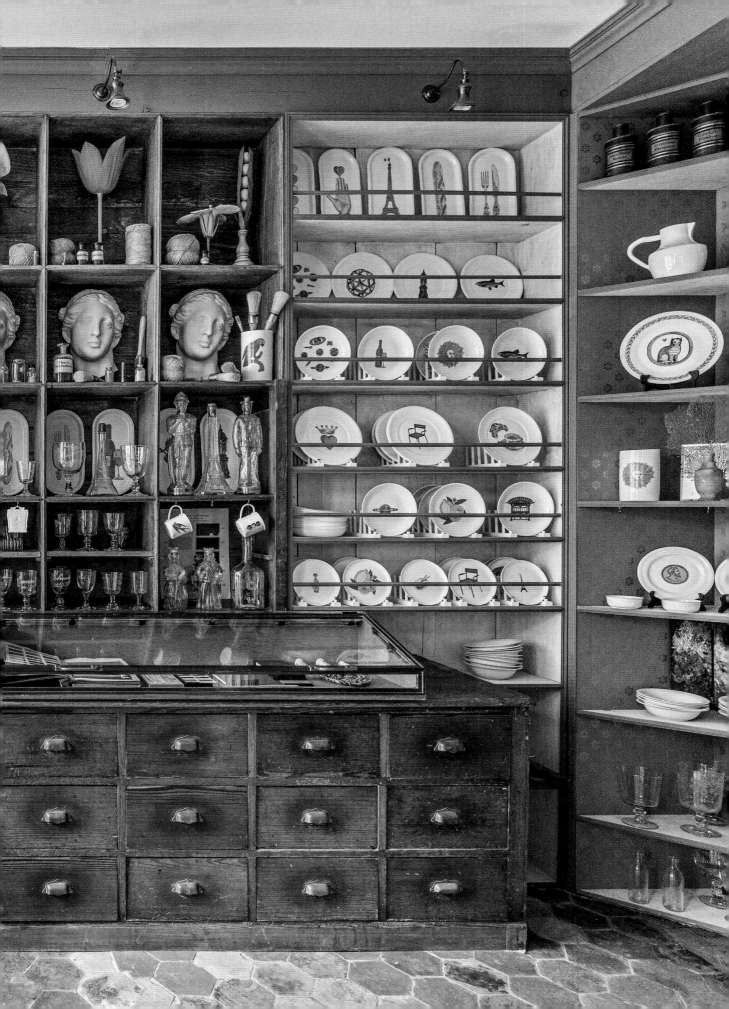

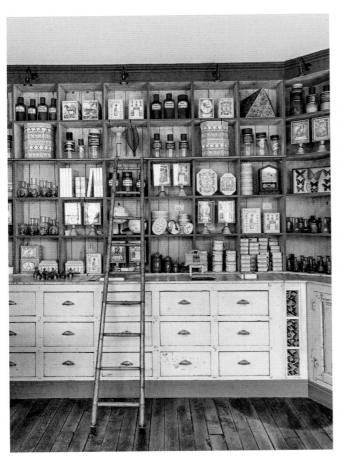

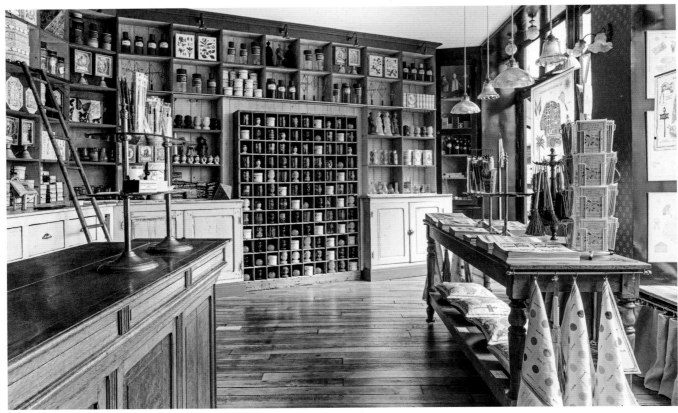

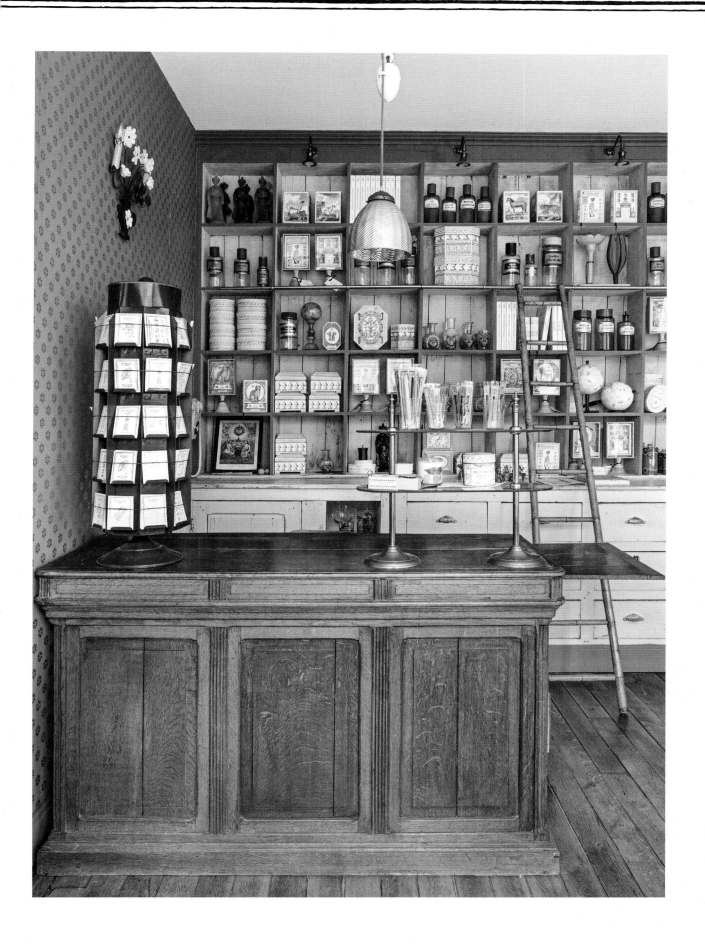

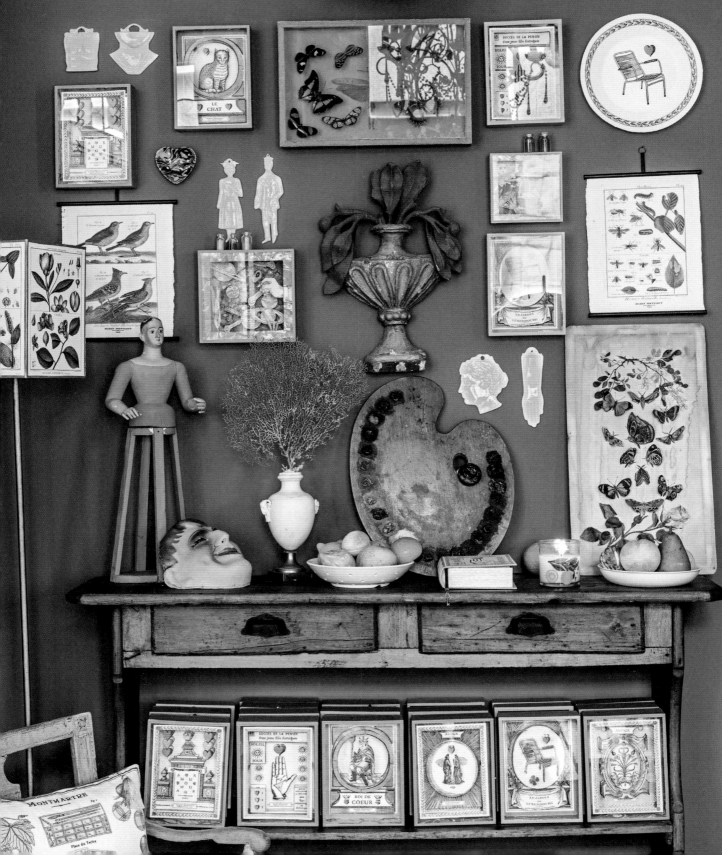

수공예

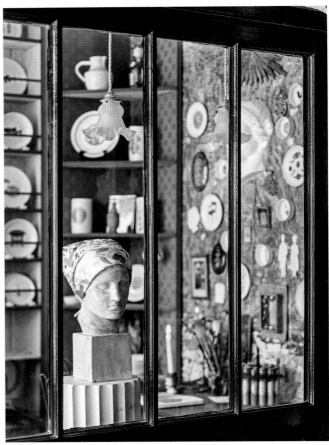

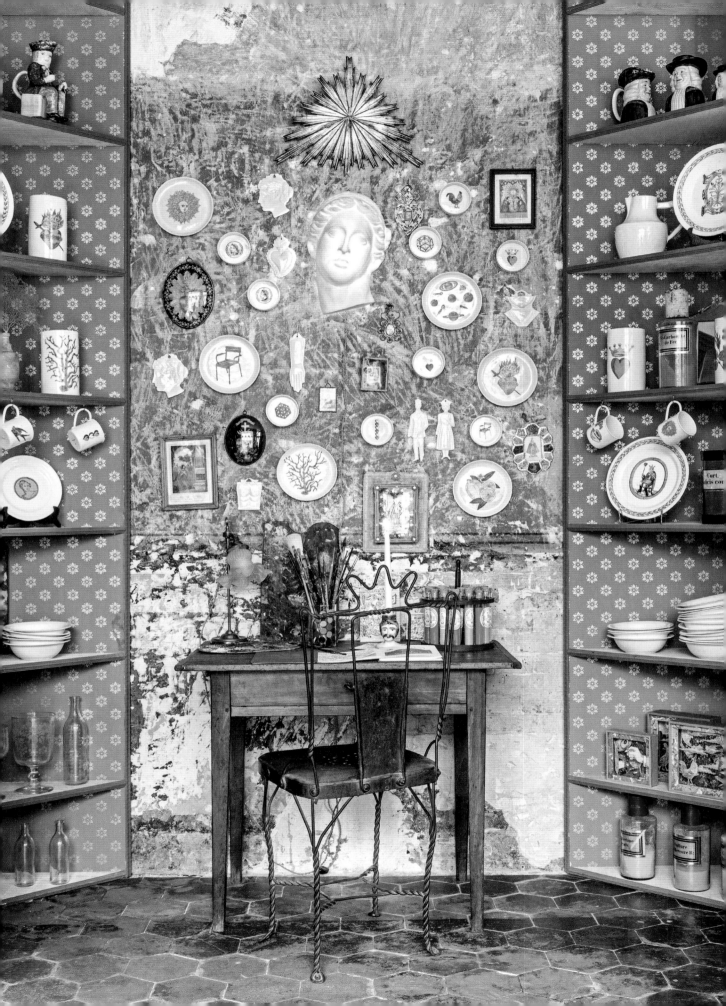

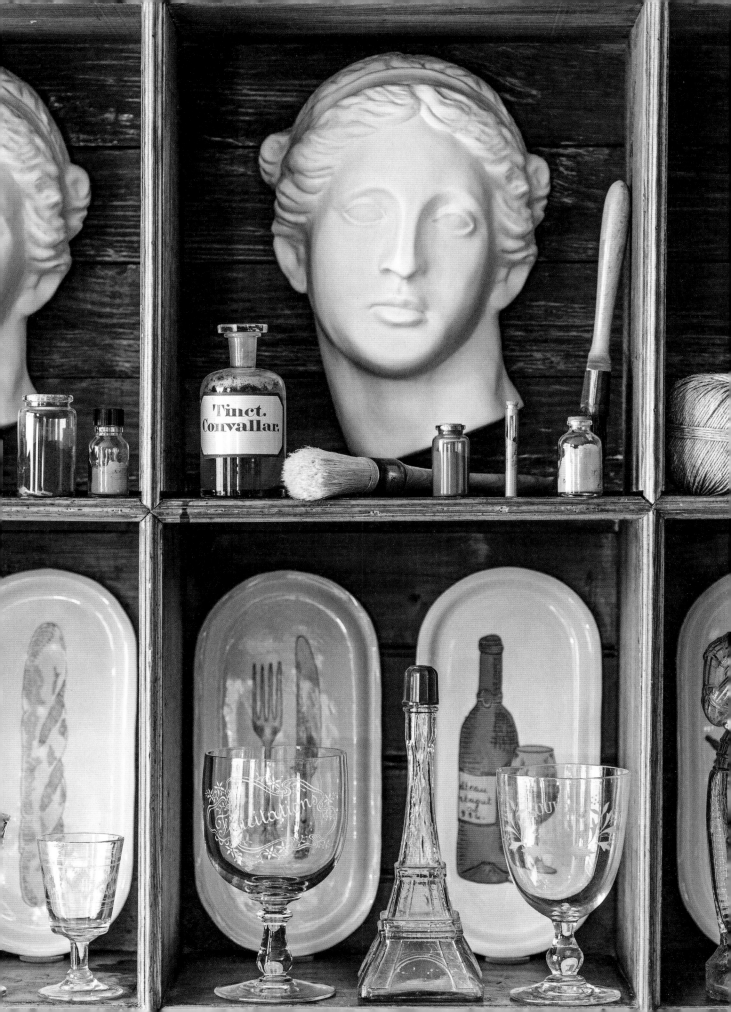

MARIN MONTAGUT

MARCHAND D'OBJETS EN TOUS GENRES | **SOUVENIRS DE PARIS FAITS À LA MAIN**

RÉF: 001

RÉF: 002

RÉF: 003

RÉF: 004

RÉF: 005

RÉF: 013

RÉF: 006

RÉF: 007

RÉF: 008

RÉF: 009

RÉF: 010

RÉF: 011

RÉF: 012

RÉF: 014

ASTRONOMIE populaire

Couleurs.

No. 442.

L'ARTISTE PEINTRE.

CEPHEUS

Fig. 1

AMOUR VRAI

MARIN MONTAGUT
Paris – fabriqué en France

X

LE JARDIN DU LUXEMBOURG

Tennis

Sénat

Marionnettes

Carrousel

Fauteuil "Sénat"

Palmier
de l'orangerie

MARIN MONTAGUT À PARIS CHEZ ANTOINETTE POISSON

Fig. 2

Fig. 3

6ᵉ Arrᵗ

RUE
MADAME

MARQUIS DE ROCHEGUDE
PROMENADES
dans TOUTES les
Rues de Paris
PAR ARRONDISSEMENTS

6ᵉ ARRONDISSEMENT

NUIT.

JOUR.

AMOUR
AMOUR
PARIS

MARIN MONTAGUT

SOUVENIRS
DE PARIS
FAITS
À LA MAIN

MARCHAND
D'OBJETS
EN TOUS
GENRES

À PARIS
48 RUE MADAME

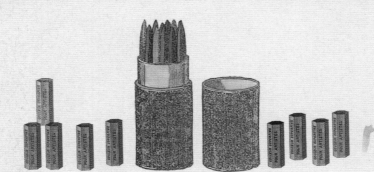

라 메종 뒤 파스텔

파리 3구 랑뷔토로 20

자갈 깔린 마당 제일 안쪽에 자리 잡은 이 작은 상점의 문을 열면, 1870년부터 파스텔을 만들어 온 한 가족 회사의 과거를 만날 수 있다. 당시 약사, 생물학자, 화학자이자 미술품 애호가였던 앙리 로셰는 18세기에 탄생한 유명 브랜드의 작업실을 되살려 보기로 결심했다. 캉탱 드 라 투르, 샤르댕, 이후에는 드가까지 많은 유명 화가들에게 재료를 공급하던 곳이었다. 그는 과학 기술의 도움을 받아 파스텔을 생산하는 새로운 방법을 발명했고, 그 결과 화가들에게 사랑받는 강렬한 빛깔의 파스텔을 탄생시켰다. 그가 손에 익힌 노하우는 대대로 전해졌고,

덕분에 로셰 가문은 지금까지도 이 회사의 주인 자리를 지키고 있다. 이자벨 로셰와 젊은 공동 경영자인 미국인 예술가 마거릿 제이어가 이 작은 가게에 들어서는 손님들을 반갑게 맞이한다.

150년 전 모습을 그대로 간직한 이곳에 들어서면, 선반을 가득 채운 수백 개의 상자들이 보인다. 그 안에는 미묘하게 다른 색조를 띤 1,600개 이상의 파스텔 막대가 가지런히 정돈되어 있고, 각각의 상자에는 손글씨로 쓴 라벨이 붙어 있다. 어스름한 보라색 옆으로 멧비둘기 회색, 번트엄버색, 이끼 혹은 진디의 초록색이 보인다. 무척이나 시적인 이름들이다.

이자벨과 마거릿은 시골에 마련한 작업장에서 파스텔을 만든다. 음식을 만들 때와 마찬가지로, 파스텔을 만들 때에도 인내심과 세심함 그리고 균형을 존중하는 마음가짐이 필요하다.

먼저 가루 형태인 안료의 무게를 정확하게 재고, 거기에 물과 접합제를 섞는다.

그렇게 만들어진 반죽은 압쇄기로 들어가 더욱 곱게 으깨지고, 다양한 비율로 흰색 반죽과 합쳐지는데 바로 이 과정에서 온갖 다양한 색조가 탄생한다. 다음에는 압착기로 불필요한 물을 제거하고, 거기에서 나온 반죽을 손으로 굴리고 잘라 낸다. 마지막은 건조 과정이다.

완성된 파스텔 막대 하나하나는 그것을 만든 사람의 손자국을 비밀스럽게 간직하고 있다. 이자벨은 이 손자국만 보고도 사촌들과 마거릿의 작품을 구분해 낼 수 있다. 수십 년을 함께한 덕분이다. 그리고 그 옆에는 로셰 가족의 이름을 딴 품질보증마크 'ROC'가 찍혀 있다.

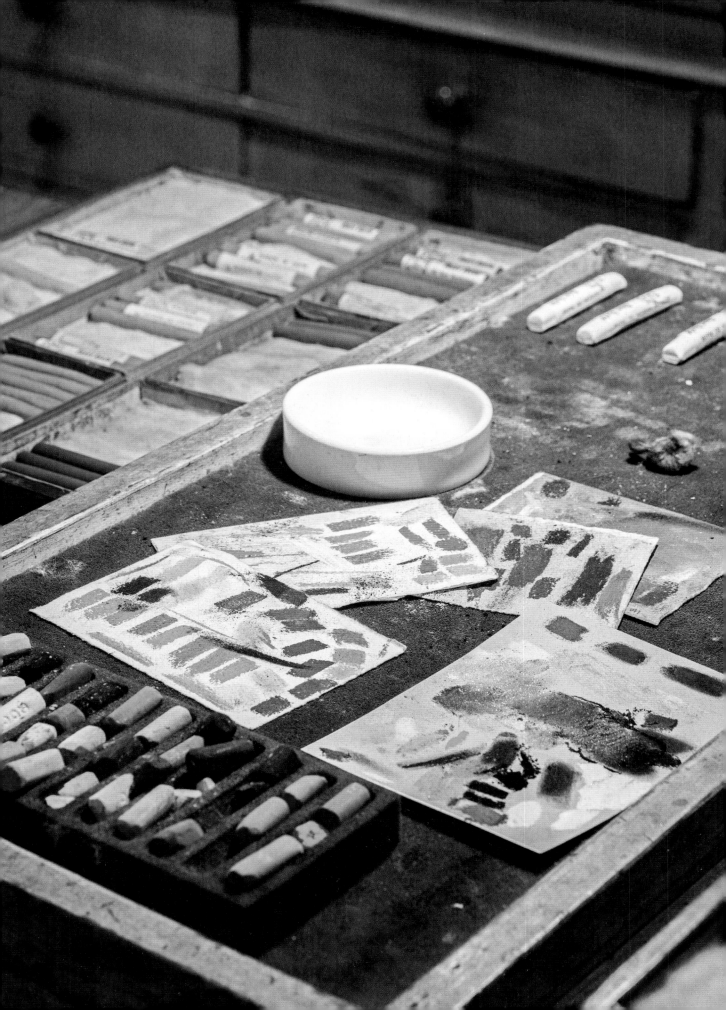

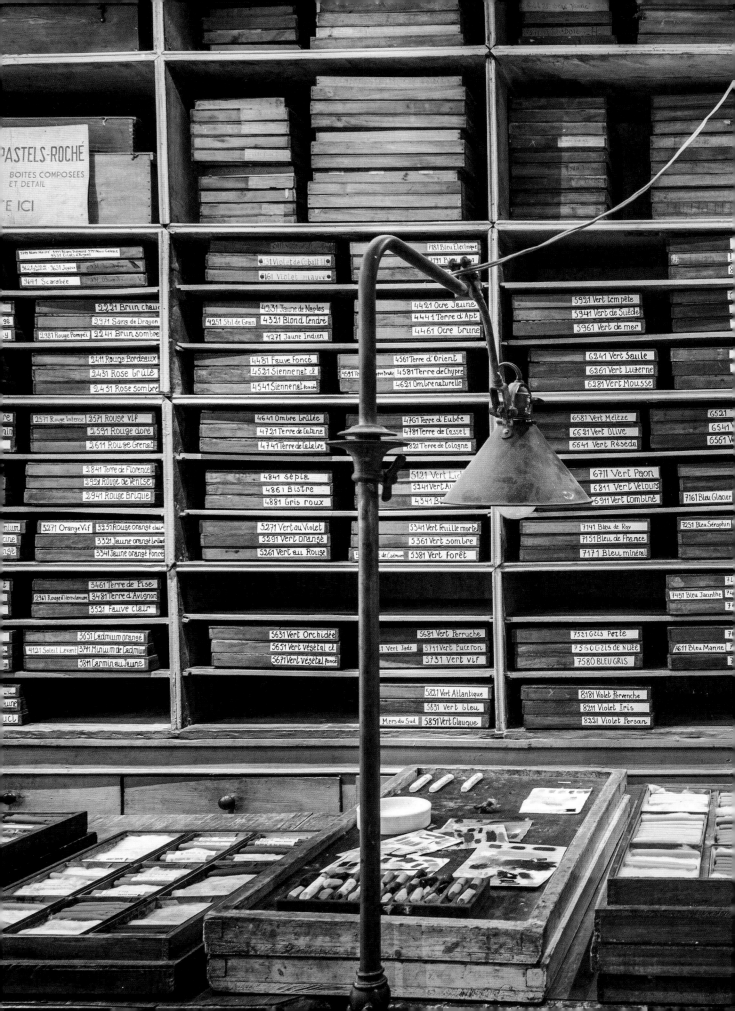

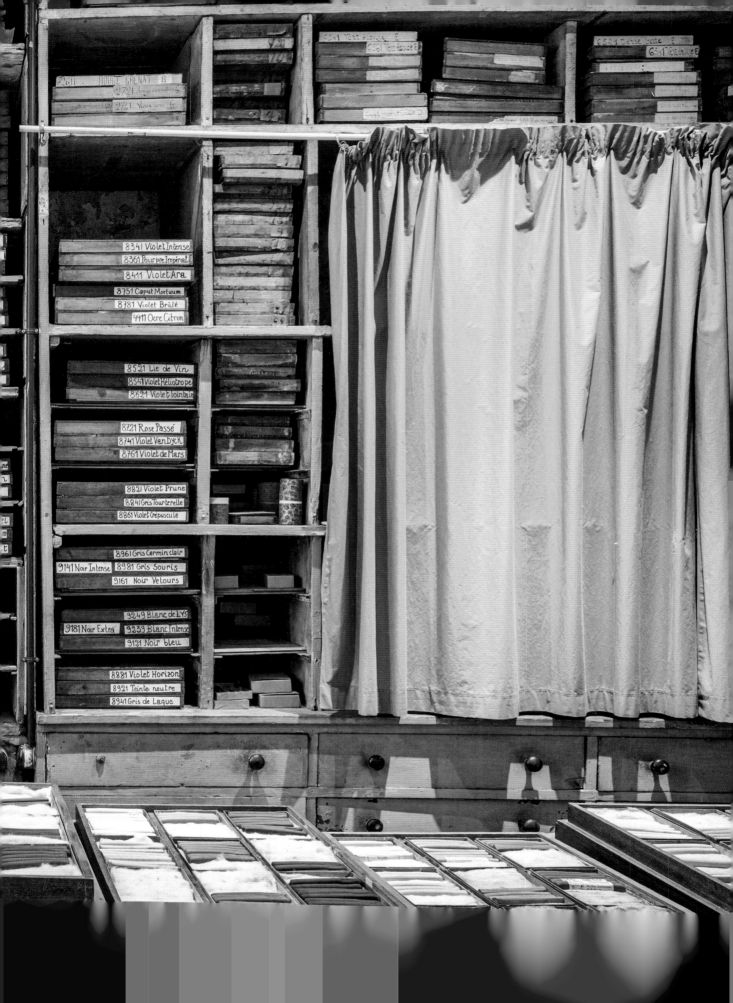

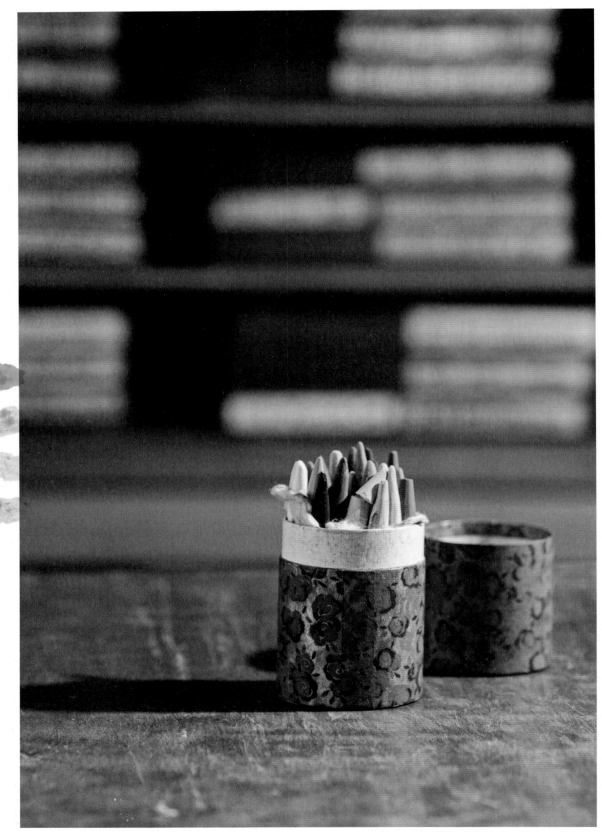

아르데코 스타일의 귀여운 원기둥형 종이함에 담긴 이 로셰 파스텔은
150년 이상 축적된 기술의 결과물이다.

orangé clair

orangé brillant

orangé foncé

5271 Vert au Violet

5291 Vert Orangé

5261 Vert au Rouge

e Pise

'Avignon

clair

5391 Vert Algue

5411 Vert doré

5431 Vert Pomme

ngé

dmium

une

LA MAISON DU PASTEL

PARIS

H. ROCHÉ

PASTELS-ROCHÉ

BOITES COMPOSEES
ET DETAIL

e d'Or

Citron

Canari

EN VENTE ICI

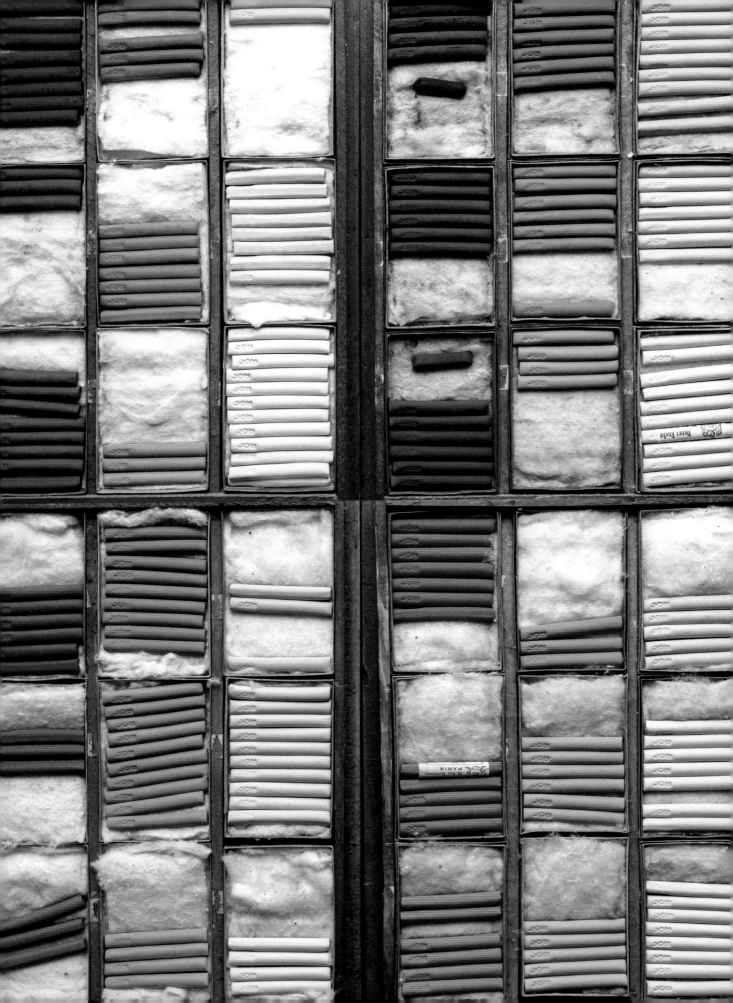

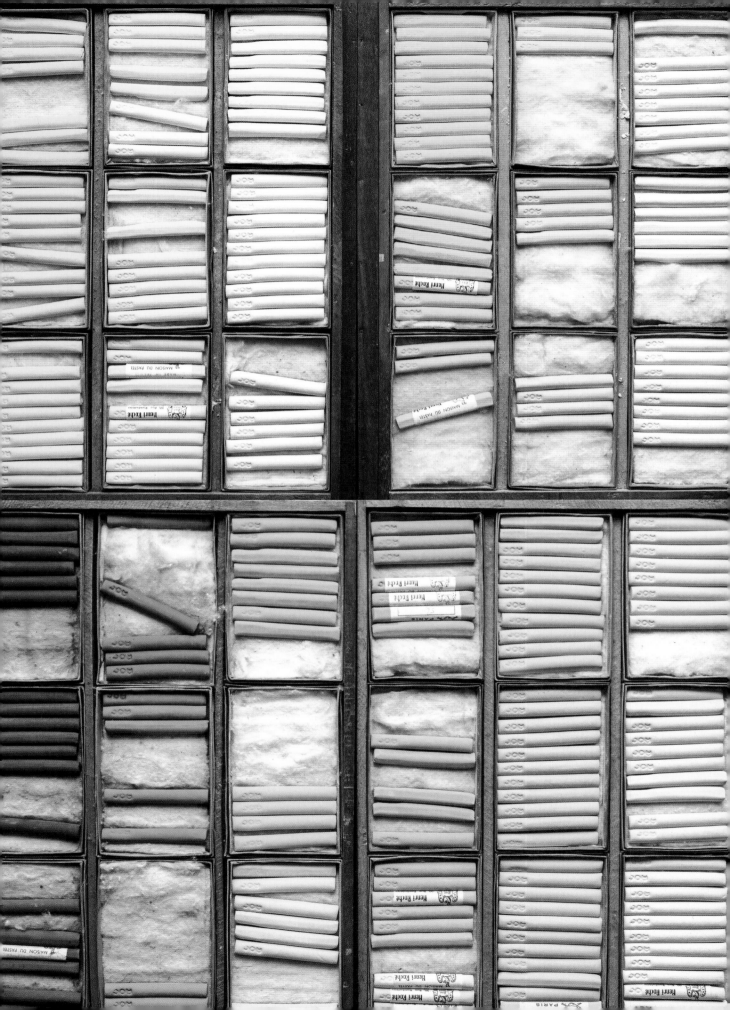

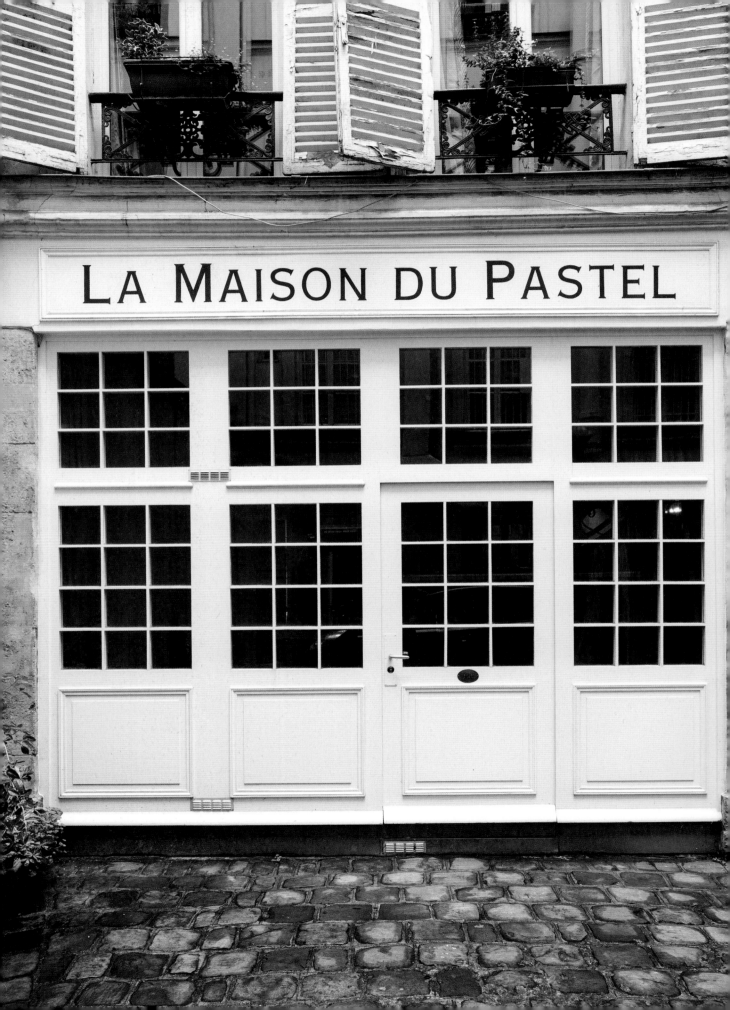

PASTELS
TENDRES ET DEMI-DURS
A LA GERBE
S. MACLE
PARIS

RÉF: 001

RÉF: 002

RÉF: 003

RÉF: 004

RÉF: 005

RÉF: 006

RÉF: 007

RÉF: 008

RÉF: 009

RÉF: 010

RÉF: 011

RÉF: 012

RÉF: 013

RÉF: 014

RÉF: 015

RÉF: 016

N.B — Les teintes marquées d'une Astérisque se font seules en crayons demi-durs.

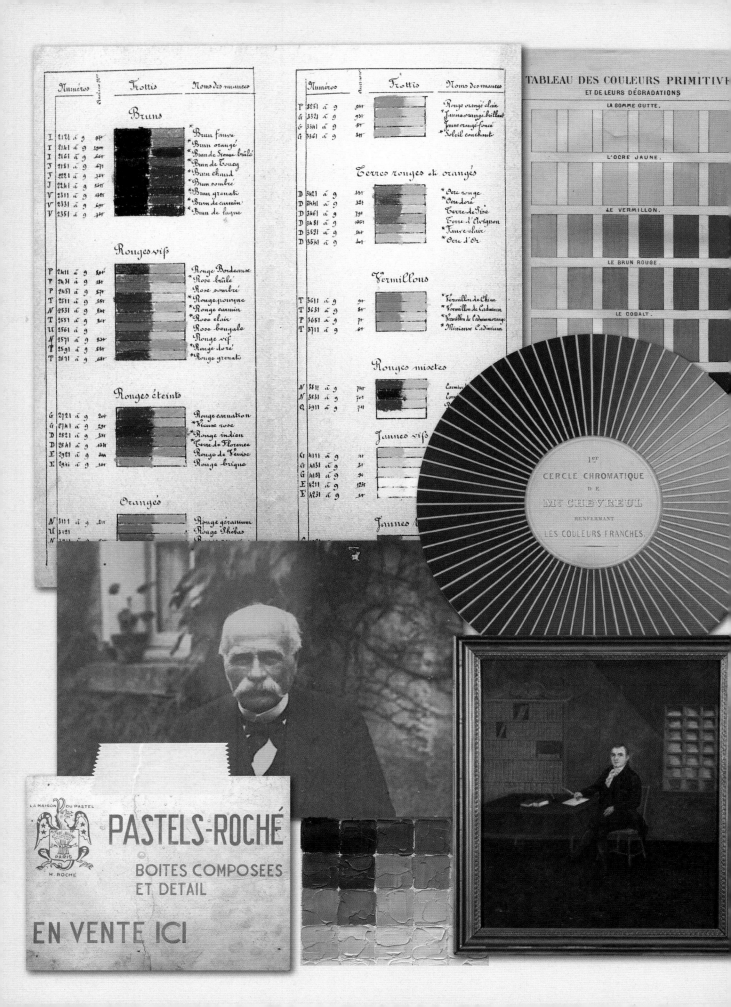

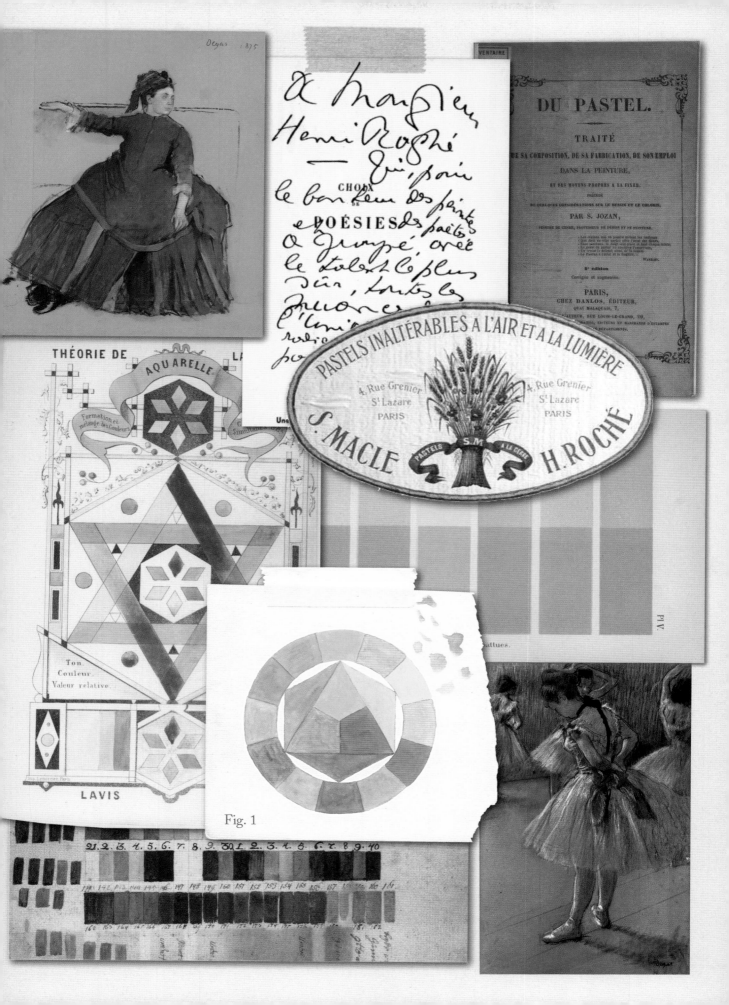

파스망트리 베리에

파리 20구 오르필라로 10

한때 이곳 20구에는 파스망트리* 제조업자들이 가득했다.

1901년 페르 라셰즈 묘지 근처 오르필라로에 문을 연 메종 베리에는 사라져 버린

이 시대의 생존자라 할 수 있다. 황금시대라 할 만한 그때에는 가구나 옷의 외관을

비단, 면, 양모 혹은 금속 소재의 끈 장식물로 화려하게 꾸몄다.

지금도 우리는 그 장식물들을 만날 수 있다.

조상들의 노하우와 오래된 손기술들이 시간의 흐름을 이겨 내고

이곳에 고스란히 남아 있기 때문이다. 커다란 작업장의 낡은 자카드 직조기는 300개 이상의 끈을

만들 수 있다. 발명가의 이름을 딴 이 19세기 목재 직조기는

천공 카드를 사용하는 옛날 그대로의 방식으로 실들을 엮어 짠다.

기계의 움직임은 한 치의 흔들림도 없이 정확하다. 직조 외의 모든 작업은 손으로 이루어진다.

최고의 기술을 갖춘 수공업자들인 조립가와 장식가 들은 형형색색의 실이 든 상자에서

재료를 꺼내 수백 개의 커튼 줄, 매듭 허리띠, 꼬임이 있거나 없는 술 장식으로 화려하게 꾸민 방울

술, 침대 머리에 멋을 더하거나 벽걸이 천을 고정하거나 혹은 쿠션을 장식할

실 장식 양피지를 만들어 낸다. 2018년 안느 앙크탱은 이 예사롭지 않은 회사의 주인이 되기로

했다. 그녀는 고객의 요청에 따라 옛날 스타일의 파스망트리를 똑같이 만들어 내는 데에

큰 자부심을 느끼지만, 파스망트리의 미래를 개척하는 데에도 열정을 쏟는다.

여러 훌륭한 장식가들이 전통적 소재를 벗어나 나무, 가죽, 유리, 깃털 등을 이용해

현대적인 작품을 선보이고 있다.

* 파스망트리: 의복에 다는 금몰, 은몰 따위의 장식.

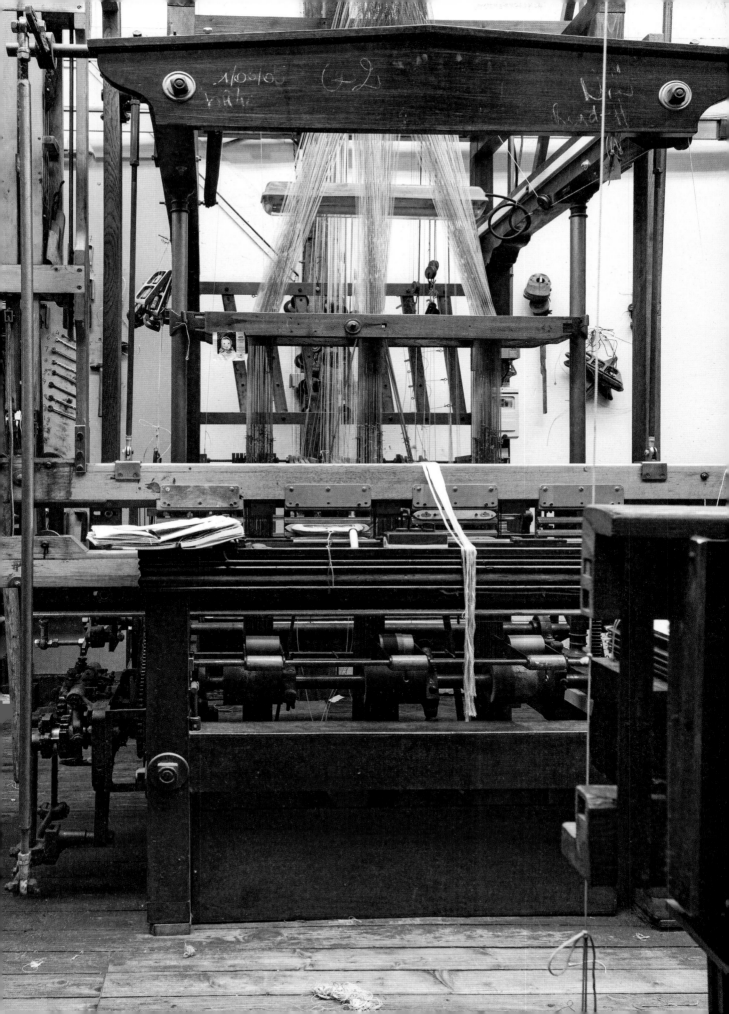

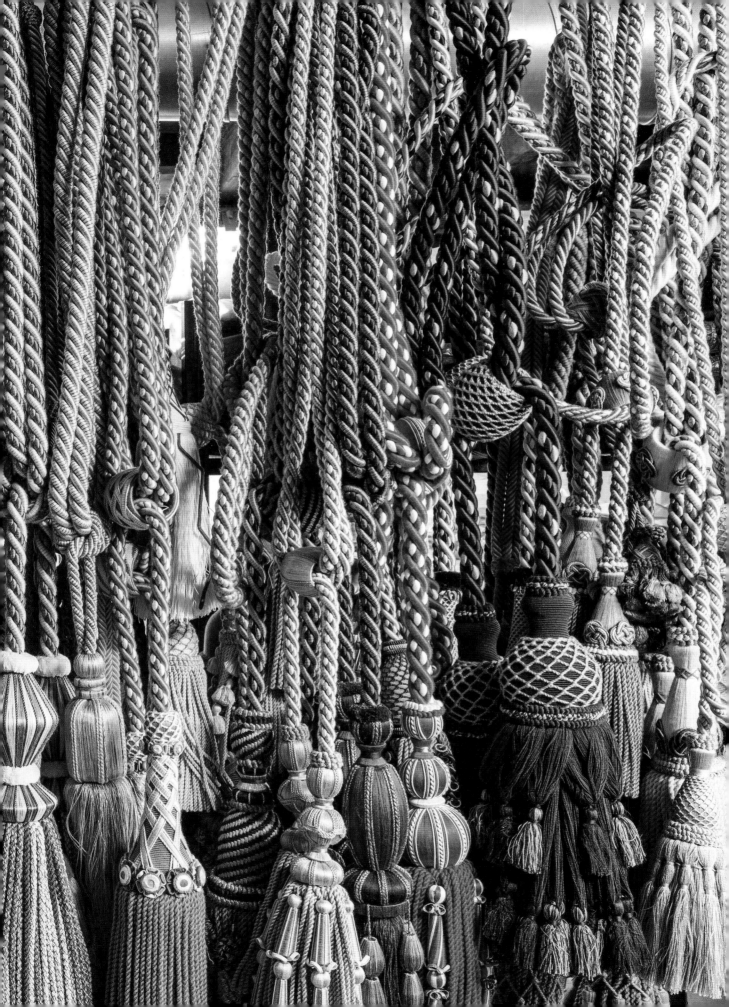

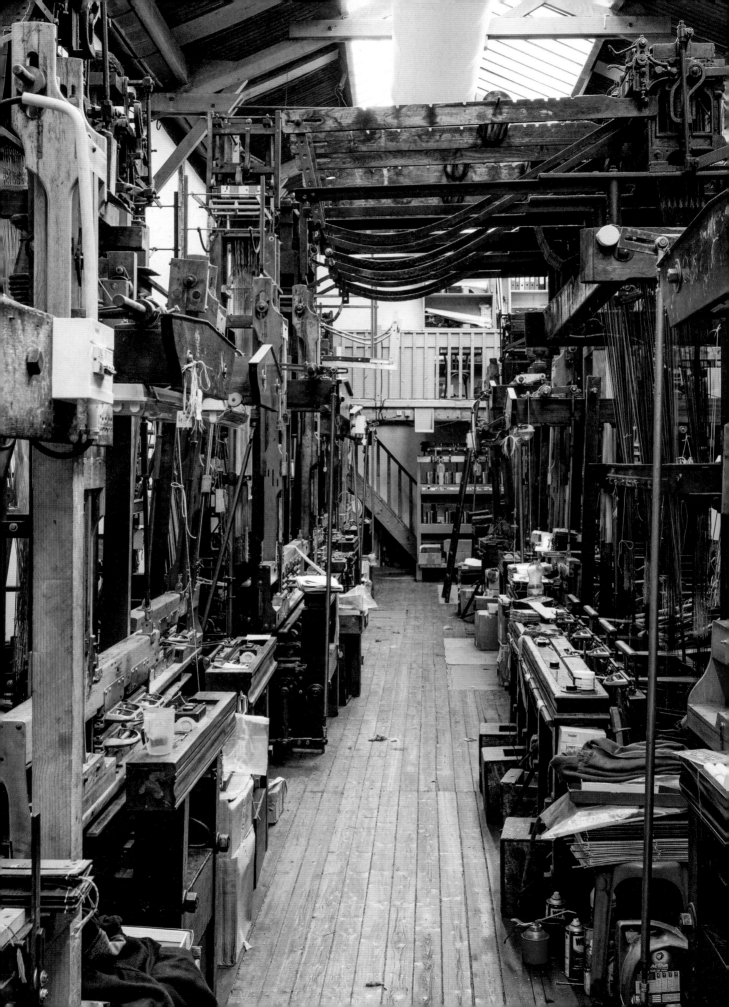

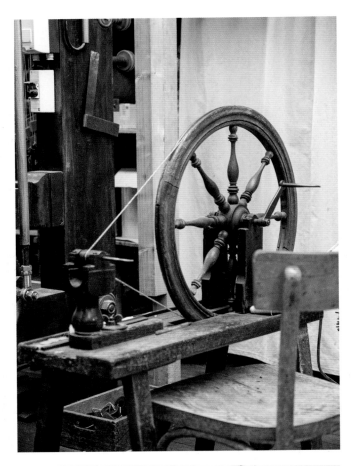

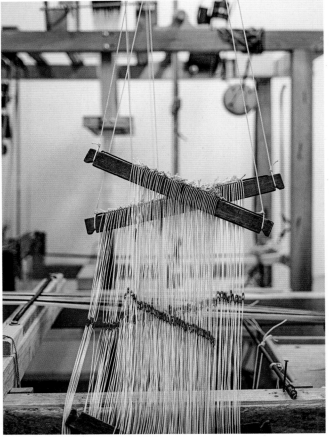

FABRIQUE DE PASSEMENTERIE D'AMEUBLEMENT

G. L. VERRIER FRÈRES & Cie

Société à Responsabilité Limitée au Capital de 10.000 Frs

10, Rue Orfila - PARIS-XXe

RÉF: 001

RÉF: 002

RÉF: 009

RÉF: 010

RÉF: 003

RÉF: 004

RÉF: 011

RÉF: 005

RÉF: 006

RÉF: 012

RÉF: 013

RÉF: 007

RÉF: 008

RÉF: 014

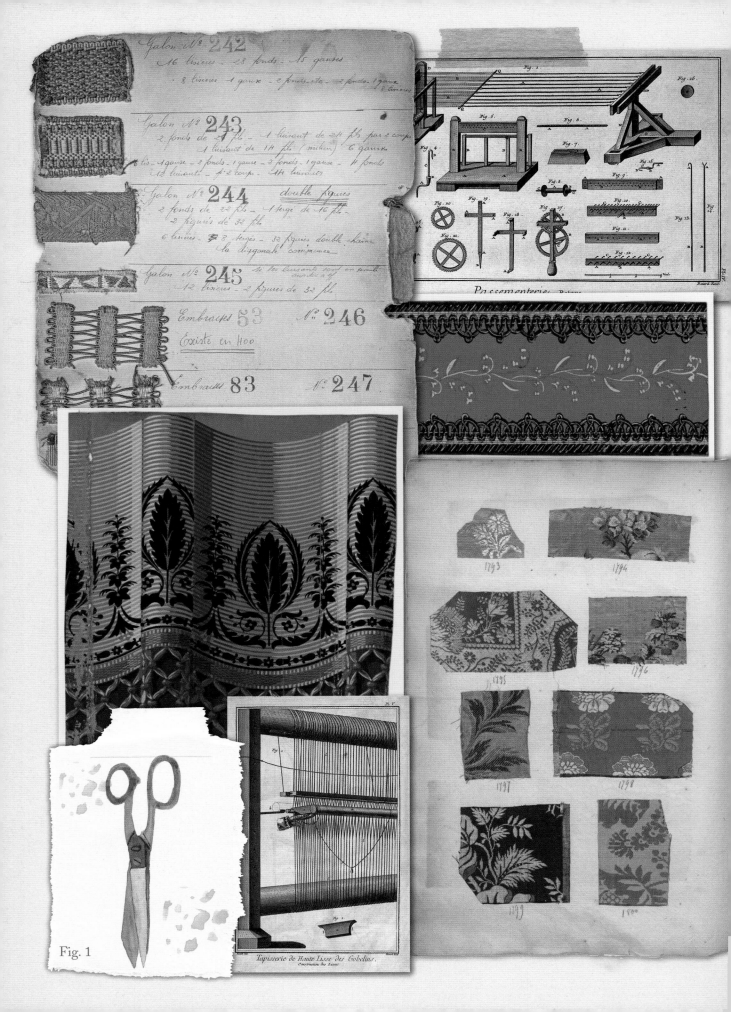

Galon Nº 242
16 lisières - 28 fonds - 15 gauzes
8 lisières 1 gauze - 2 fonds etc - 2 fonds 1 gauze
8 lisières

Galon Nº 243
2 fonds de 24 fls - 1 luisant de 24 fls par 2 coups
1 luisant de 14 fls (milieu) 6 gauzes
6 lis - 1 gauze - 2 fonds 1 gauze - 2 fonds 1 gauze - 4 fonds
14 luisants - p 2 coups - 14 luisants

Galon Nº 244 double figures
2 fonds de 22 fls - 1 serge de 16 fls
2 figures de 32 fls
6 lisières - 8 serges - 32 figures double chaîne
la diagonale commence

Galon Nº 245 si les luisants sont en tente
 sur les a s
12 lisières - 2 figures de 32 fls

Embrasses 53 Nº 246

Existe en 400

Embrasses 83 Nº 247

Passementerie Ruban

Tapisserie de Haute Lisse des Gobelins,
Construction des Lices.

Fig. 1

1793 1794
1795 1796
1797 1798
1799 1800

Fig. 2

몽마르트르 박물관

파리 18구 코르토로 12

오래된 자갈길 끝에 자리 잡은 몽마르트르 박물관은 이 작은 언덕이 풍차 방앗간과 버드나무,
들판과 포도밭으로 가득했던 시절을 보여 준다. 19세기 말과 20세기 초반 예술가들은 이 전원
풍경을 사랑했다. 르누아르는 이곳으로 이사 온 최초의 화가 중 한 사람이고, 수잔 발라동과
그의 아들 모리스 위트릴로, 그리고 그의 반려자 앙드레 우터는 1912년부터 1926년까지 이 동네
작업실에서 살기도 했다. 아름다운 여성 화가 수잔 발라동은 관습을 거부하고, 평범함과는 거리가
먼 삶을 살았다. 서커스 곡예사에서 모델이 된 그녀는 퓌비 드 샤반, 툴루즈 로트렉, 르누아르 등
자신을 그리는 화가들을 관찰하며 회화에 필요한 기술을 익혔다.
그리고 세잔과 에드가 드가의 권유로 마침내 그림을 그리기 시작했다.
그녀는 풍경화, 정물화, 꽃다발 그림과 누드화로 명성을 쌓아 갔다. 계단을 한 층만 올라가면,
꽃무늬 벽지로 둘러싸인 그녀의 조촐한 방을 볼 수 있다. 같은 층에 있는 그녀의 작업실은
디자이너이자 시노그래퍼인 위베르 르 갈에 의해 복원되었다. 그는 발라동의 그림과 사진 기록물을
꼼꼼히 관찰해, 당시의 모습을 완벽하게 재현해 냈다. 걸음을 옮길 때마다 바닥에선 삐거덕
소리가 나고, 공기 중에는 송진 냄새가 떠다닌다. 자연스럽게 수잔이 우터, 위트릴로와 함께 그림을
그리는 모습이 눈앞에 펼쳐진다. 이 환영을 더욱 실감 나게 해주는 소품들이 있다.
이젤, 중이층에 가득 쌓인 액자, 그리고 몸을 녹여줄 작은 고댕 스토브……
이 방에서 맞는 겨울은 분명 혹독했을 것이다. 햇살이 쏟아져 들어오는 커다란 유리창과 탁 트인
전망을 얻은 대가다! 박물관 1층에는 특별 전시회를 위한 공간과 르누아르 카페가 있다.
건물은 계단식 정원에 둘러싸여 있는데, 그곳에 서면 파리 전경과
몽마르트르의 포도밭을 내려다볼 수 있다.
봄과 여름이 되면 작은 연못에는 수련이 만발하고 정자 안에는 장미 향이 가득하다.

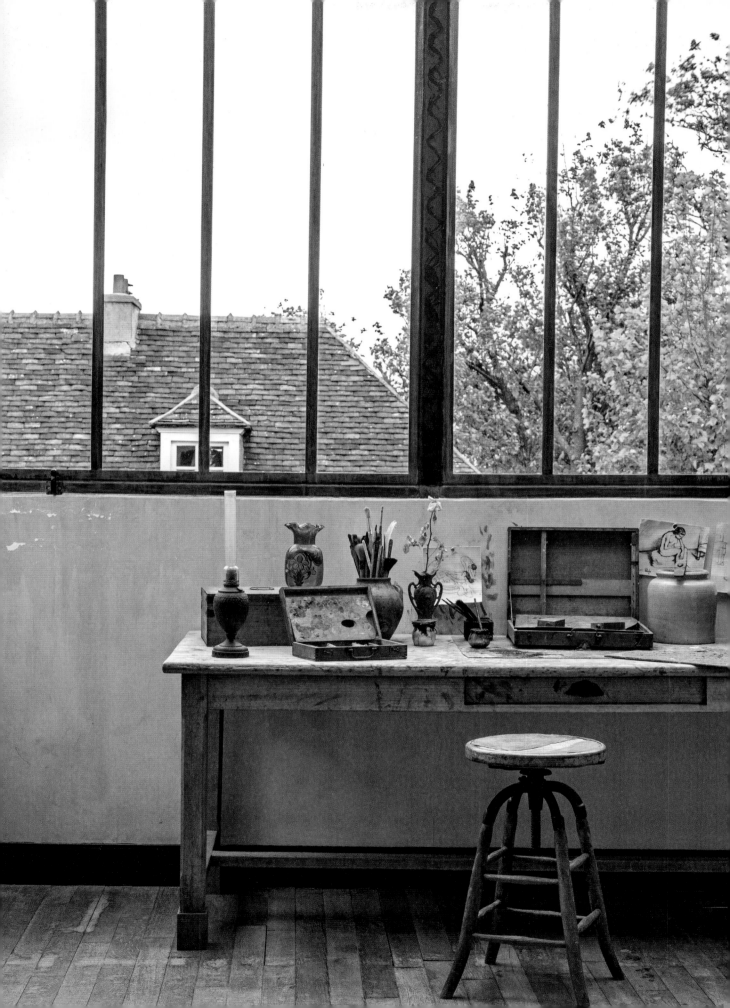

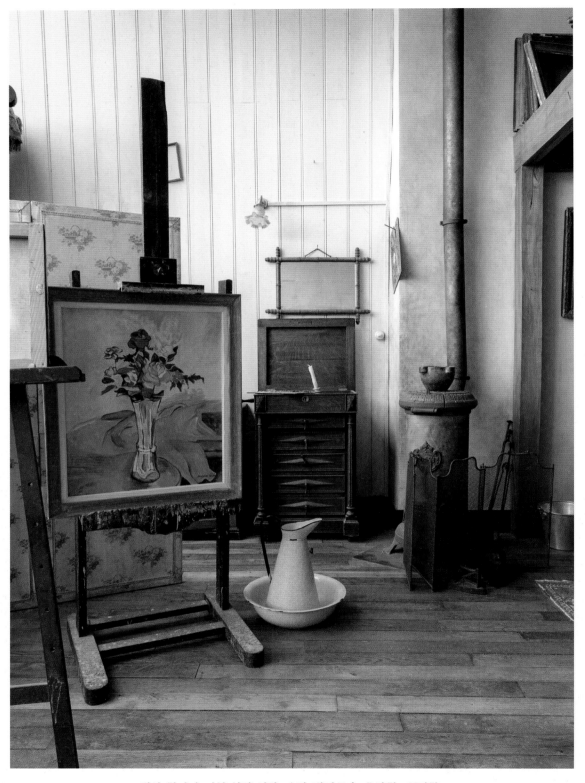

여성 화가가 거의 없던 시절, 수잔 발라동은 초상화, 풍경화,

그리고 사진 속 장미 다발과 같은 꽃다발 그림으로 세상에 이름을 알렸다.

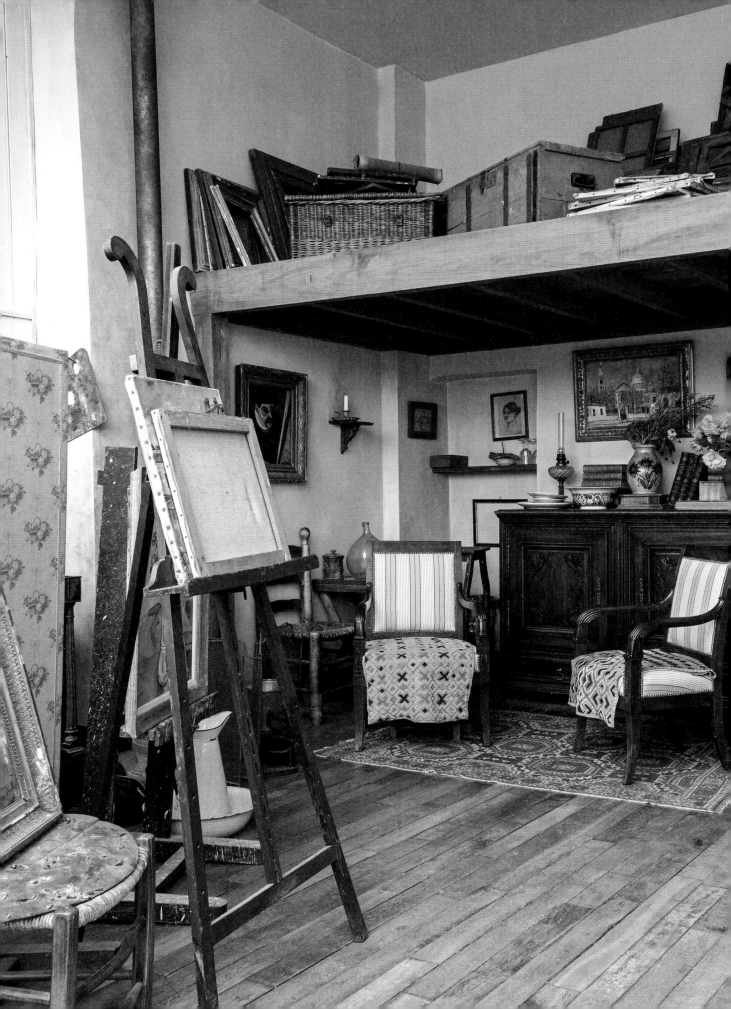

이젤

19세기 이전의 화가들은 자연의 모습과 풍경을 기억했다가 작업실에서 재현해 내야

했다. 1857년에 운반이 가능한 접이식 이젤이 발명되면서 그들은 마침내 야외에서

그림을 그릴 수 있었다. 인상파 화가들이 이런 방식을 채택한 대표적인 예이다.

시노그래퍼인 위베르 르 갈은 각종 수집품들을 이용하여 20세기 초에 존재했던

이 화실의 고유한 분위기를 그대로 재현해 냈다. 몽마르트르 전경은 모리스 위트릴로의 작품이다.

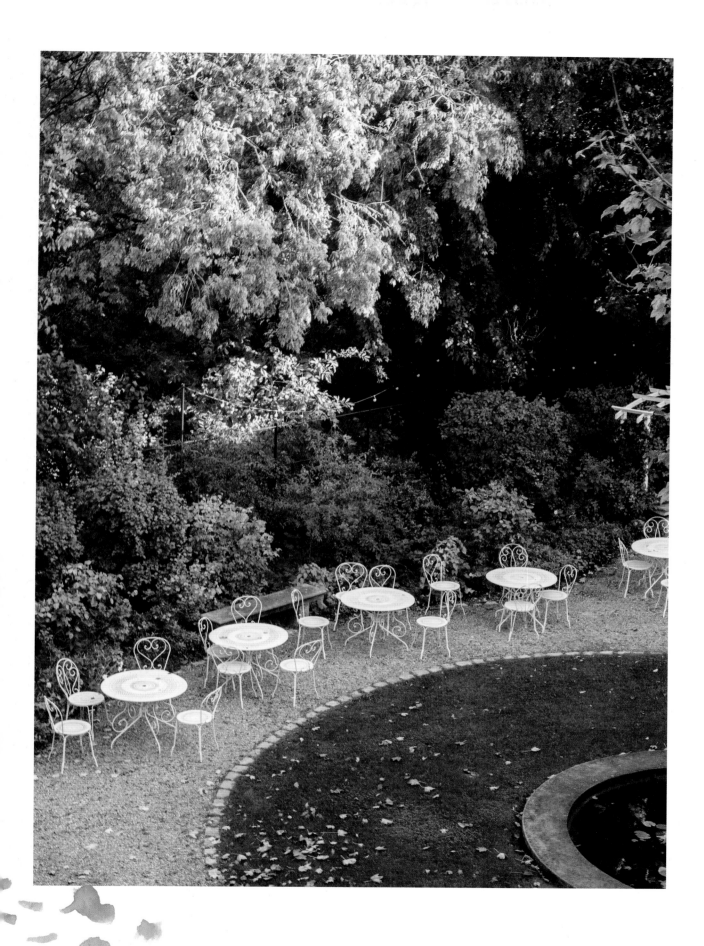

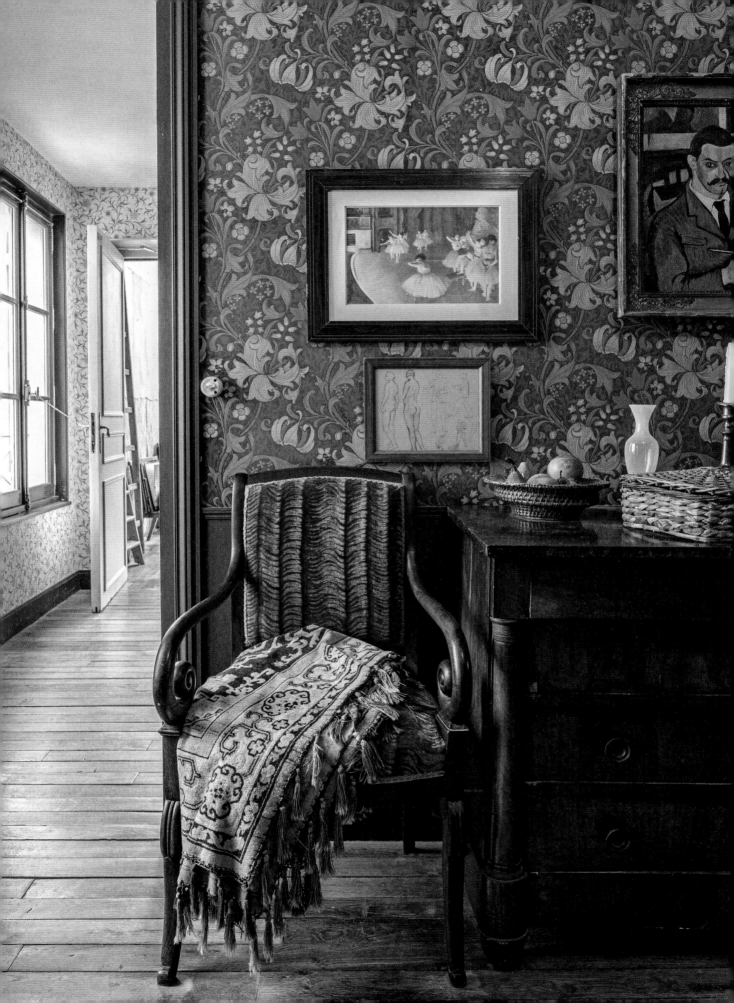

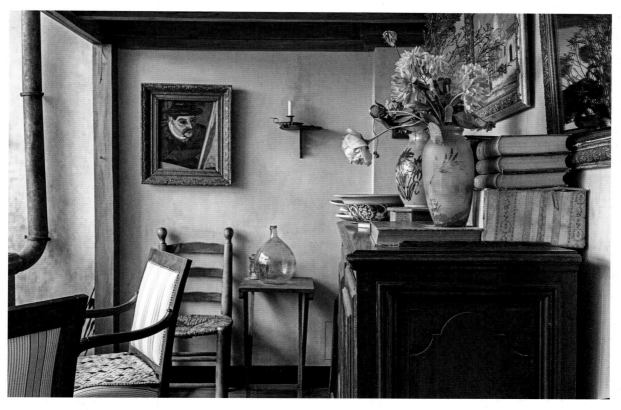

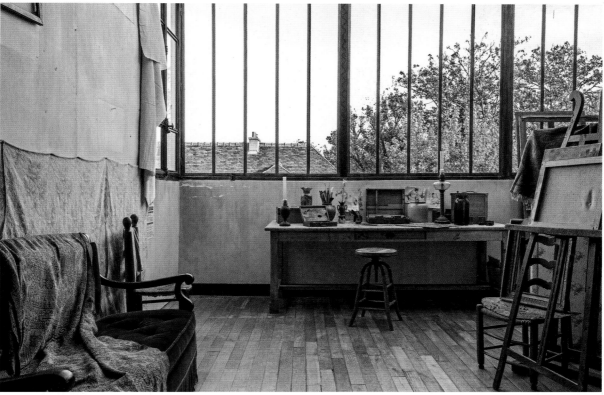

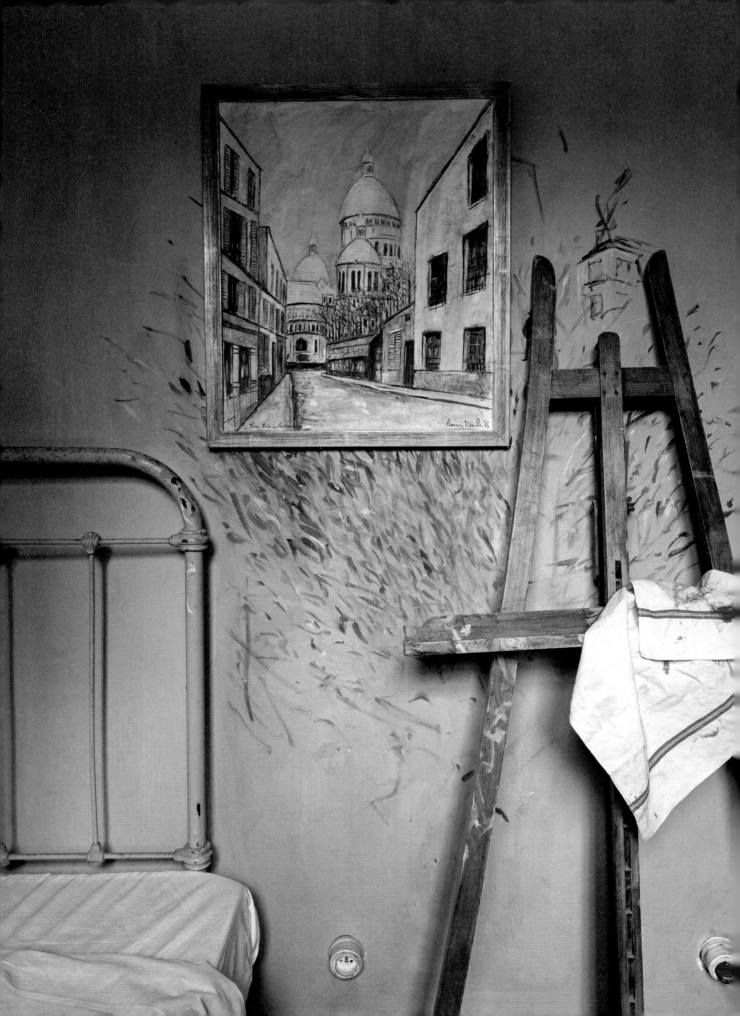

MATÉRIEL POUR ARTISTES

COULEURS EXTRA-FINES EN TUBES BROYÉES À L'HUILE

RÉF: 1803

RÉF: 1804 RÉF: 1805

RÉF: 1809 RÉF: 1810 RÉF: 1811

RÉF: 1812

RÉF: 1808

RÉF: 1801

RÉF: 1802

POUR LES DIMENSIONS ET LES QUALITÉS DIVERSES DES ARTICLES FIGURANT À CE CATALOGUE CONSULTER LE TARIF CI-JOINT.

L'Aide Amicale aux Artistes

Suzanne Valadon
1927

SUZANNE VALADON

VINGT-HUIT REPRODUCTIONS DE PEINTURES ET DESSINS
PRÉCÉDÉES D'UNE ÉTUDE CRITIQUE PAR

TRAPEZE, FLYING JUMP.

.W. DUKE SONS & CO.
THE LARGEST CIGARETTE
MANUFACTURERS IN THE WORLD.

Fig. 1

GEORGES MONTORGUEIL

La Vie
à Montmartre

ILLUSTRATIONS DE

PIERRE VIDAL

Cirque Fernando
DE PARIS
Les Trois FRÈRES
FERNANDO

광물학 박물관

파리 6구 생미셸대로 60

시간을 초월한 이 공간은 꽁꽁 감춰진 비밀처럼 소수의 전문가에게만 알려져 있다.

1794년에 설립된 이 박물관의 원래 목적은 교육이었다. 암석의 세계에 대해 알고 싶은
학생과 연구자 들이 이곳을 방문했다. 아름다운 국립고등광업학교 안(방돔 호텔이 예전에 있었던
곳이기도 함)에 위치한 이 박물관에는 뤽상부르 공원이 내다보이는 80미터 길이의 회랑이 있고,
그 안에는 놀라운 전시품들이 진열되어 있다. 진열장과 보관함을 가득 채운 수천 개의 광물 중에는
지구의 가장 깊은 곳에서 탄생한 것이 있는가 하면 우주에서 온 것도 있다. 실제 운석 조각을 볼 수
있다는 뜻이다. 에메랄드, 토파즈, 자수정 등 프랑스의 왕관에 붙어 있던 보석이 있는가 하면,
다소 평범해 보이는 암석도 있다. 이럴 때는 마음껏 상상력을 발휘해 보자. 그 속에 숨어 있는
선사 시대 조각이나 추상화, 별 또는 나무를 발견하게 될 것이다.

광물학 박물관은 이처럼 예술과 과학을 결합하는 곳이기도 하지만, 동시에 산업에 도움이 되는
기술적 진보를 위한 공간이기도 하다. 과학자들에게 열려 있는 서랍 안에는 10만 개에 이르는
광물 표본이 들어 있다. 프랑스 국립과학연구센터(CNRS)의 행성지질학자 비올렝 소테르도
2020년 화성 탐사선에 실린 레이저 설계에 사용된 표본을 보기 위해 바로 이곳을 찾아왔다!

박물관의 긴 전시실을 걷다 보면, 어느새 평온한 마음으로 영원에 대해 생각하게 된다.

그리고 공기나 물이 있기 한참 전, 돌의 존재와 함께

이 세상이 시작되었다는 점을 새삼 깨닫게 된다.

SALLE J

Confiscations

rév

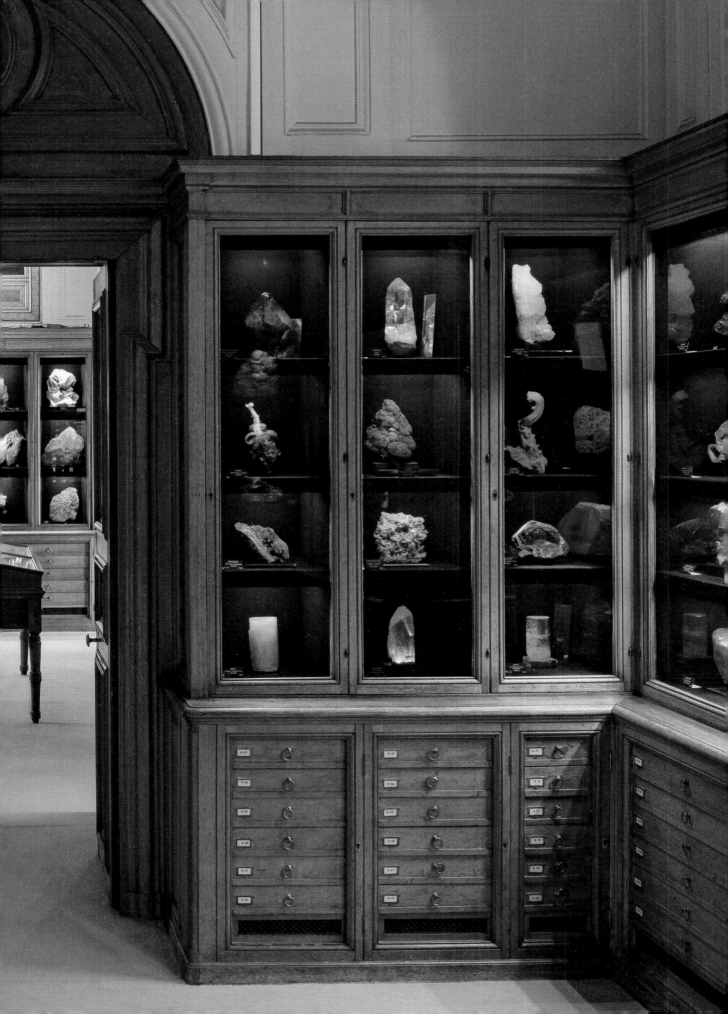

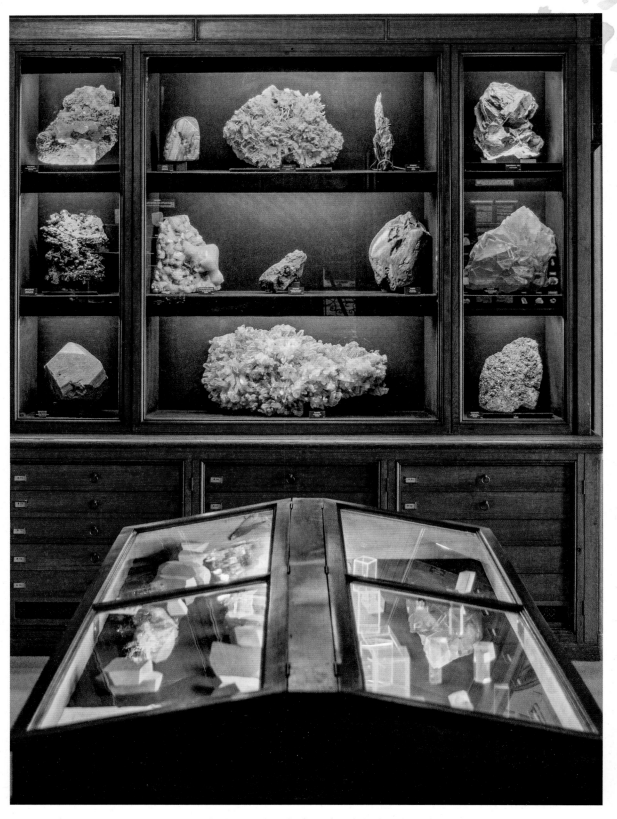

광물학 박물관 입구 홀에는 세상에서 단 하나뿐인
이 독특한 박물관에서도 가장 주목할 만한 수집품들이 전시되어 있다.
신비롭고 매력적인 세상을 만나 보자.

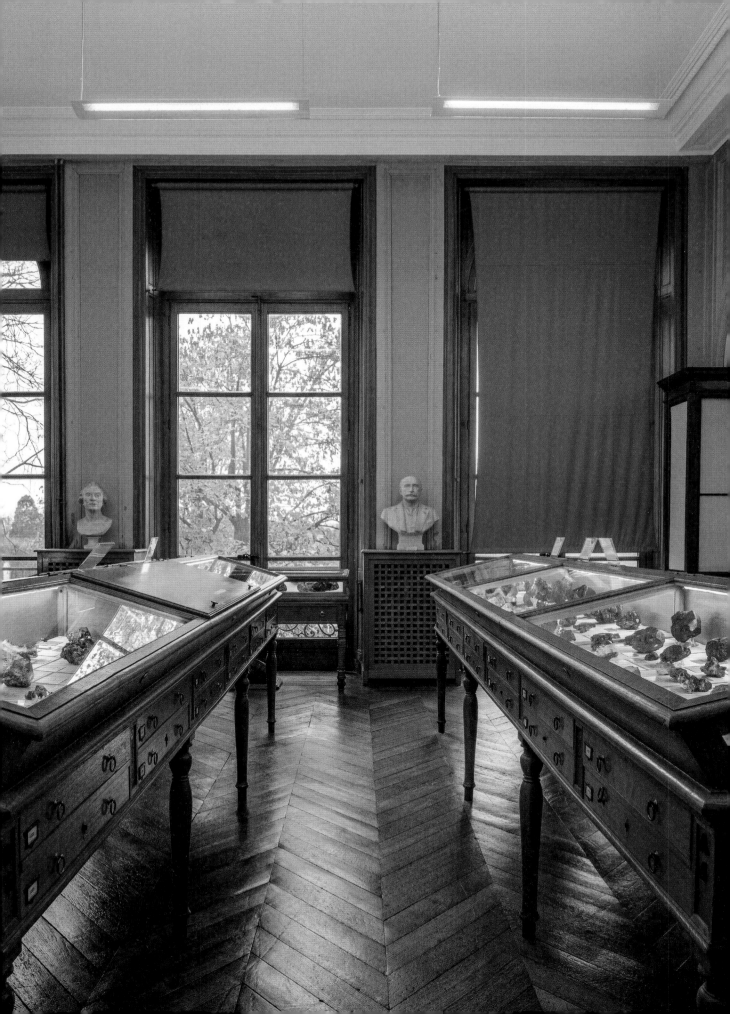

LE MONT-BLANC vu du GRAMONT

MUSÉE DE MINÉRALOGIE
CURIOSITÉS MINÉRALES

Fig. 1

MINÉRALOGIE.

Fig. 2

주솜 서점

파리 2구 갤러리 비비엔 45-47

1826년 개관 당시 갤러리 비비엔은 파리에서 가장 아름다운 파사주*로 꼽혔다. 내부는 신고전주의 스타일로 꾸며졌고 바닥에는 고풍스러운 모자이크가 깔렸으며, 둥근 천장과 커다란 유리창을 통해 햇살이 쏟아져 들어와 행인과 손님 들을 비췄다. 프티시루 서점은 갤러리 개관 때부터 이 동네의 명소였고, 지금도 가게 진열창에는 이 이름이 쓰여 있다. 가게는 서로 마주 보는 두 개의 공간으로 이루어지는데, 그 사이에는 몇 개의 계단이 있다.

1890년 프랑수아 주솜의 증조부가 이 공간의 새 주인이 되었고, 덕분에 프랑수아는 이곳에서 소중한 추억이 될 어린 시절을 보냈다. 프랑스 국립도서관과 팔레 루아얄뿐 아니라 그랑불바르에서도 가까운 이곳은 역사적인 장소일 수밖에 없었다. "여긴 파리 우안의 문화적 중심지였어요. 그 당시 파사주가 대부분 그러했듯 출판사, 조판소, 인쇄업자, 그리고 우리 집 같은 서점들이 모두 여기 모여 있었죠. 콜레트와 콕토가 동네 산책하듯 편히 와서 둘러볼 수 있는 곳이랄까……."

이 종합 서점에는 다양한 시기에 탄생한 중고 책도 수천 권 있다. 손님들은 자연사, 사회학 또는 미술사, 소설과 시 등 다양한 분야의 책 속에서 자신이 원하던 즐거움을 발견하게 될 것이다. 프랑수아 주솜은 아시아에 관심이 많은 편이라 손님들에게도 라프카디오 헌의 소설을 종종 추천한다. 헌은 일본 전통 설화를 수집하면서 스스로도 소설 같은 삶을 산 그리스-이탈리아 작가이다. 모험을 꿈꾸는 사람에게는 조셉 콘래드의 글을 추천할 만하다. 뱃사람이기도 했던 이 작가의 대표작은 《로드 짐》이다. 호기심 많은 손님이라면 마주 보고 서 있는 두 서점을 번갈아 둘러보다가 나선형 계단을 발견하고, 계단을 따라 중이층에 이르게 될 것이다. 그곳에는 문고본 책들이 잔뜩 쌓여 있는데, 그중에는 출판사 리브르 드 포슈의 첫 출판물 《쾨니히스마르크》도 있다. 1953년 출간 당시의 표지를 그대로 간직한 채 말이다.

* 파사주: 건물과 건물 사이의 통로에 아치형 지붕을 얹은 건축 형태로, 현재의 아케이드와 유사하다.

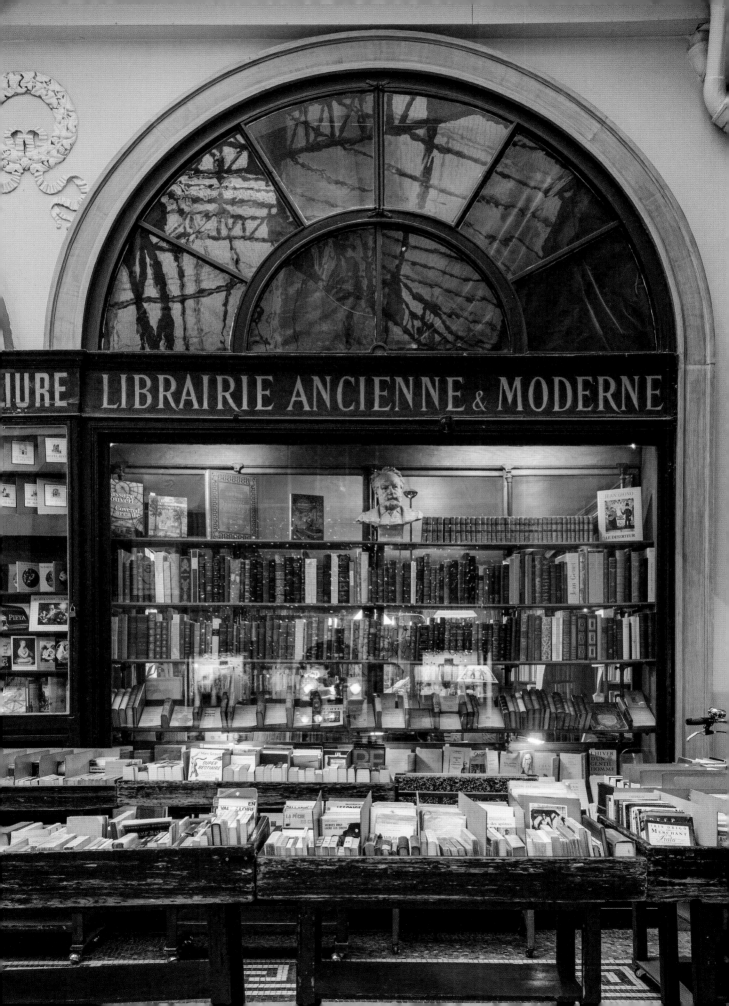

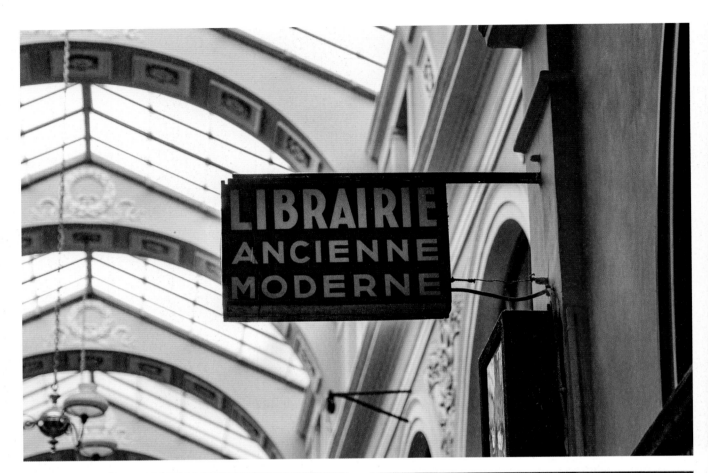

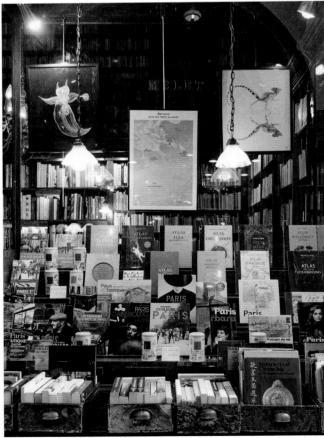

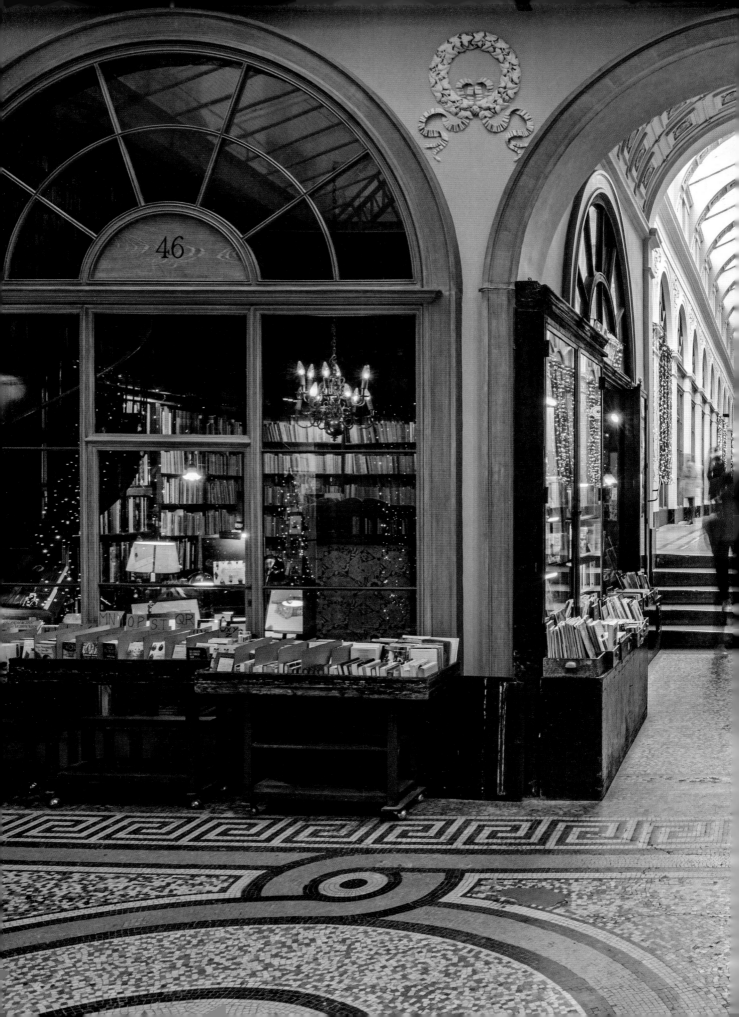

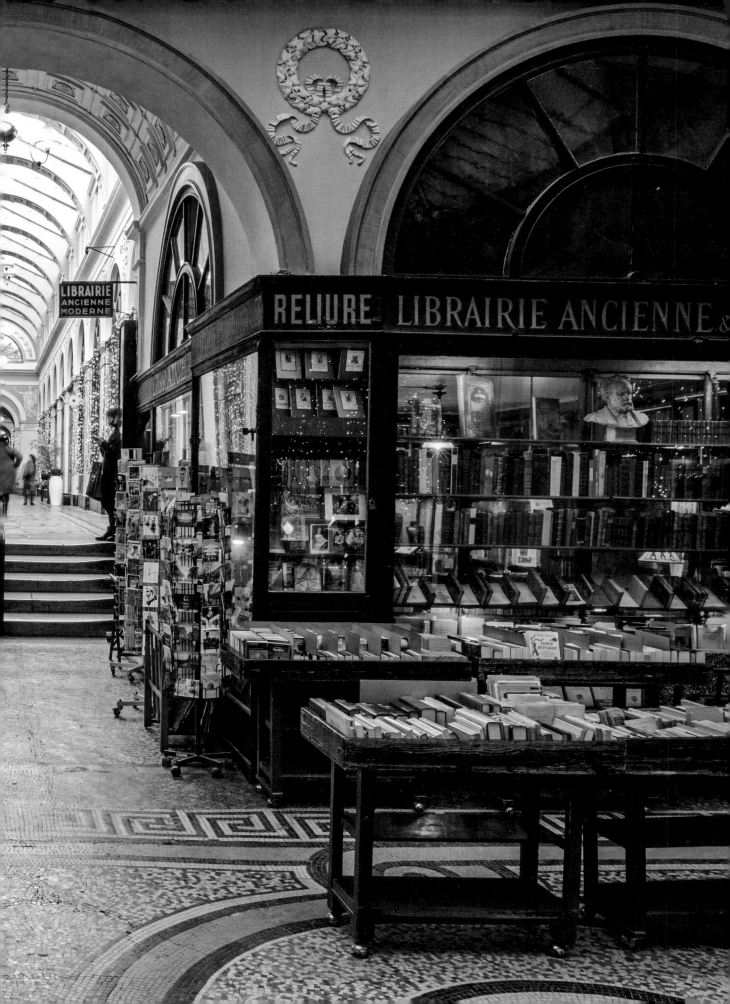

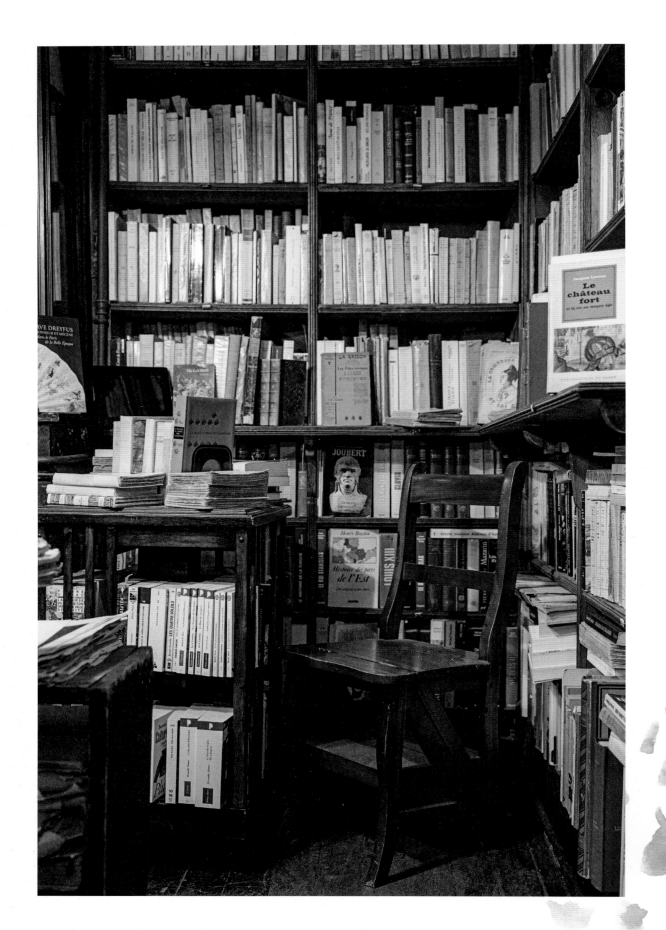

책

"젊은 시절 파리에 사는 행운을 누려 본 사람이라면,
남은 일생 그가 어디를 가든 파리는 늘 그의 곁에 머물 것이다.
파리는 움직이는 축제이기 때문이다."

어니스트 헤밍웨이

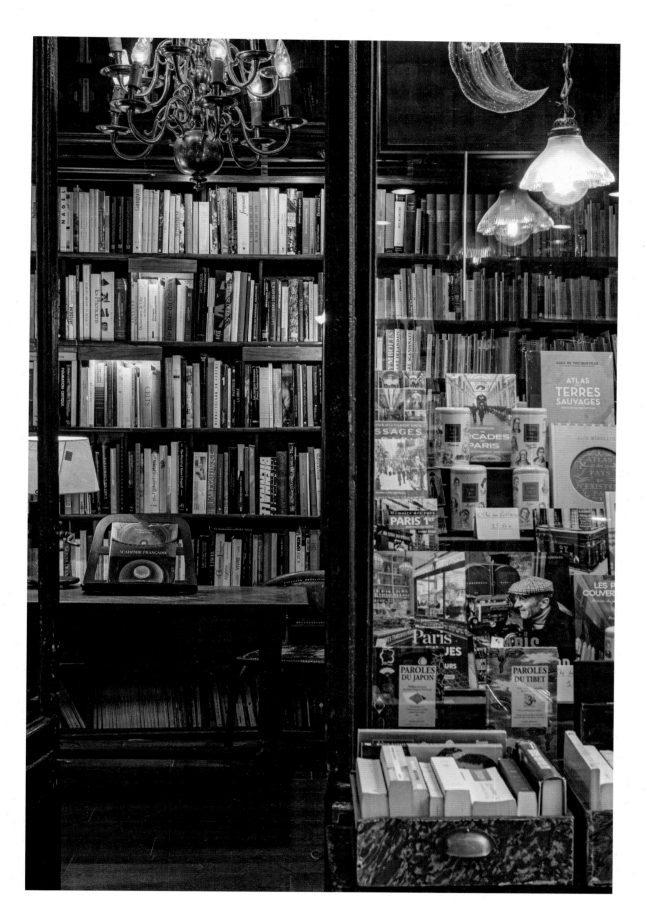

ARTICLES POUR LIBRAIRIE
JOUSSEAUME

QUALITE EXTRA

			la douz.					la douz.
Nᵒˢ 000	diam.	16 m/m	5 50	Nᵒˢ 2	diam.	24 m/m..	10 50	
00	—	18	6 »	3	—	26 ...	13 »	
0	—	20	8 »	4	—	28 ...	15 »	
1	—	22	9 50	5	—	30 ...	19 »	

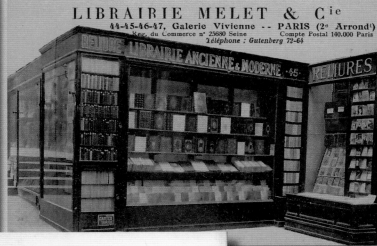

DU MONDE ENTIER

ERNEST HEMINGWAY

Paris
est une fête

TRADUIT DE L'ANGLAIS
PAR MARC SAPORTA

Fig. 1

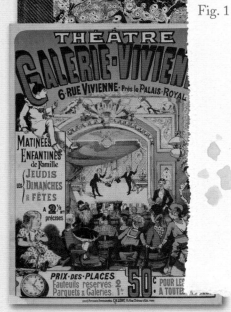

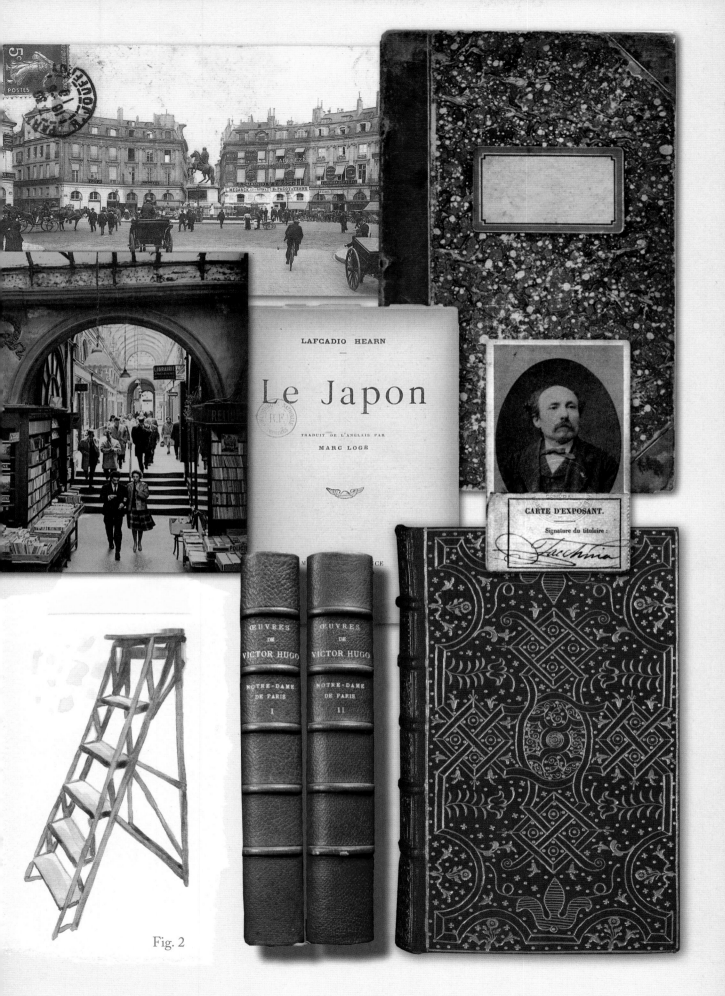

LAFCADIO HEARN

Le Japon

TRADUIT DE L'ANGLAIS PAR
MARC LOGÉ

CARTE D'EXPOSANT.

Signature du titulaire :

ŒUVRES
DE
VICTOR HUGO

NOTRE-DAME
DE PARIS
I

ŒUVRES
DE
VICTOR HUGO

NOTRE-DAME
DE PARIS
II

Fig. 2

부클르리 푸르생

파리 10구 비네그리에로 35

부클르리 푸르생은 수공업계의 '살아 있는 보물'이라고 할 수 있다.

1830년 설립되어 1890년 비네그리에로에 자리 잡은 후 오늘날까지 그 자리를 지키고 있는 이 제조업자는 이 분야에서만큼은 파리에서 가장 오래된 가게이다. 이곳에서는 원래 기병을 위한 마구 부속품을 만들었다. 왕실 근위대, 황실 근위대, 그 뒤에는 공화국 근위대의 말을 위한 마구 부속품을 만들던 시절의 증거물이 아직도 몇몇 전시품 형태로 남아 있다.

자동차가 말의 자리를 빼앗자 가게는 가죽 제품 액세서리 쪽으로 방향을 틀었다.

공화국 근위대, 소뮈르 기병 학교, 종마 사육장, 그리고 여러 왕가에 필요한 장비를 제공하는 특권을 놓치지 않으면서, 동시에 이미 수십 년 전부터 샤넬, 에르메스, 루이뷔통 같은 유명 회사에도 제품을 판매했다. 때로는 아주 작은 부분에서 진정한 명품의 가치를 느낄 수 있는 법이다.

푸르생 고유의 작품인 끝이 비스듬한 허리띠 버클 황동 핀을 보면 이해가 될 것이다. "우리 제품은 가죽에 상처를 내지 않고 부드럽게 어루만집니다." 현재 회사의 주인인 칼 르메르의 말이다. 그는 사라질 뻔한 이 가게를 2016년에 인수해 지키고 있다.

아름다운 작품과 프랑스의 전통을 사랑하는 이 열정적인 사업가는 이전에도 유명한 한 회사를 살린 경험이 있다. 1828년 설립 후 금속 소재의 끈 구멍과 리벳 못을 개발한 '도데'를 사들인 것이다. 작업장에는 그가 선택한 두 대의 기계가 그대로 보존되어 있다.

벽에 걸린 금속 각인 기계와 주철로 된 원형 틀은 그 어떤 그림보다 예술적이다. 19세기 말부터 이어져 온 카탈로그에는 6만 개 이상의 제품이 담겨 있다. 오랜 시간 쌓아온 노하우의 증거들이다.

칼 르메르에게 푸르생은 '과거와 현재가 만나는 곳'이다. 이곳에서는 모든 작업이 옛날 방식 그대로 이루어진다. 오래된 기계로 황동 선을 자르고 구부리는 것부터 수작업으로 용접하고 표면을 연마하는 단계까지 모두 말이다. 1830년에 만들어진 가구의 서랍 속에서 전혀 다른 시대의 물건을 발견하게 되는 이곳…… 한순간에 우리는 옛 파리의 역사 속으로 빠져든다.

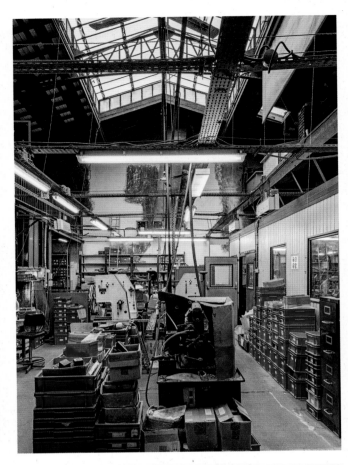

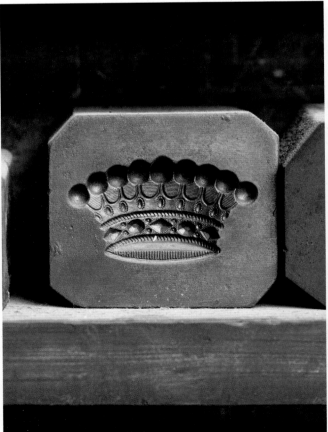

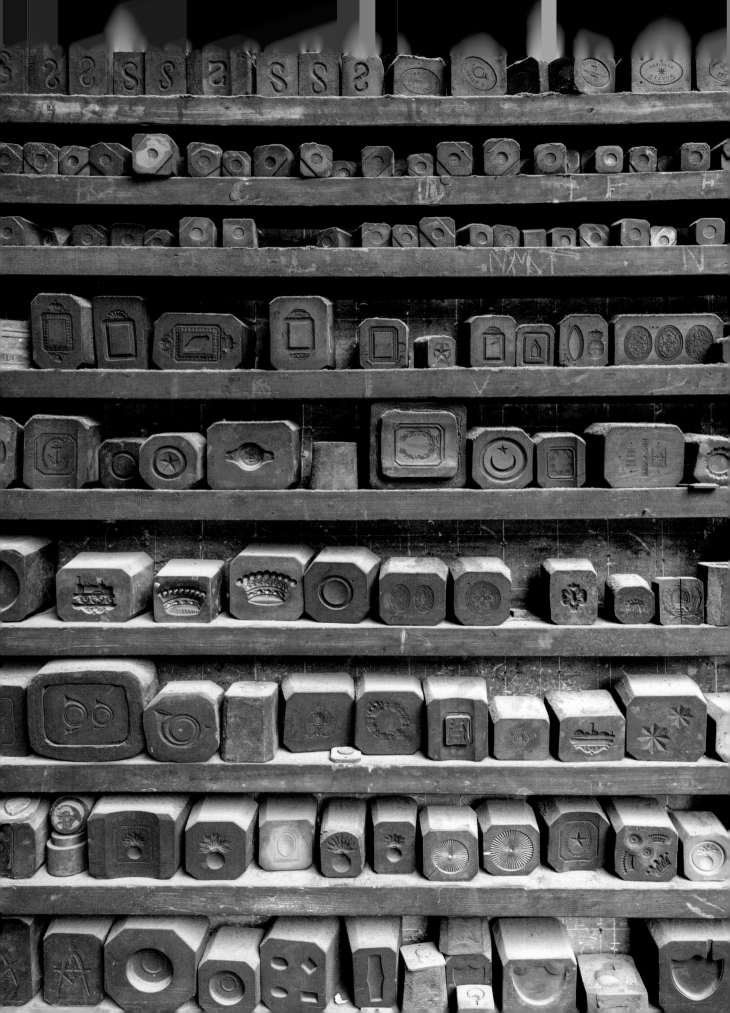

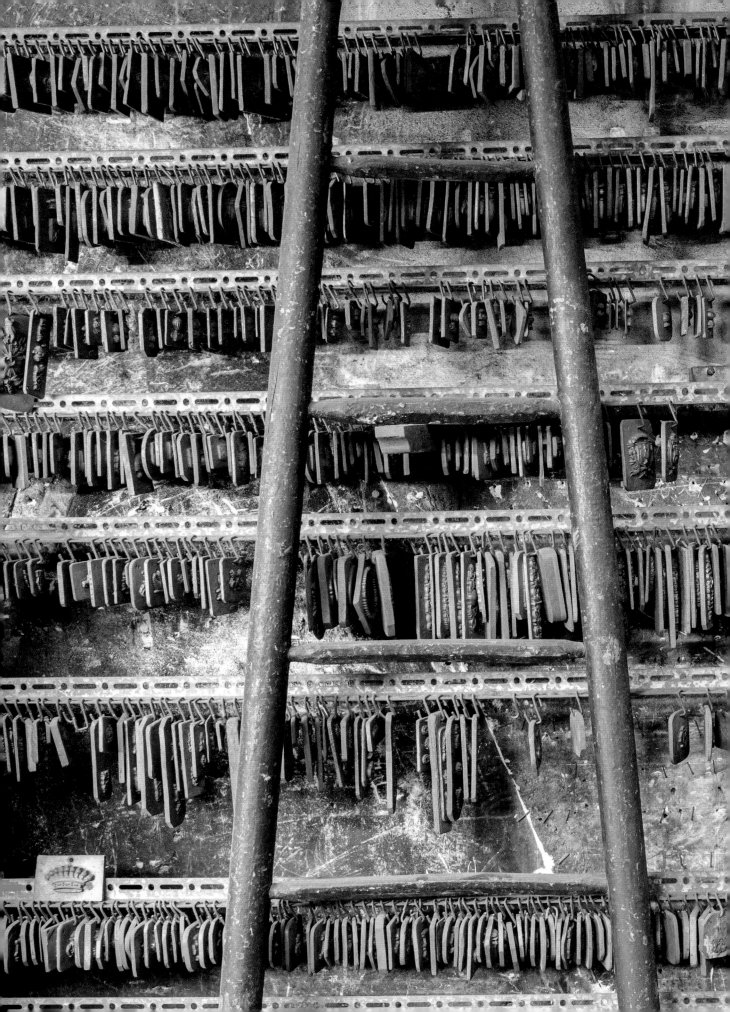

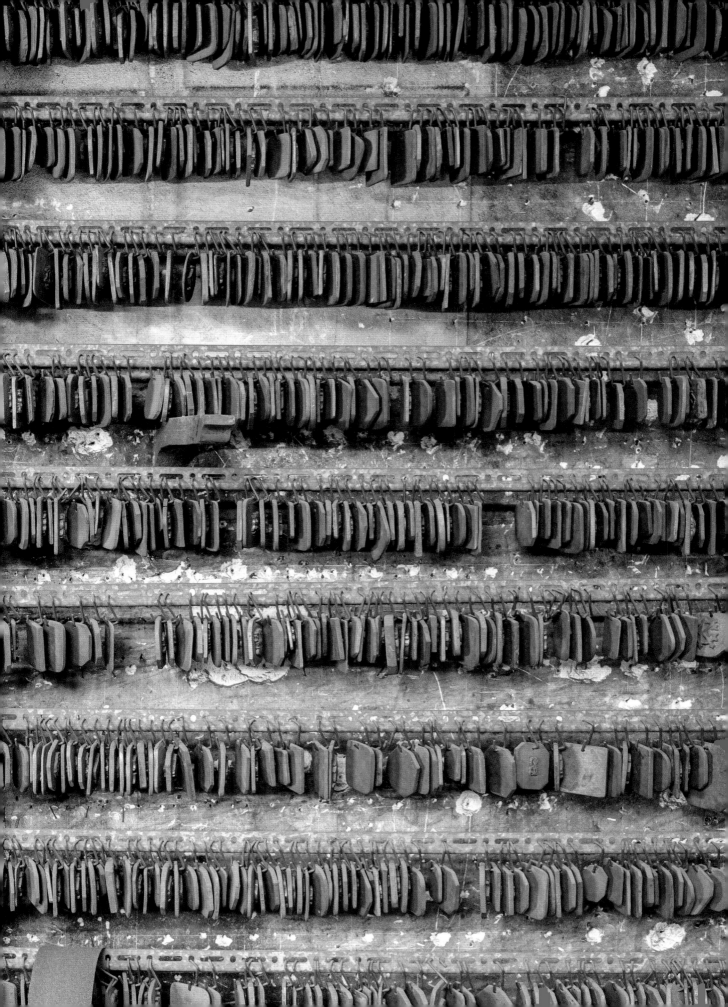

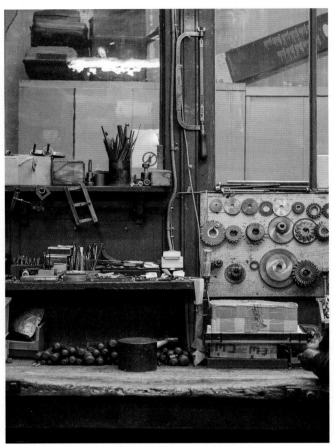

작업실 기계들은 매일 30만 개의 제품을 생산한다.

상자에 어지럽게 담긴 황동 버클 틀은 곧 조립 단계로 이동할 예정이다.

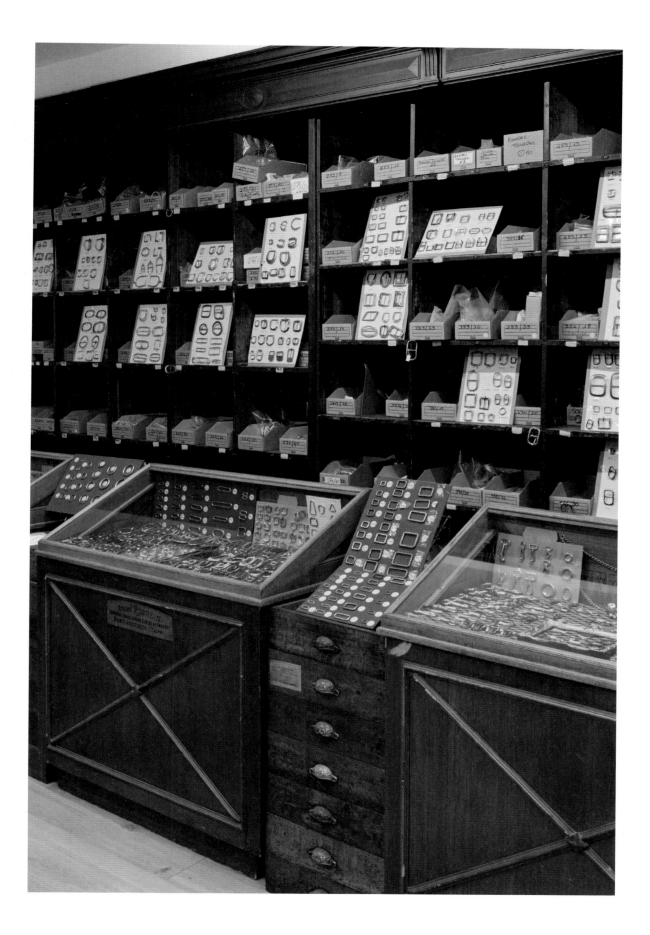

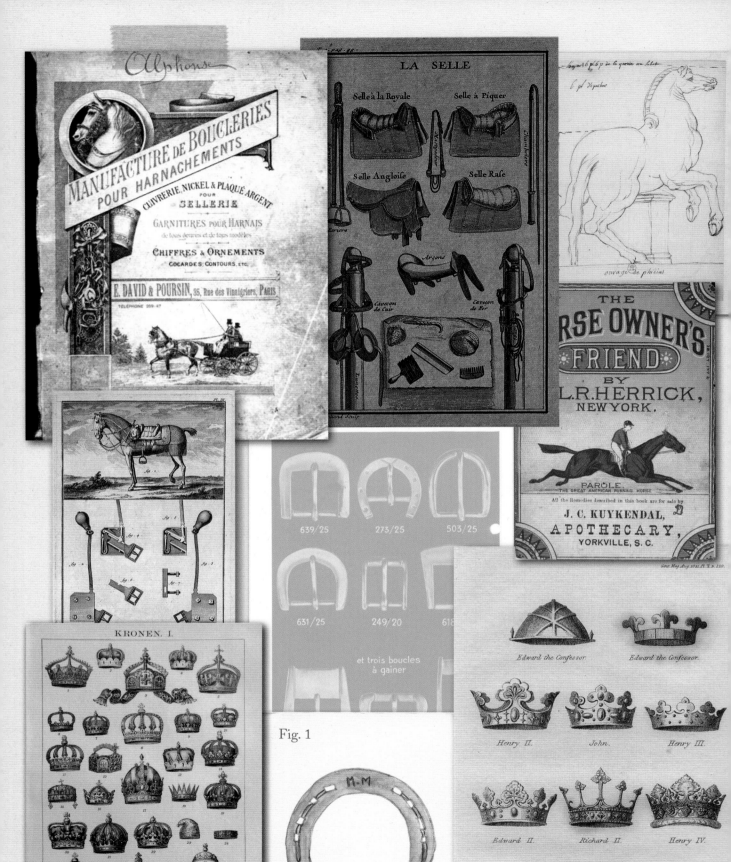

MANIFACTURE DE BOUCLERIES
POUR HARNACHEMENTS

CUIVRERIE, NICKEL & PLAQUE ARGENT
POUR
SELLERIE

GARNITURES POUR HARNAIS
de tous genres et de tous modèles

CHIFFRES & ORNEMENTS
COCARDES CONTOURS, ETC.

E. DAVID & POURSIN, 35, Rue des Vinaigriers, PARIS

TÉLÉPHONE 359-47

LA SELLE

Selle à la Royale Selle à Piquer

Selle Angloise Selle Rase

Arçon

Cavecon
de Cuir Cavecon
de Fer

THE
HORSE OWNER'S
FRIEND
BY
L. R. HERRICK,
NEW YORK.

PAROLE
THE GREAT AMERICAN RUNNING HORSE

All the Remedies described in this book are for sale by

J. C. KUYKENDAL,
APOTHECARY,
YORKVILLE, S. C.

639/25 273/25 503/25

631/25 249/20 618

et trois boucles
à gainer

Fig. 1

KRONEN. I.

Edward the Confessor Edward the Confessor

Henry II. John. Henry III.

Edward II. Richard II. Henry IV.

Henry V. Henry VII. Charles II.

CROWNS OF THE KINGS OF ENGLAND.

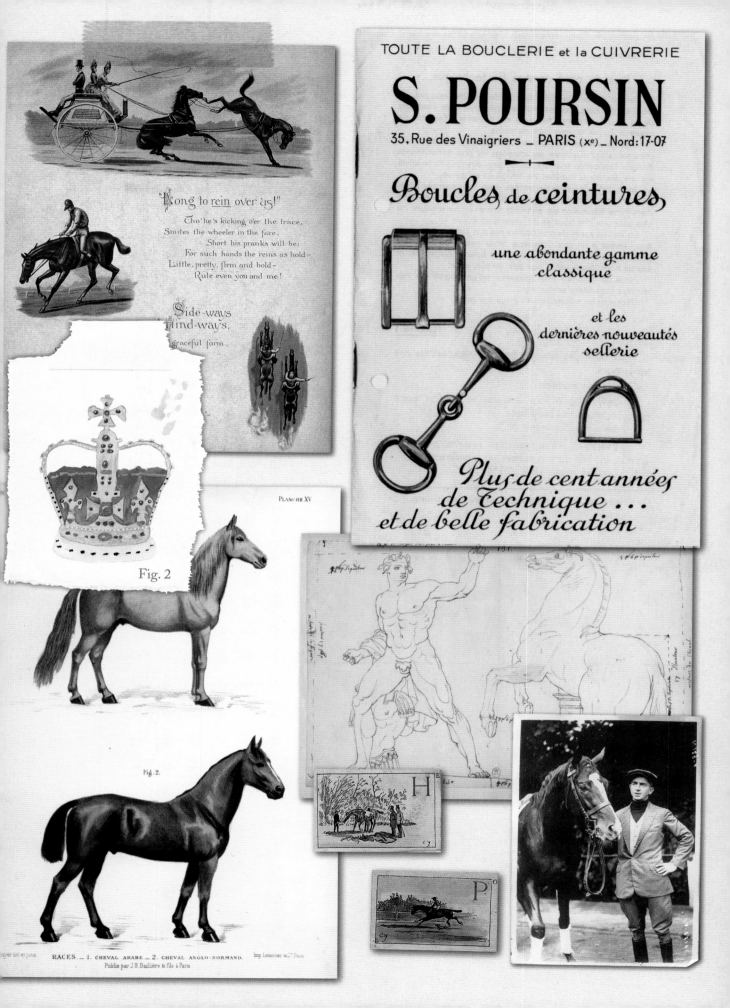

"Long to rein over us!"

Tho' he's kicking o'er the trace,
Smites the wheeler in the face,
Short his pranks will be:
For such hands the reins as hold—
Little, pretty, firm and bold—
Rule even you and me!

Side-ways
Hind-ways,
graceful form.

Fig. 2

PLANCHE XV

Fig. 2.

RACES. — 1. CHEVAL ARABE. — 2. CHEVAL ANGLO-NORMAND.
Publié par J.B. Baillière & fils à Paris

데롤

파리 7구 바크로 46

데롤은 세상에 하나뿐인 '호기심의 방'이다. 당나귀가 사자에게 애교를 부리고 알비노 공작새가
북극곰 몇 미터 앞에서 꼬리를 활짝 펼친 모습을 볼 수 있는 곳은 파리에서 단연 이곳 하나뿐이다.
종 모양의 유리 덮개 아래에서는 화려한 파란색 브라질 나비가 날개를 펄럭이고,
바닷가재와 거미게는 현대 조각상 같은 자세를 취하고 있다.
납작한 상자 안에는 금색, 청동색, 에메랄드색 풍뎅이들이 값진 천연 보석처럼 줄지어 놓여 있다.
1831년에 설립된 이 회사는 원래 박제 전문점으로 자연사 관련 수집품을 위한 자재 판매업도
겸하고 있었다. 1888년에 바크로의 한 오래된 대저택으로 자리를 옮긴 뒤에는 곤충과 박제
동물 수집 외에 교육에도 관심을 보여 동식물 관련 정보를 담은 벽걸이 인쇄물이나 전문 서적을
출간하고 판매하기도 했다. 2001년 루이 알베르 드 브로글리는 이미 세계적으로 명성 있는
이 오래된 가게를 사들였고, 아름다운 노부인 같은 이 가게는 장엄한 18세기 건물,
그 안에 자리 잡은 여러 작품들, 그리고 이들이 이루어 낸 독특한 분위기로 과학자와
곤충학 애호가뿐 아니라 많은 일반 관람객을 끌어들였다. 회사 주인은 강한 추진력으로 2007년에
미래를 위한 데롤을 창설하고, 회사의 교육적 전통을 시대에 맞는 새로운 가치로 전환한다.
우리가 사는 이 행성을 지키는 데에 헌신하기로 한 것이다. 하지만 2008년 어느 이른 아침에
화재가 발생하고, 곤충 진열실과 전체 수집품의 90퍼센트가 하루아침에 재가 되어 버렸다.
여러 명품 브랜드 회사와 예술가 들은 이 신화적인 공간이 사라지는 것을 막기 위해
뜻을 모아 경매 행사를 열었다.
이를 통해 마련된 기금 덕분에 폐허가 된 공간은 예전 모습을 되찾았고 수집품도 복원되었다.
예전 벽걸이 인쇄물을 재출간하는 일도 가능해졌다.
데롤은 지금도 예전처럼 그 신비로운 힘으로 사람들을 매혹하고 있다.

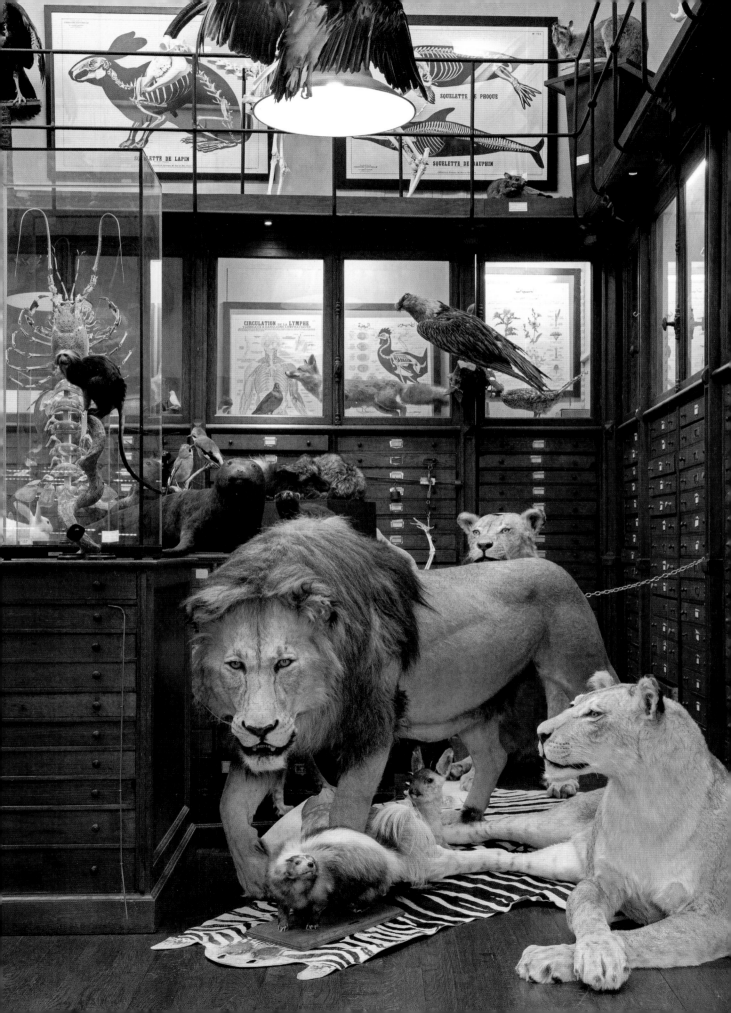

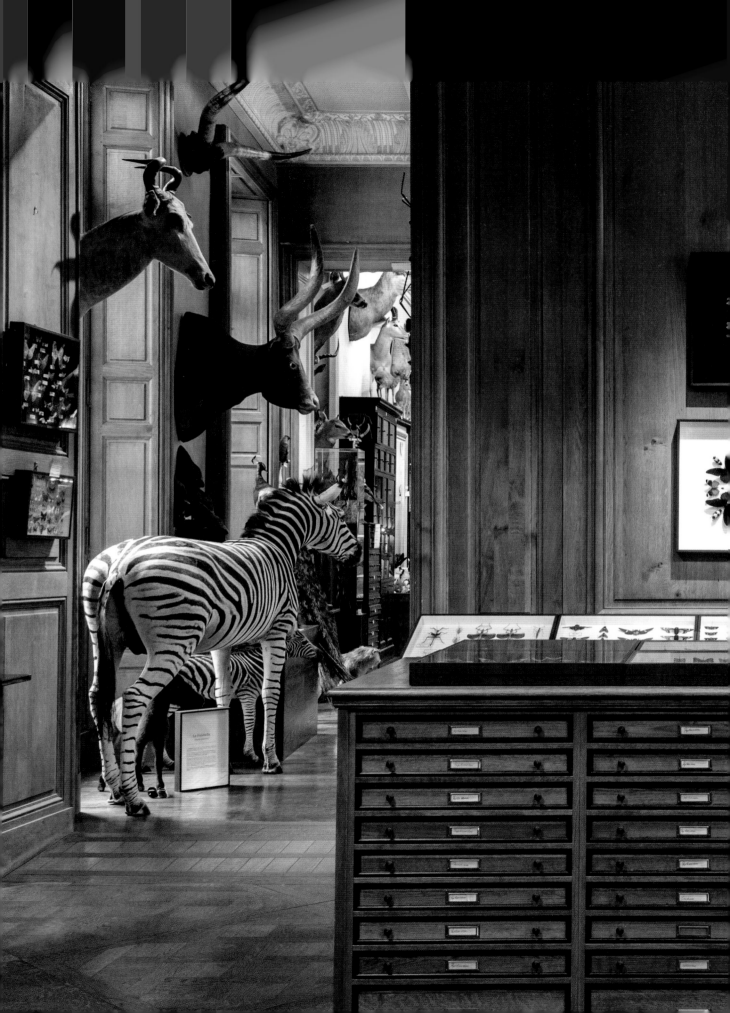

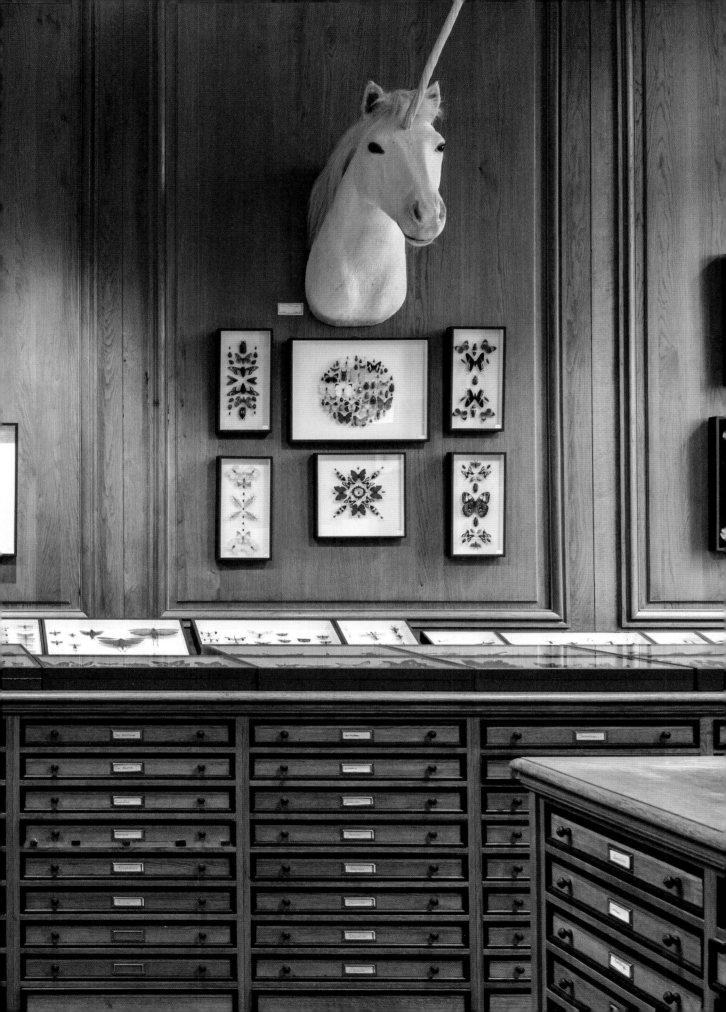

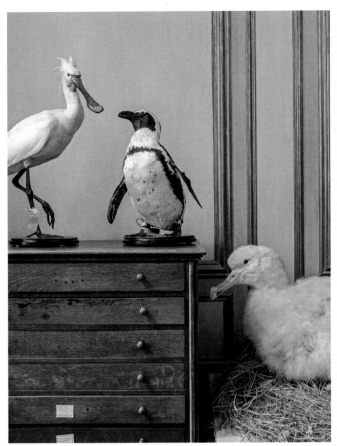
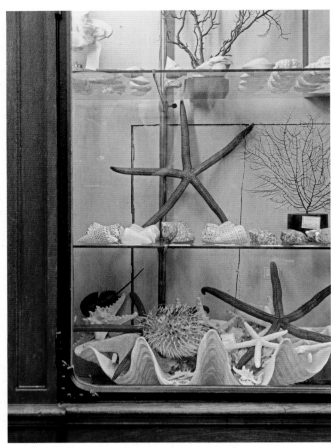
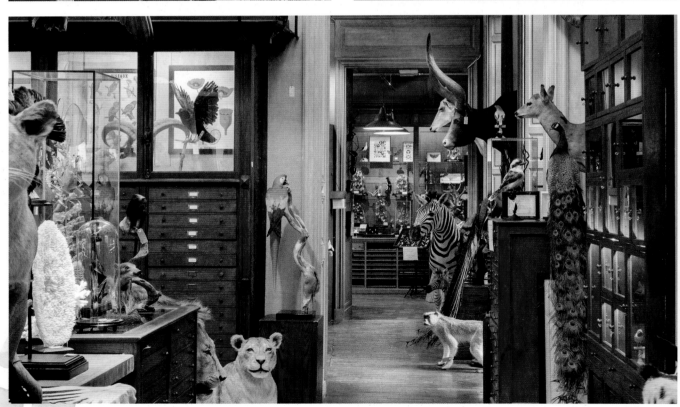

모든 대륙의 동물과 자연물을 만나는 마법의 장소,
온갖 색과 형태로 가득한 동화의 나라다.

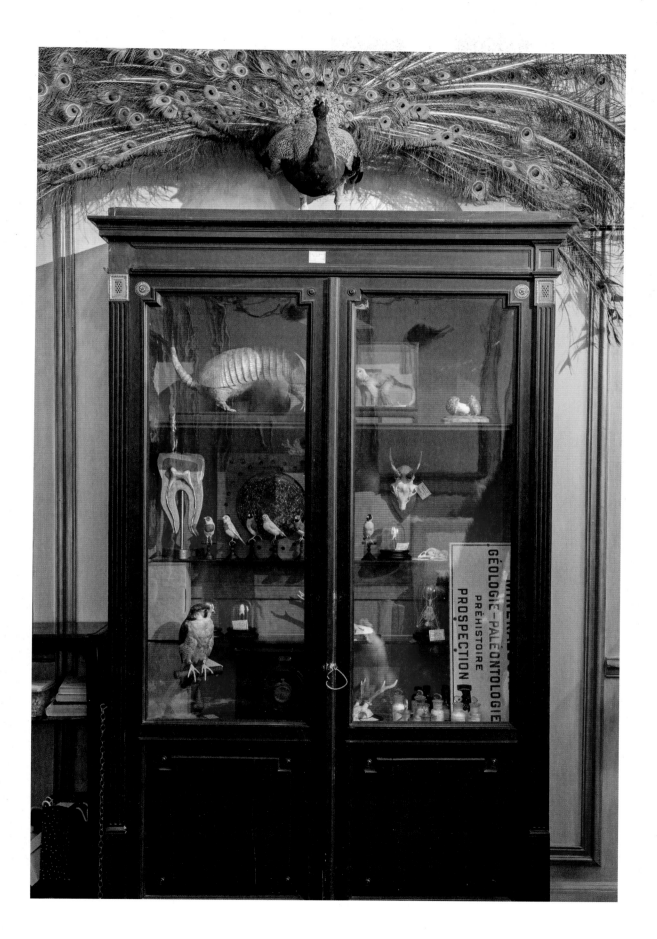

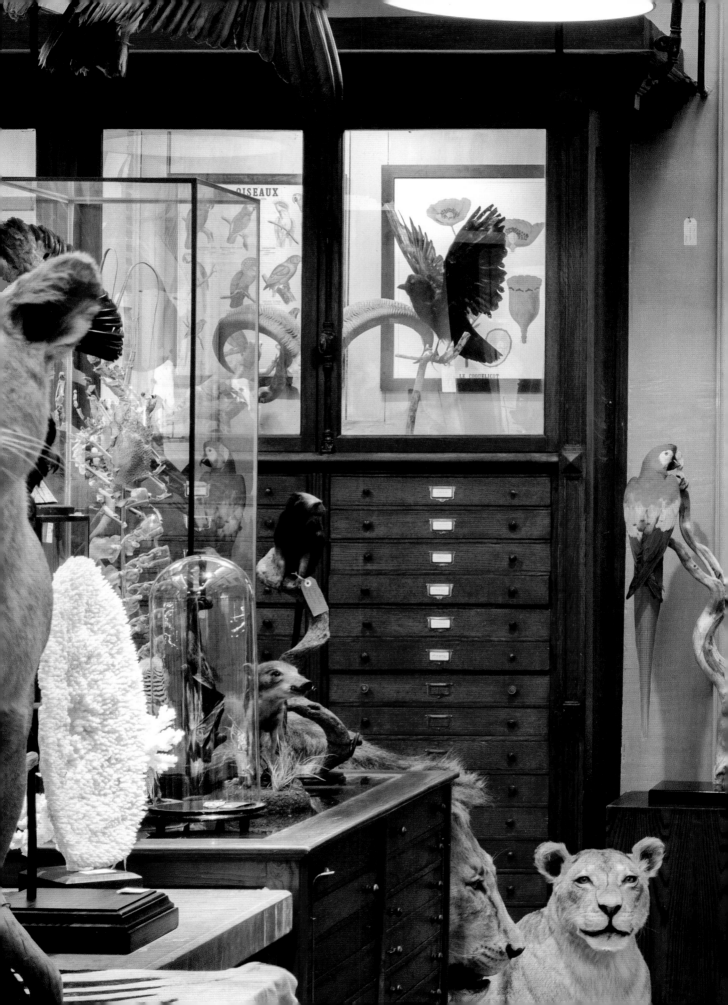

박제술

박제술은 이미 죽은 동물에게 살아 있을 때의 모습을 돌려주는 일이다.

데롤에는 사냥으로 죽은 동물은 하나도 없다.

모두 자연사한 동물들이다.

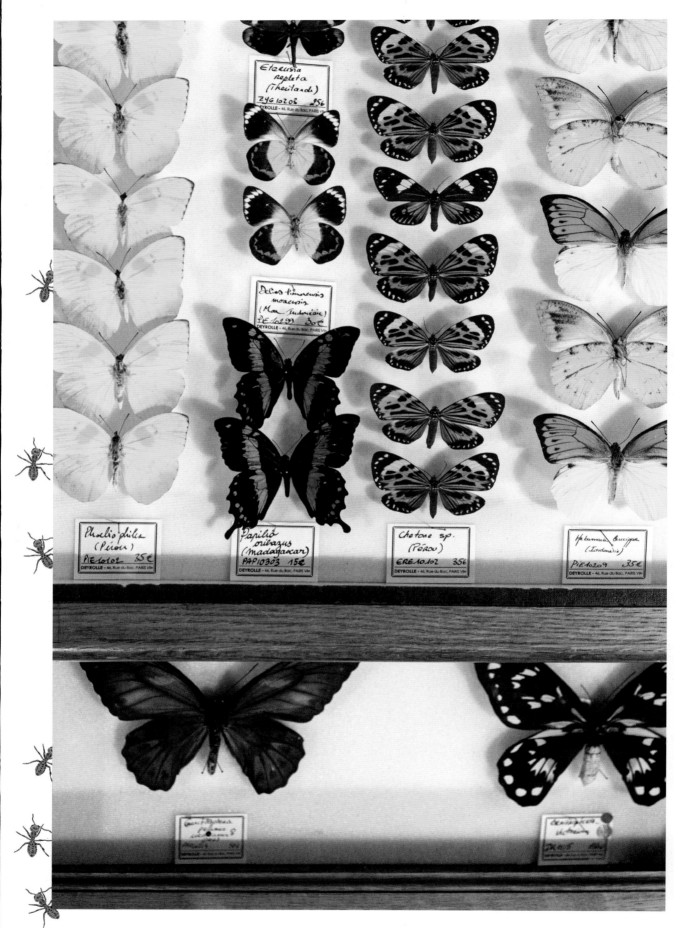

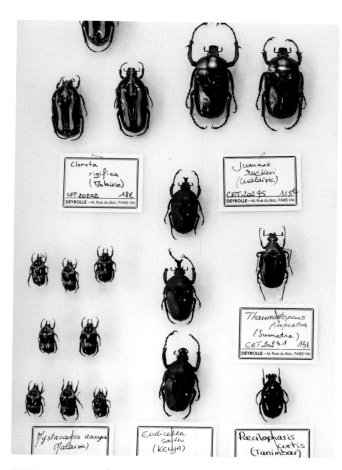

Le Scar. Couronné

Fig. 6.

Le Scar. Brun.

Fig. 7.

Le Scarabé Disparate.

Fig. 5.

Le Scar. Laboureur

Fig. 8

Le Scarabé Typhée.

Le Scar. Momus.

Fig. 8 bis.

A

Fig. 9.

B

Fig. 10.

Le Scar. Syclope.

Le Scar. Coryphée.

Le Scar. Quadridenté.

Le Scar. Lazare.

Fig. 11.

Fig. 12.

Fig. 13.

Fig. 13 bis.

Fig. 14.

Le S. Mobilicorne.

Le Scar. Stercoraire.

Fig. 15.

Fig. 16.

a

b

b

e

e

c

c

Fig. 15 bis.

f

f

e

e

Le Scarabé Printanier.

d

A

B

Fig. 18.

f

f

Fig. 17.

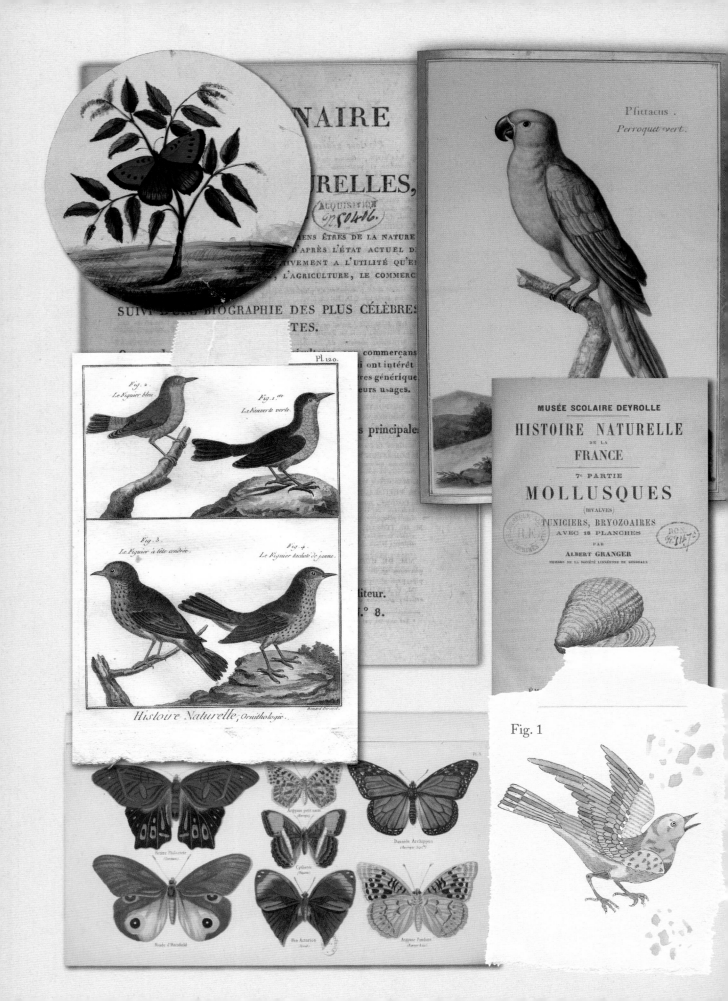

NAIRE

URELLES,

ACQUISITION
9250446.

IENS ÊTRES DE LA NATURE
D APRÈS L'ÉTAT ACTUEL D
TIVEMENT A L'UTILITÉ QU'EN
, L'AGRICULTURE, LE COMMERC

SUIVI D'UNE BIOGRAPHIE DES PLUS CÉLÈBRES
TES.

commercans
i ont intérêt
res génériques
urs usages.

s principales

liteur.
.° 8.

Pl. 120.

Fig. 2
Le Figuier bleu

Fig. 1.re
Le Fouvre le verte

Fig. 3
Le Figuier à tête cendrée

Fig. 4.
Le Figuier tacheté de jaune

Histoire Naturelle, Ornithologie.

Psittacus.
Perroquet vert.

MUSÉE SCOLAIRE DEYROLLE

HISTOIRE NATURELLE
DE LA
FRANCE

7e PARTIE

MOLLUSQUES
(BIVALVES)
TUNICIERS, BRYOZOAIRES
AVEC 18 PLANCHES
PAR
ALBERT GRANGER
MEMBRE DE LA SOCIÉTÉ LINNÉENNE DE BORDEAUX

Fig. 1

Hente Philocrate
(Suman)

Argyane petit nacre
(Europe)

Danaide Archippus
(Amerique Sept.re)

Cythère
(Guyane)

Houdy d'Wensfield

Bia Actorion
(Bresil)

Argyane Pandore
(Europe Asie)

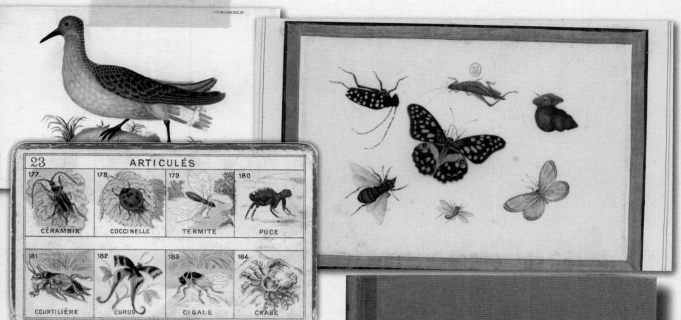

G. EISENMENGER ET H. COUPIN

LES

SCIENCES NATURELLES

DES COURS COMPLÉMENTAIRES

ET DE L'ENSEIGNEMENT PRIMAIRE SUPÉRIEUR

BREVET ÉLÉMENTAIRE

(LES TROIS ANNÉES RÉUNIES)

PARIS

Pl. 57.

Fig. 2. L'Elan.

Fig. 1.
Le Pygargue.

Fig. 4. La Biche.

Fig. 3. Le Cerf.

Histoire Naturelle, Quadrupèdes. Benard Direxit.

Fig. 2

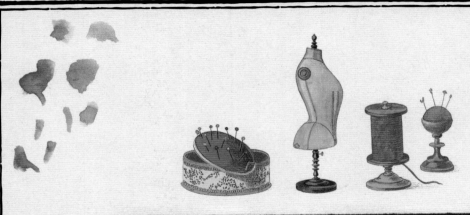

윌트라모드

파리 2구 슈아죌로 4

오랜 옛날, 모자 제조업자들이 모여 있던 팔레 루아얄 구역에 위치한 윌트라모드는
역사가 200년 가까이 된다. 실제로 1832년, 같은 이름의 여성 모자 가게가 바로 이곳
슈아죌로 4에 존재했다는 기록이 있다. 이후 수예 재료 판매점이 그 시절 표현으로
'메뉘 메르서리' 라고 일컫는 수예 재료들을 그곳에서 팔기 시작했다. 재봉과 자수에 꼭 필요한
부대 용품과 장식품을 뜻하는 말이다. 금융업자였던 프랑수아 모랭은 1990년대 말에
수예 재료 판매점과 여성 모자 가게를 차례로 인수했다. 이들의 역사에 매료된 그는
가게의 과거 판매 물품 목록을 구했다. 리본, 실, 펠트와 베일, 장식 끈, 단추, 레이스 등
훌륭한 제품의 이름들이 가득했지만, 20세기 말이었던 그 당시에 이것들을 만드는 기술은
이미 사라지고 없었다. 오늘날 이 두 가게는 길 하나를 사이에 두고 서로를 마주 보고 있다.
맡은 업무 역시 명확하게 구분된다. 한 집에서는 수예 재료를 다루고, 다른 한 집에서는 모자와
파스망트리를 판매한다. 둘 중 공간이 더 넓은 수예 재료점은 가히 재봉의 성전이라 할 만한
곳이다. 내부는 과거와 달라진 것이 하나도 없다. 층층이 쌓인 선반은 천장에 닿을 듯하고,
낡은 판매대는 가게 길이만큼이나 길다. 서랍장도 여럿 보인다. 목재 진열대 중 몇몇은 '카르티에
브레송' 이라는 이름을 달고 있다. 지금은 사라졌지만, 프랑스의 유명 사진작가 앙리 카르티에
브레송의 가문에 큰 성공을 안겨 준 방적사 이름이다. 이런 환경이
시간을 초월한 이 공간에 독특한 매력을 더한다.
사람들은 실크 벨벳으로 만든 세련된 리본, 산토끼 털로 만든 펠트, 요즘은 구하려 해도 좀처럼
찾을 수 없는 옛날식 베일 같은 것들을 사려고 이곳에 오는데, 재고 목록은 시간이 갈수록
길어졌다. 갖가지 재료로 만들어진 3만에서 4만 개의 단추가 색깔별로 분류되어 있는가 하면,
다 셀 수 없을 정도로 다양한 색조의 그로그랭, 리본, 장식 끈, 생사 혹은 면사가
무지개처럼 펼쳐진 채 선택을 기다리고 있다.

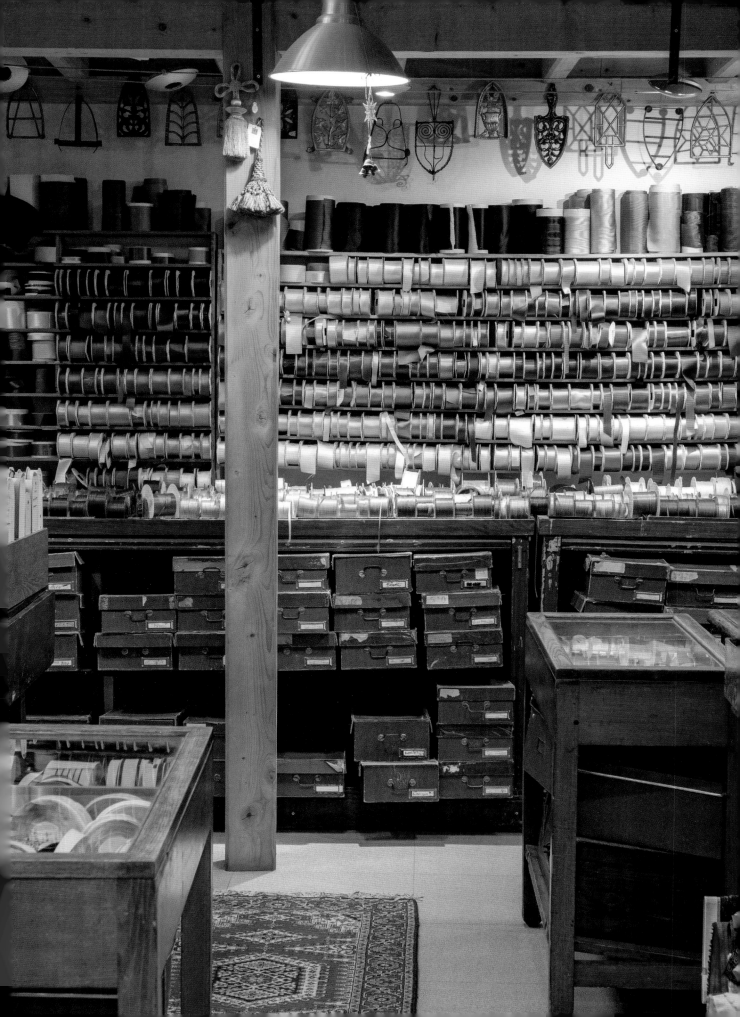

TOUT POUR LA ✳

Ultramod
MERCERIE
·
Ouvert
du Lundi au Vendredi
de 10 h à 18 h

·

Mercerie
Traditionnelle
Rubans Anciens
Passementerie
Boutons

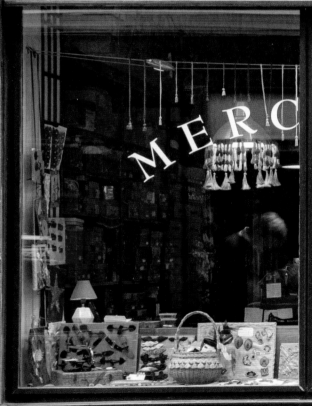

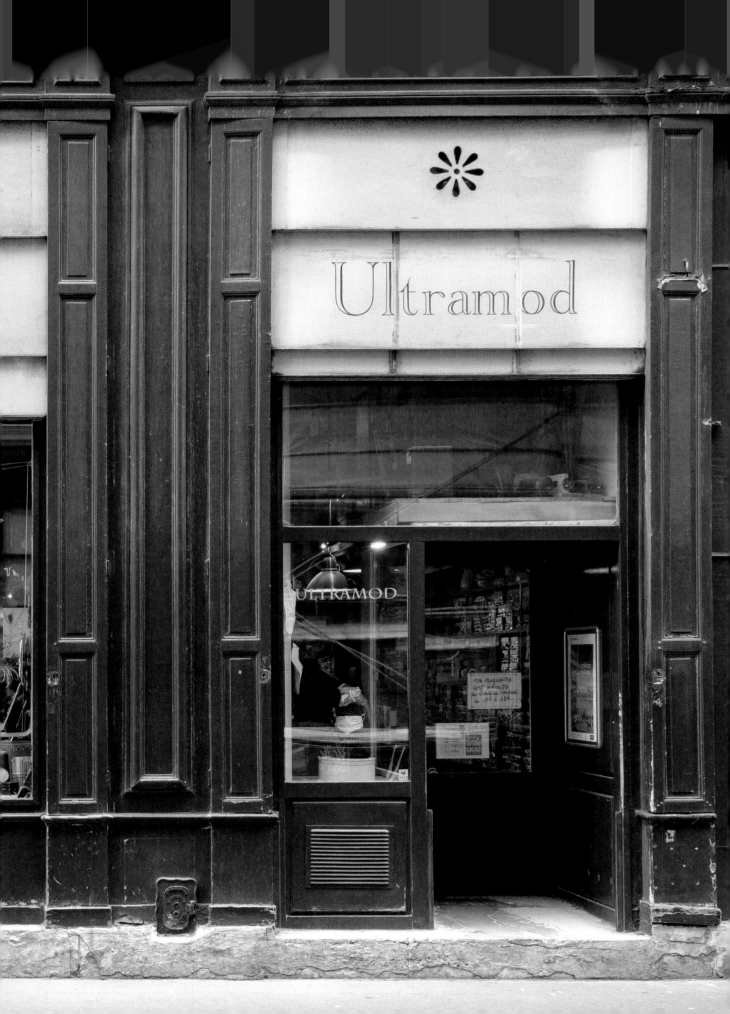

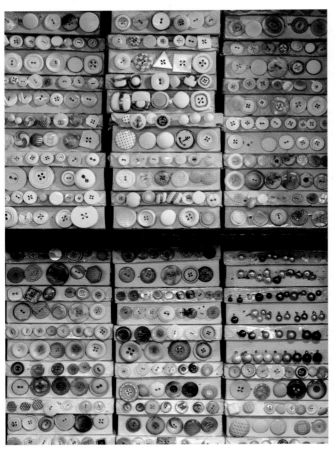

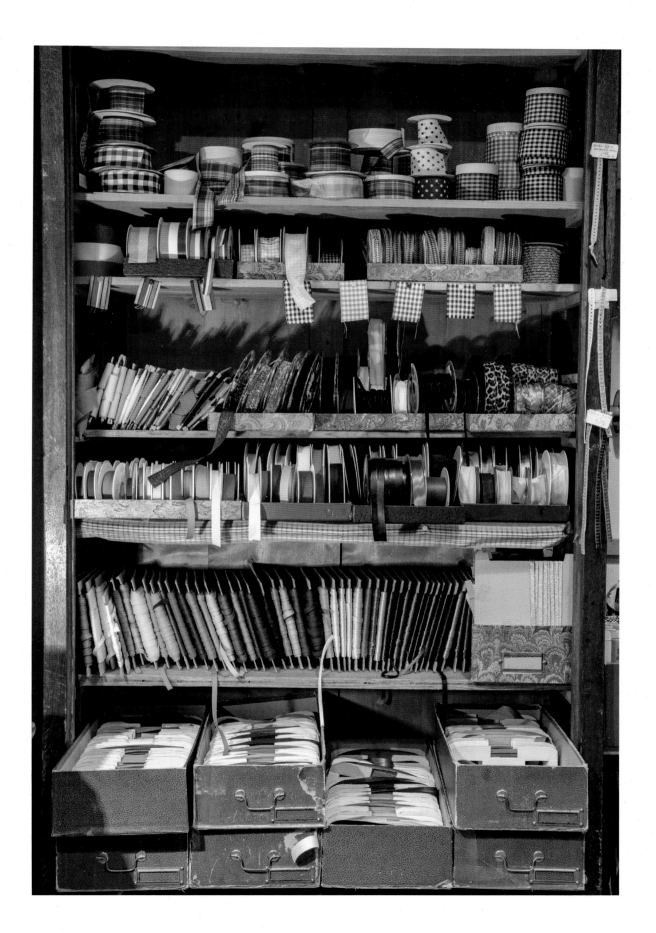

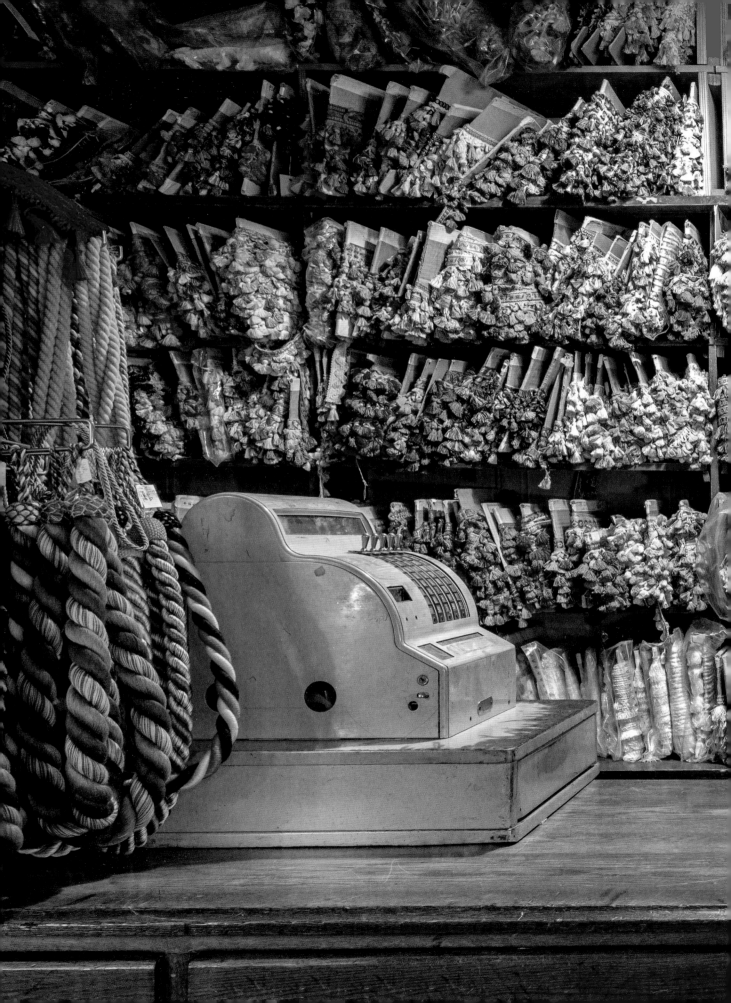

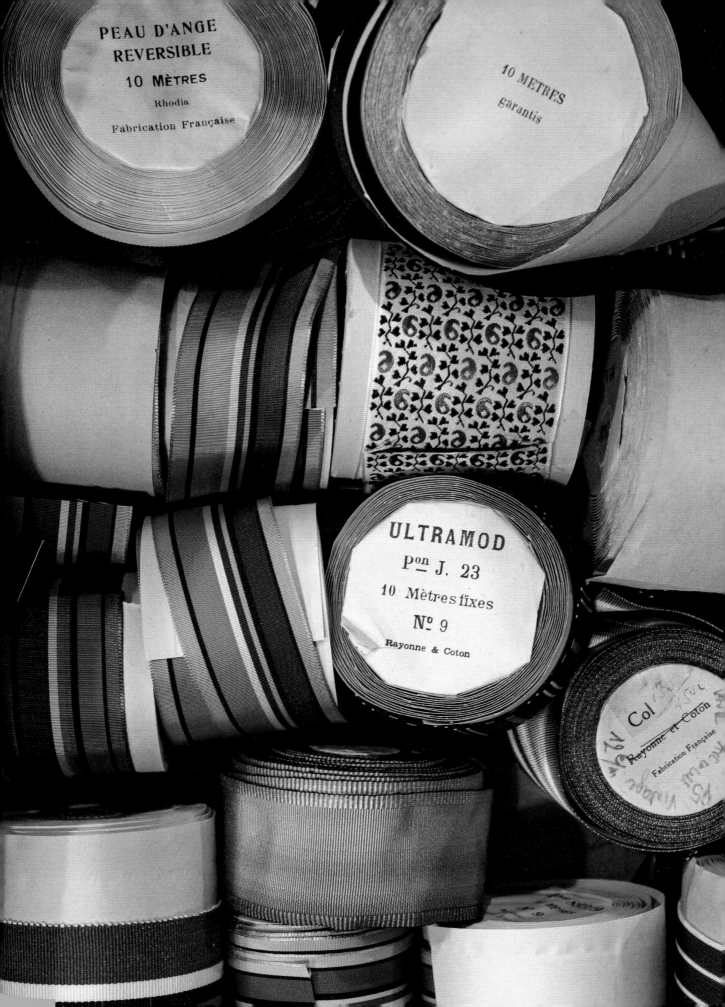

색실

실을 감아두는 실패를 때로 '영혼'이라는 시적인 단어로
부른다는 사실을 아는가? 고대부터 존재해 온 실패는
예전에는 나무로 만들었지만 지금은 종이나 플라스틱으로 만든다.
가운데가 뚫린 원통 형태 덕에 고정 장치에 끼워 둘 수 있다.

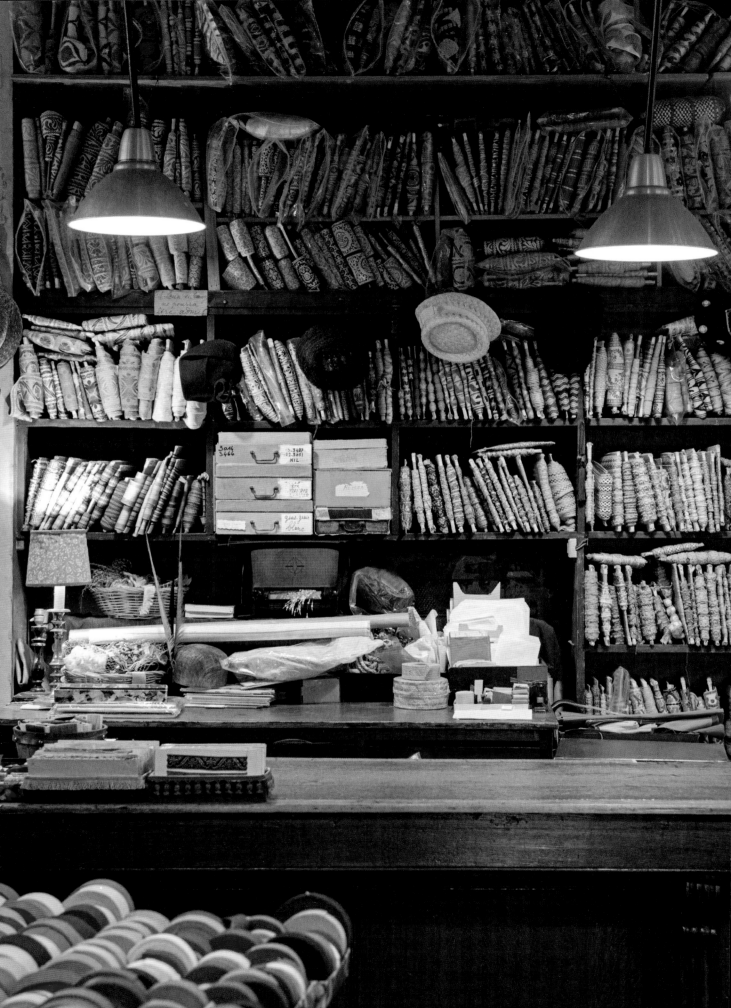

MERCERIE
— ULTRAMOD —
BOUTONS EN TOUT GENRE
FILS DE SOIE À COUDRE

RÉF: 001

RÉF: 002

RÉF: 004

RÉF: 007

RÉF: 008

RÉF: 003

RÉF: 005

RÉF: 009

RÉF: 010

RÉF: 011

RÉF: 006

RÉF: 012

RÉF: 013

4, RUE DE CHOISEUL, PARIS 2ᴱ

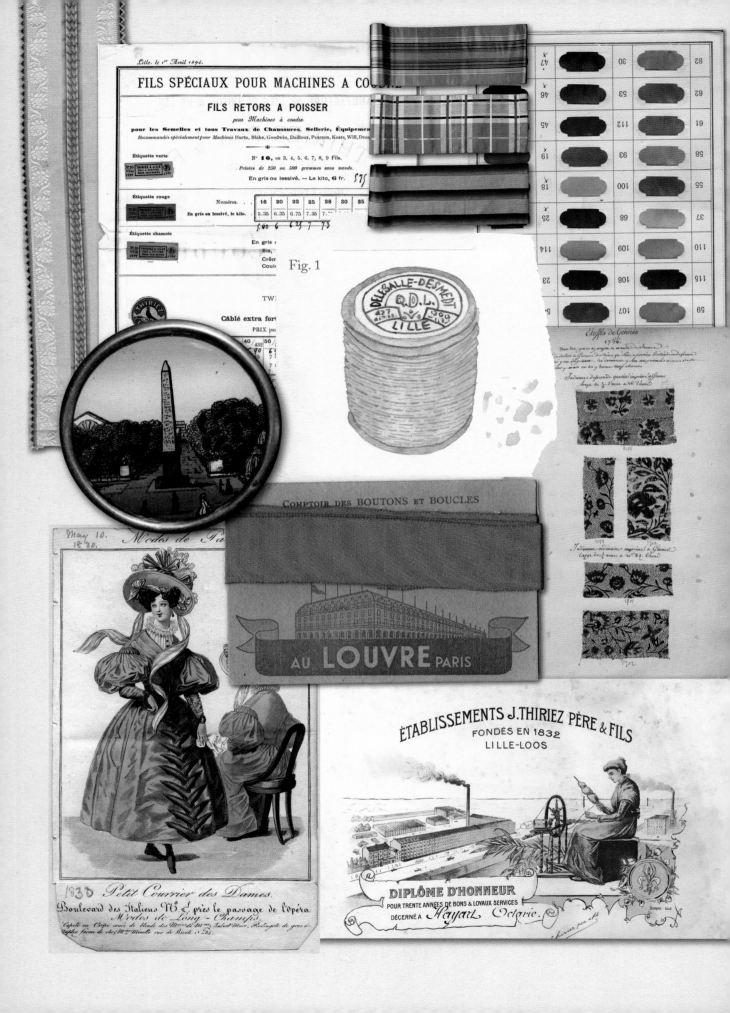

Fig. 1

1756.

Journal des Demoiselles

Modes de Paris. ET PETIT COURRIER DES DAMES RÉUNIS Rue Drouot, 2

Modes de M.ᵐᵉ de Bysterweld. 3. F.ᵍᵍ S.ᵗ Honoré. Etoffes des M.ᵗˢ de la Paix r. du 4 Septembre. 2527.
Rubans et Passementeries de la Ville de Lyon, 6. Ch.ᵉᵉ d'Antin. Machines à coudre Wheeler & Wilson, 70. B.ᵈ Sébastopol.

Fig. 2

2123

Wool Prints.
(Yarn Prints.)

아 라 프로비당스

파리 11구 포부르 생앙투안로 151

포부르 생앙투안은 비교적 최근까지도 가구 장인들이 모여 있던 곳이다. 1830년에 문을 연
이 놀라운 철물점의 현재 주인 니콜라 바르바토는 자랑스러운 표정으로 자신의 가게에
'포부르의 영혼'이 담겨 있다고 말한다. 흑단을 다루는 고급 가구 세공인, 소목장이,
금 도금업자와 세공사, 청동 가구 제조업자와 니스 칠장이 등 한때 포부르에 작업장을 두었던
모든 이들의 영혼을 이르는 것이다. 그런 의미에서 아 라 프로비당스는 그 시절
모든 이들의 기술을 한데 모아놓은 박물관이라 할 수 있다. 니콜라 바르바토는 이 가게를 인수할
때 기존 집기류를 있는 그대로 보존하기 위해 큰 노력을 기울였다. 목재 판매대, 선반으로 뒤덮인
벽, 유리 칸막이벽이 둘린 계산대, 그리고 이전 주인의 이름이 에나멜 입힌 글씨로 쓰여 있는 문까지
모두 말이다. 지난 세기 초의 인테리어 스타일을 고수하는 니콜라 바르바토는 그저 내부를 깨끗이
청소하고 칸막이 선반과 종이상자 안을 정돈하는 것으로 만족했다. 덕분에 선반과
상자 안에는 이제 수천 개의 상품 견본이 질서 정연하게 정리되어 있다.
고객이 특별한 요청을 할 경우, 바르바토는 카탈로그를 펼쳐 한 장 한 장 넘긴다.
세세한 부분까지 모두 손으로 그린 그림들이 가득한 이 카탈로그는
그 자체로 또 하나의 보물이자 과거의 증인이다. 전 세계 사람들이 이 가게를 찾아온다.
다른 곳에서는 구할 수 없는 물건이나 부속품, 특히 프랑스에서 만들어진 것을 사기 위해서다.
루이 13세 때부터 1930년 사이에 만들어진 청동 장식품, 반짝이는 진짜 크리스털로 만든
계단 난간 기둥의 둥근 머리 장식, 자개 혹은 더 고급 가구를 위해 매머드 상아로 만든
아름다운 자물쇠 덮개가 이들을 유혹한다. 하지만 이곳에는 단순하고 고전적인 철제 부속품도
있다. 부리처럼 길쭉한 문손잡이와 경첩, 문버팀쇠와 걸쇠, 빗장 걸쇠와 작은 빗장은 물론이고,
나무 혹은 금속에 쓰는 나사못도 손님을 기다리고 있다.

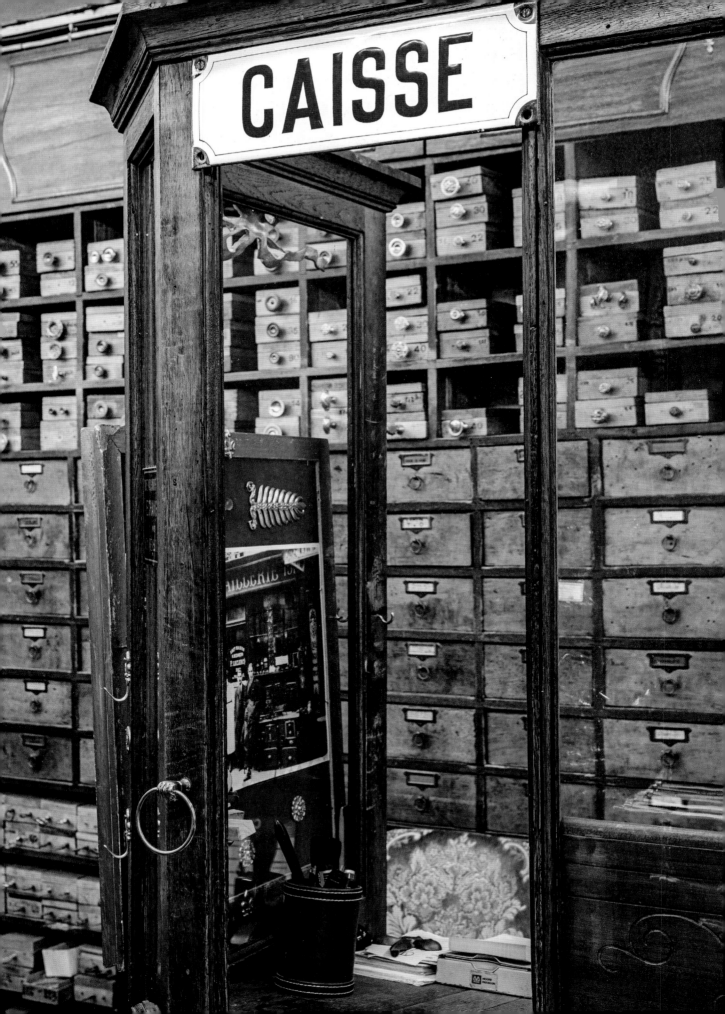

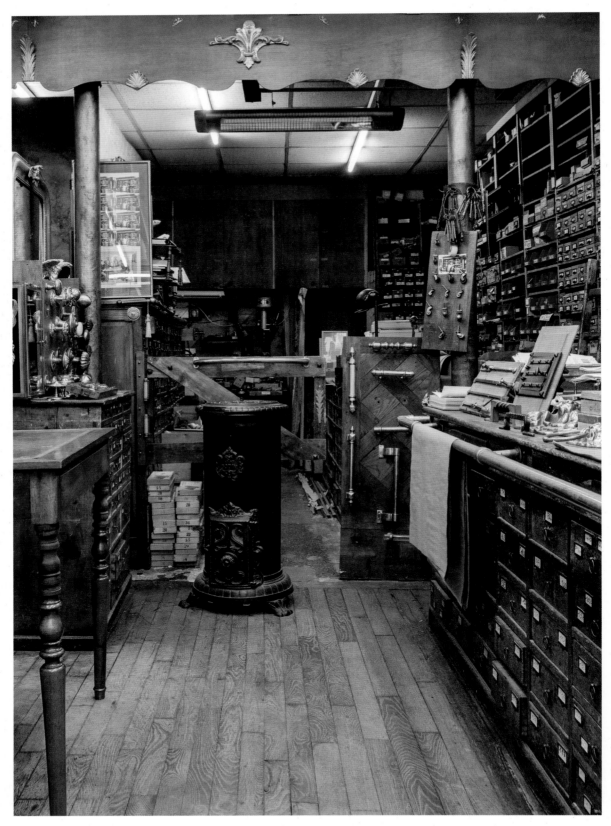

가게 내부는 한 세기 이상 한결같은 모습을 유지했다.
더 이상 사용하지 않는 낡은 스토브는 여전히 자리를 지키고 있고,
목재 장 안에는 수천 개의 물품이 잘 정돈되어 있다.

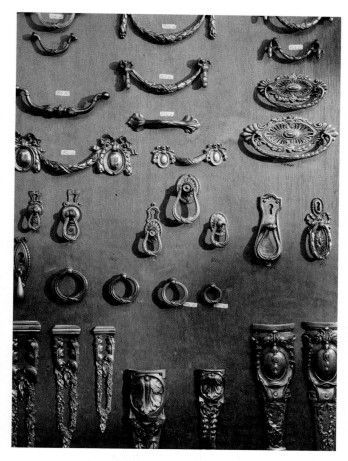

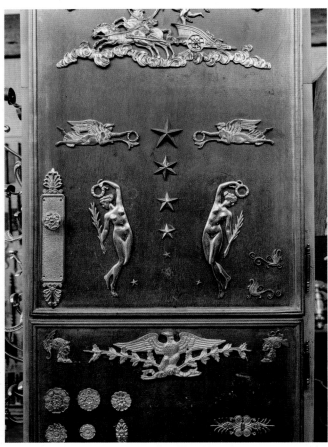
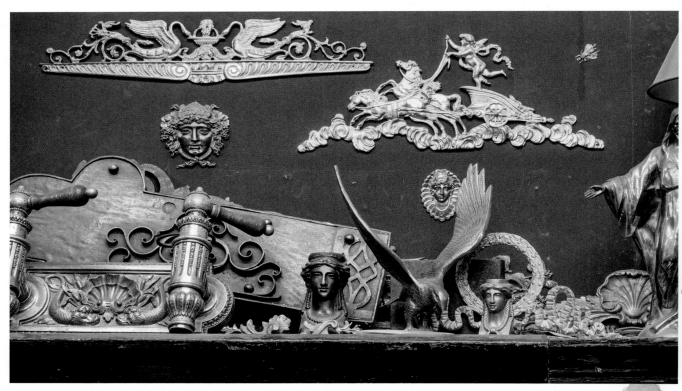

과거의 기술이 축적된 이 철물점에서는 17세기 장식 패턴을 똑같이 모사한 복제품은 물론이고,
무늬를 새겨 넣은 문손잡이 혹은 정교하게 세공된 옷장 겉판도 구할 수 있다.

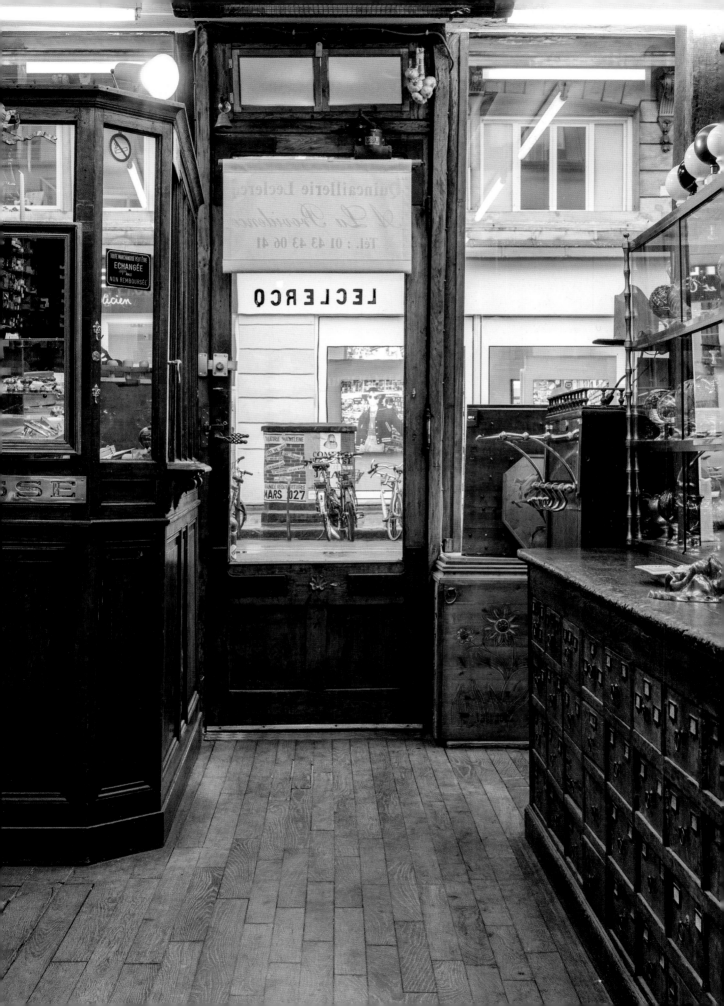

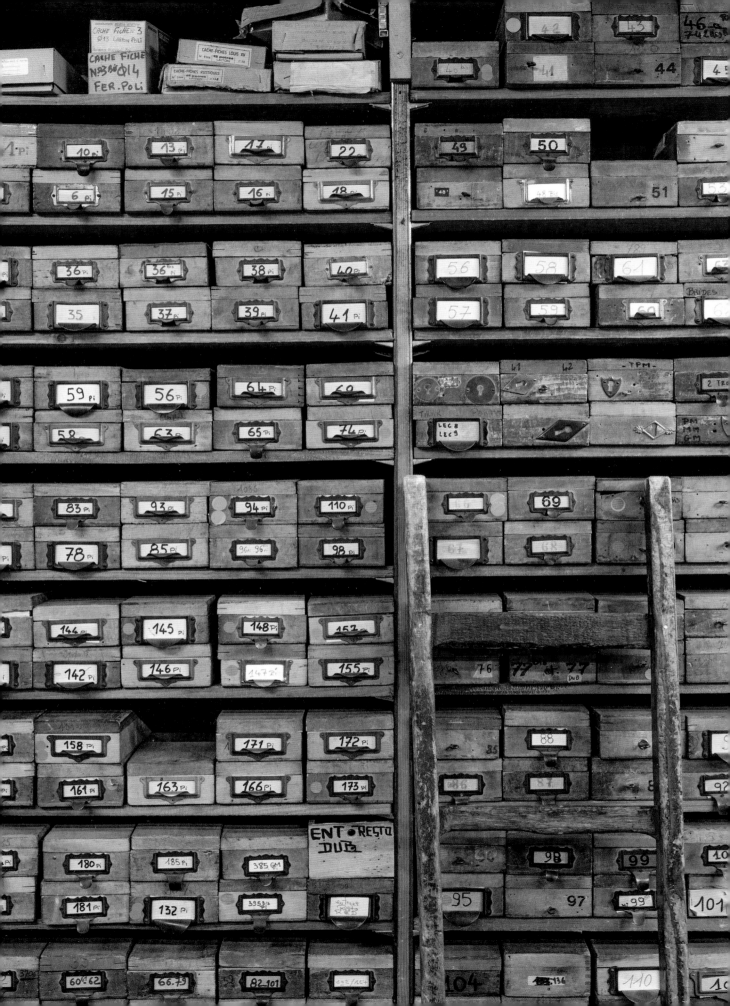

QUINCAILLERIE LECLERCQ
À LA PROVIDENCE
151 Rue du Faubourg Saint-Antoine, 75011 Paris

RÉF: 001

RÉF: 002

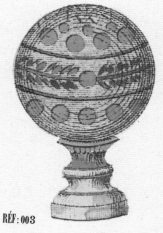

RÉF: 003

RÉF: 004

RÉF: 005

RÉF: 006

RÉF: 007

RÉF: 008

RÉF: 009

POUR LES DIMENSIONS ET LES QUALITÉS DIVERSES DES ARTICLES FIGURANT À CE CATALOGUE CONSULTEZ LE TARIF CI-JOINT.

J. W. Dasent Esq

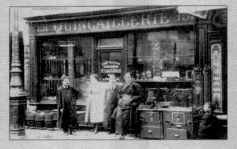

Fig. 1

Ludlow-Taylor-Wire-Co. St. Louis, Mo.

DAS EMPIRE-ORNAMENT

A LA PROVIDENCE

QUINCAILLERIE LECLERCQ

S.A.R.L. CAPITAL 15.245 €

151, FAUBOURG SAINT-ANTOINE 75011 PARIS

TRAITÉ PRATIQUE
DE SERRURERIE

CONSTRUCTIONS EN FER

SERRURERIE D'ART

870 figures

PAR
E. BARBEROT
ARCHITECTE

PARIS
LIBRAIRIE POLYTECHNIQUE, BAUDRY ET Cⁱᵉ, ÉDITEURS
15, RUE DES SAINTS-PÈRES, 15
MAISON A LIÈGE, RUE LAMBERT-LEBÈGUE, 19

1888
Tous droits réservés

NOTICE

SERRURERIE

DE PICARDIE

ABBEVILLE
TYPOGRAPHIE DE P. BRIEZ

1857

APPLIQUES EN BRONZE

PL. 16

Tafel 6

DAS EMPIRE-ORNAMENT

Fig. 2

Gauthier, 26, Rue Saint-Antoine.

Brea de lumière en fer forgé. [Collection de M. Damain.]

KEY TO JERRY'S CELL

In 1851 what is now known as the Jerry Rescue Building was called The Journal Building, and the Police Office was in it, at No. 2 Clinton Street. There Jerry was taken after his recapture.

페오 에 콩파니

파리 17구 로지에로 9

1875년에 테른 지구 주변은 온통 들판뿐이었다. 하지만 사업가 샤를 푸르니에는 바로 그곳에 새 작업장을 지었다. 그리고 그곳에서 가까운 플렌 몽소 지구에 사는 부자와 권력자 들에게 대저택의 벽을 장식할 고풍스러운 목재 내장재를 팔았다. 1953년, 이 가게의 현재 주인인 기욤 페오의 할아버지가 가게를 인수했고, 골동품에 푹 빠진 실내 장식가인 페오 가문의 삼대는 그 뒤로 수십 년 동안 부지런히 경매장을 찾아다니며 세상에 하나뿐인 진귀한 물건들을 사들였다. 그 결과 17세기부터 20세기까지 프랑스 실내 장식의 역사를 한눈에 볼 수 있는 공간이 탄생했다.

에펠탑처럼 유리와 철로 만든 웅장한 둥근 지붕 아래 미로처럼 펼쳐진 이 거대한 공간의 구석구석을 거닐어 보자. 내장재, 문, 문양을 새겨 금도금이나 페인트칠을 한 패널, 착시화는 물론이고 장식 거울, 벽난로 장식, 가정용 급수기, 회반죽 장식, 그리고 그림과 조각도 볼 수 있다. 프랑스 장식 예술의 유산을 품은 살아 있는 박물관인 셈이다.

로코코 양식의 장식 패널 앞에 서면 감탄이 절로 나온다.

아마도 베르사유 궁전에서 떼어 온 것이리라.

아르망 알베르 라토가 디자인한 기둥은 또 어떤가! 1920년, 잔 랑뱅의 개인 저택을 꾸미기 위해 데이지를 정교하게 새겨 넣은 그의 기둥을 보면 누구나 눈이 휘둥그레진다.

1990년대에 들어서면서 회사의 사업 방향에 큰 변화가 생긴다. 몇몇 박물관과 재단, 그리고 이 분야에 조예가 깊은 수집가에게만 골동품을 팔기로 한 것이다. 대신 메종 에 콩파니는 걸출한 실내 장식가와의 협업을 통해 한 해에 백 개 이상의 작업에 참여하고 있다. 지금껏 소중히 보관해 온 골동품을 똑같은 물건을 만들기 위한 모델로 그들에게 제공하는 것이다. 모든 작업은 페오 에 콩파니의 작업실에서 이루어지고, 그 결과물은 세계 곳곳의 초호화 저택으로 배송된다.

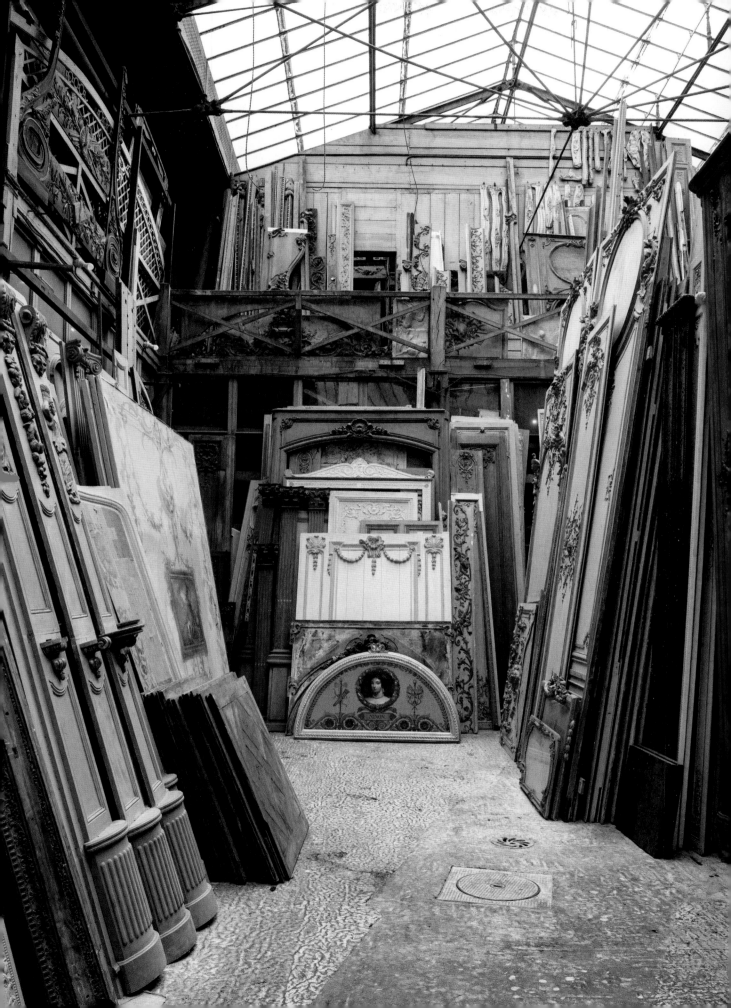

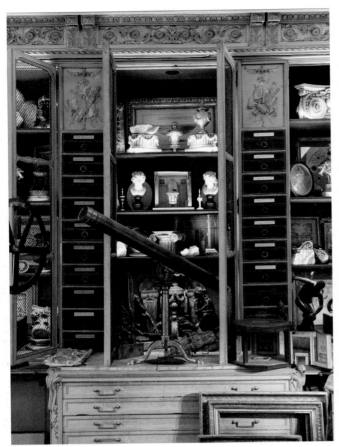

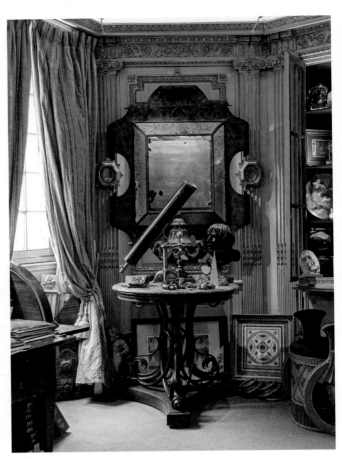

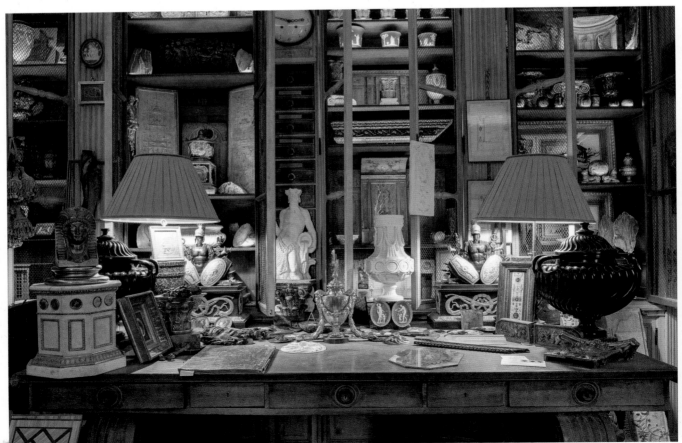

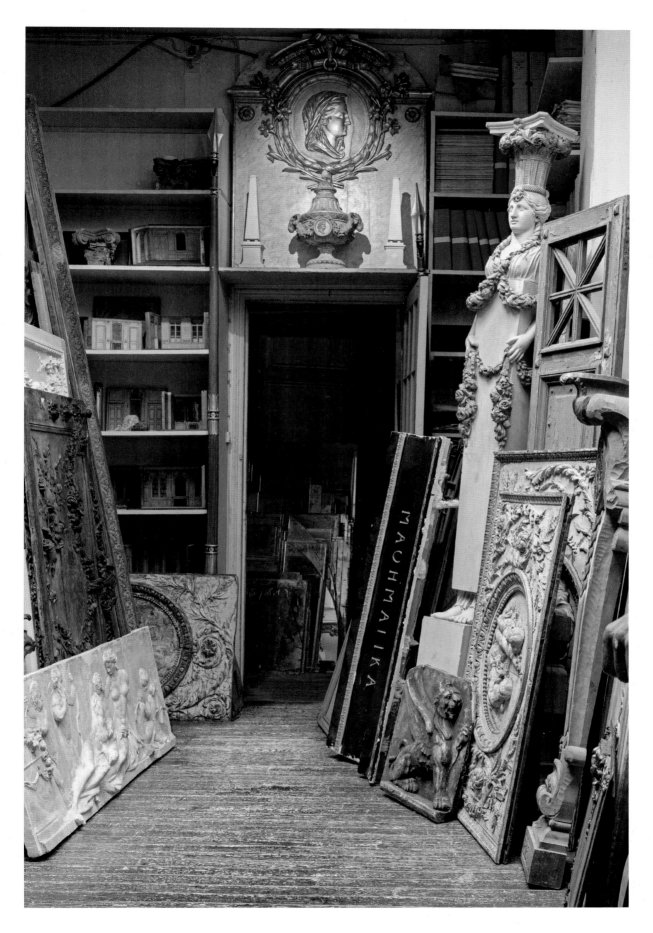

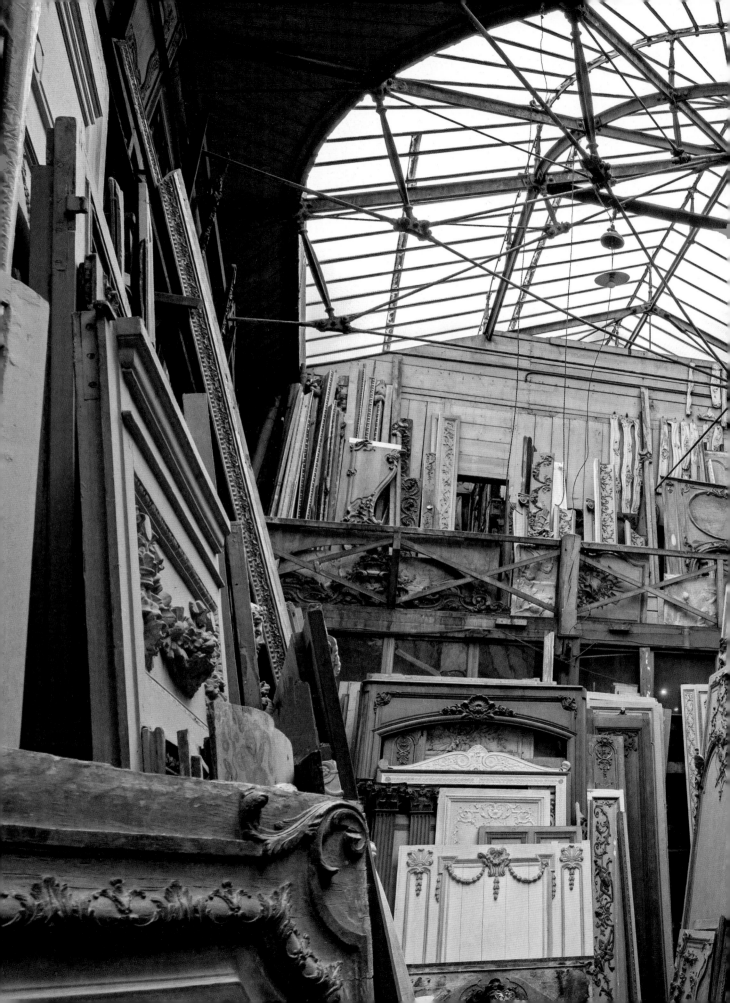

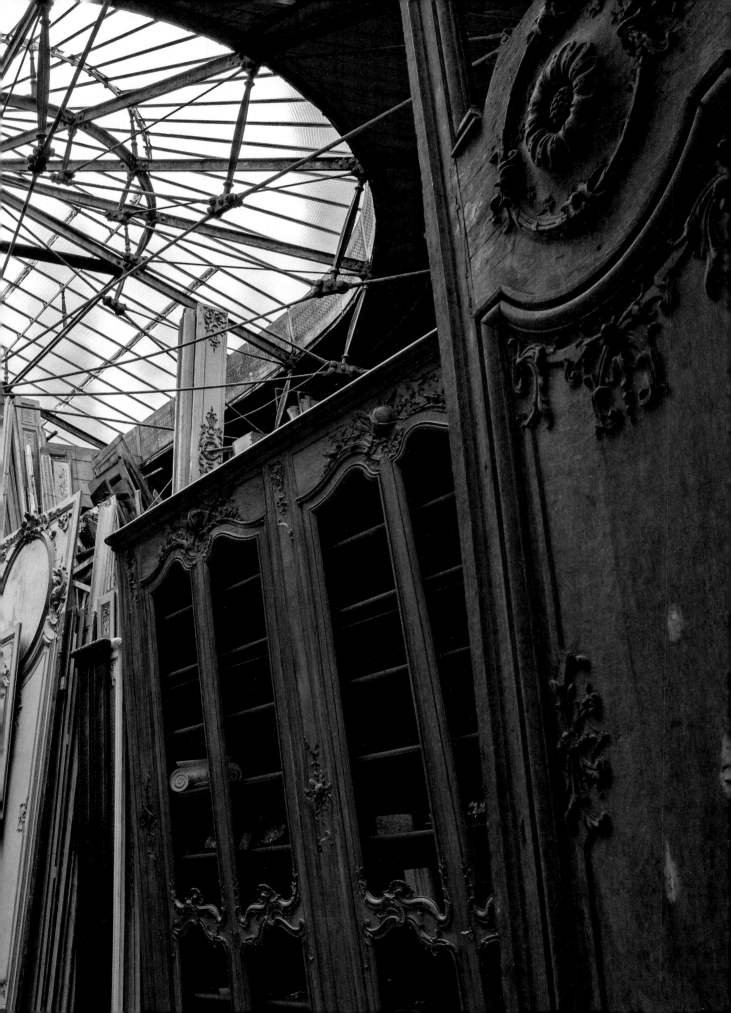

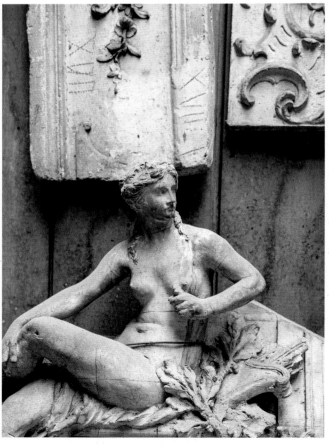

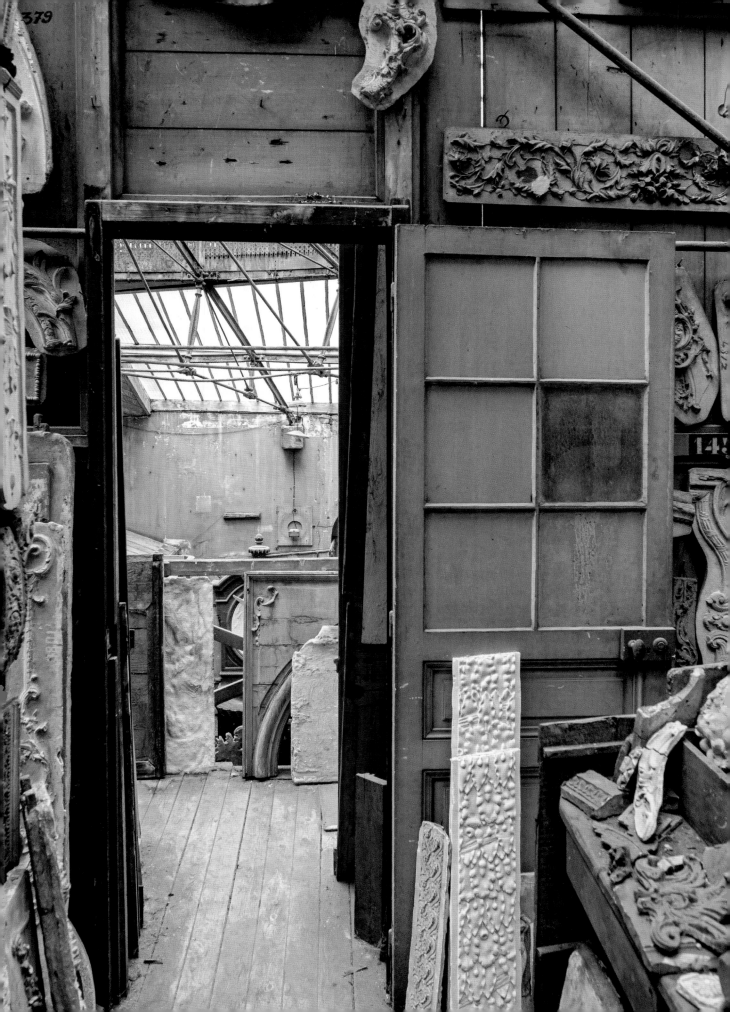

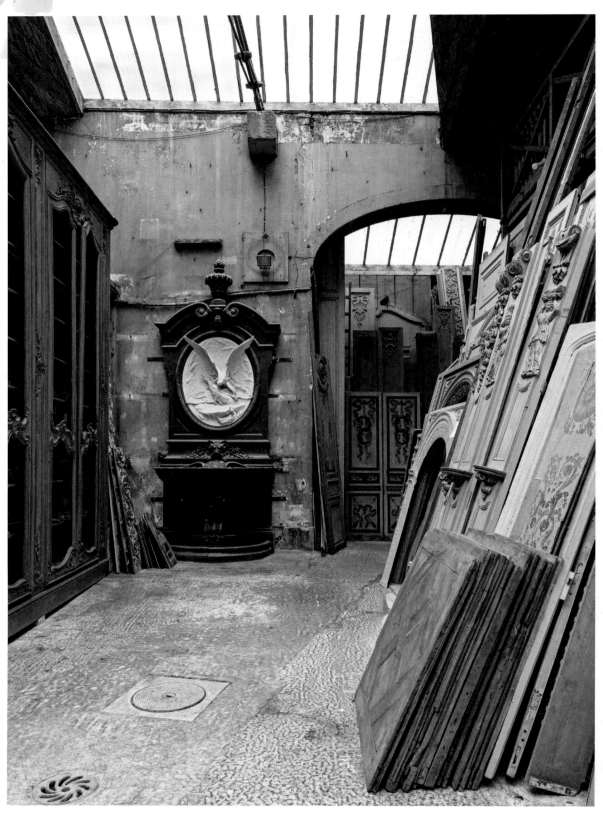

이 아름답고 웅장한 작품은 신발에 묻은 진흙을 털어 내기 위한 가정용 급수기로,
모나코해수욕협회(SBM)의 창립자인 프랑수아 블랑이 사위인 라지윌 왕자에게
선물한 것이다. 조각가 샤를 코르디에와 동물 조각가 오귀스트 카엥의 작품이다.

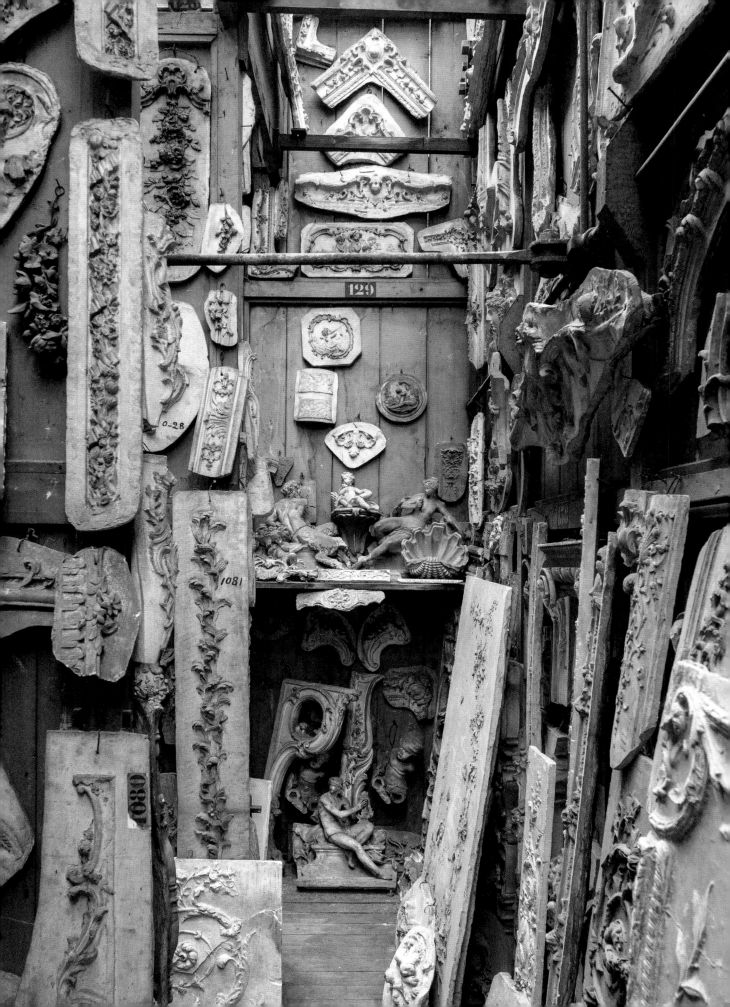

BOISERIES
FÉAU & CIE
AU 9, RUE LAUGIER
75017 PARIS

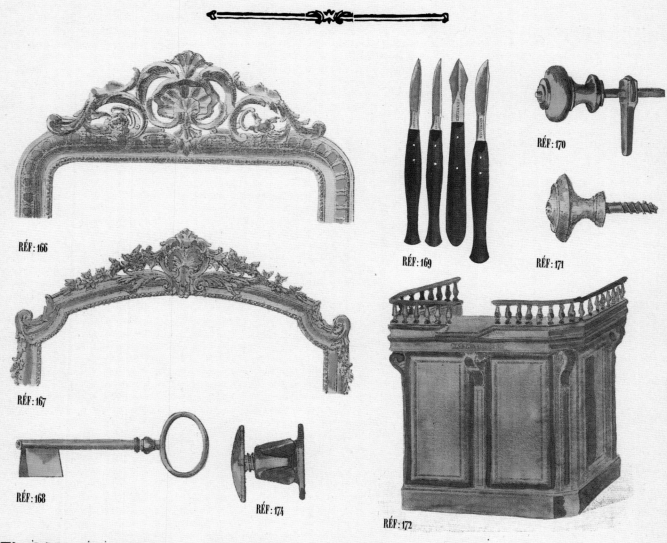

RÉF: 166

RÉF: 167

RÉF: 168

RÉF: 174

RÉF: 169

RÉF: 170

RÉF: 171

RÉF: 172

Fig. 166. — Assemblage à queue-d'aronde recouverte.

Fig. 167. — Assemblage d'onglet à clef.

Fig. 168. — Assemblage d'onglet à tenon et mortaise.

11. **Assemblage** d'onglet avec clef (fig. 167).
12. — d'onglet à tenon et mortaise (fig. 168).
13. — à enfourchement simple.
14. — à double enfourchement.
15. — d'un petit bois de croisée.

16. **Assemblage** d'un jet d'eau de croisée.
17. — d'un montant de porte avec panneau et traverse.
18. — d'un montant de porte à grand cadre avec panneau.

La collection de 18 modèles d'assemblage de menuiserie.............. 26 »
Chaque modèle séparément du n° 1 à 14......................... 2 »
— — du n° 15 à 17......................... 2 25
du n° 18......................... 3 »

Pl. 27

N.° 122

N.° 529

N.° 119

N.° 120

Fig. 1

ELEMENTS DU STYLE RENAISSANCE

4

C

C

Fig. 2

수브리에

파리 12구 뢰이로 14

메종 수브리에는 200년이 넘는 긴 시간 동안 수브리에 가문의 소유였다. 원래 당대 양식에 맞는 가구를 제조하던 이 회사는 이후 골동품 판매로 방향을 바꾼다. 현재 소유주 루이 수브리에는 오랫동안 경매장에 출입하며 고가구와 아름다운 것에 대한 자신의 열정을 마음껏 발산했다.

그리고 최근 몇 년 전까지 운이 좋은 소수의 고객에게 그 물건을 되팔았다.

그중 여전히 그의 기억에 남는 물건이 하나 있다. 그가 가장 좋아했던 물건 중 르네상스 시대에 만들어진 웅장한 청동 성수반이 있는데, 몹시 희귀한 물건이었지만 너무 비싸서 살 엄두를 내지 못했다. 하지만 운명은 몇 년 뒤 그의 사랑을 이루어 주었다. 성수반의 제작 연도가 재평가되면서 작품의 나이와 함께 가격이 확 줄어든 것이다! 몇 년 전부터 메종 수브리에는 다른 일에서 손을 떼고 임대에만 집중하고 있다. 영화, 연극, 방송계의 무대장치가, 디자이너, 스타일리스트 들은 필요한 물건이 있을 때, 오직 전문가에게만 허락된 이 놀랍고 비밀스러운 장소를 방문한다. 철문을 지나 안마당에 들어서면 대리석 스핑크스가 출입구 양쪽에 서서 손님을 맞이한다. 건물 안에서는 1900년 건설 당시의 내장재를 그대로 간직한 낡은 엘리베이터가 3층 높이 건물을 천천히 오르내리고 있다. 그리고 어디에서도 볼 수 없는 진귀한 물건들이 종류에 따라 세심하게 구분되어 3천 제곱미터의 공간에 전시되어 있다. 나폴레옹 3세 시대 엘리제궁의 대통령 책상, 뿔 모양 장식이 달린 바로크 시대 거울, 구리로 만든 잠수 투구 등 모두가 대여 가능한 것들이다. 이 중 고객의 선택을 가장 많이 받고 가장 자주 대여되는 것은 이상하게도 1920년대에 만들어진 이동 가능한 전신 거울이라고 한다. 오래된 가구와 그림 들, 그리고 두껍게 쌓인 먼지와 밀랍 입힌 나무와 오래된 종이에서 풍겨 오는 야릇한 냄새 속에 서 있다 보면 마치 시골 어느 아름다운 저택의 다락방에 와 있는 기분이 든다. 신기한 것을 잔뜩 모아 놓은 거대한 호기심의 방 말이다.

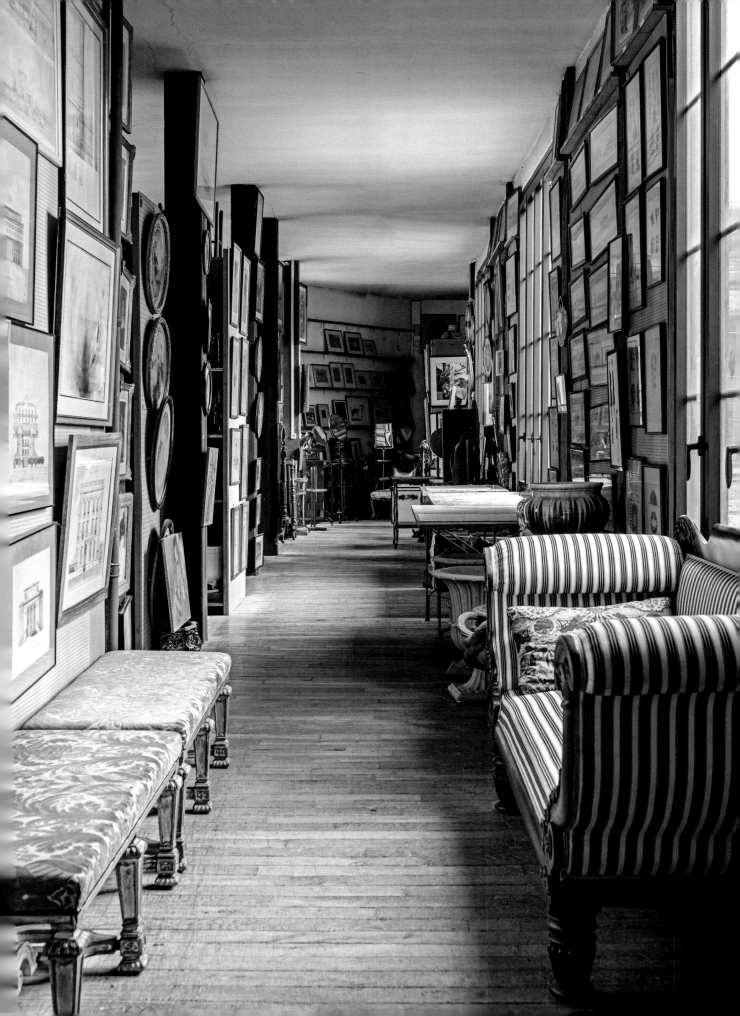

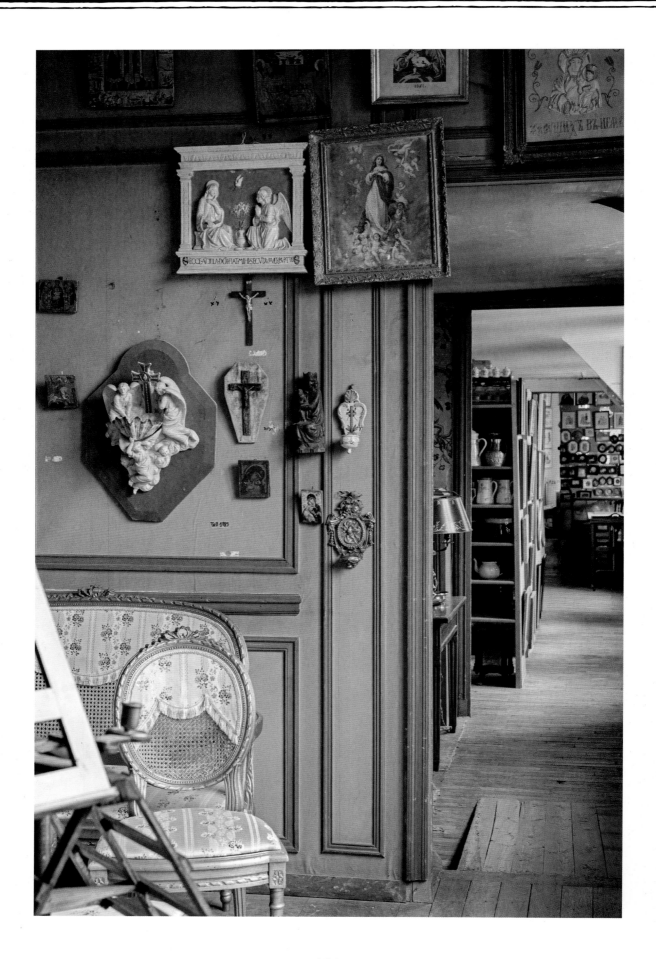

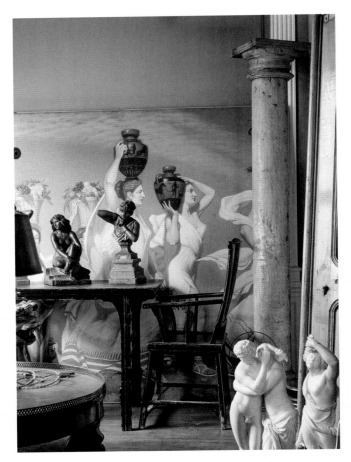

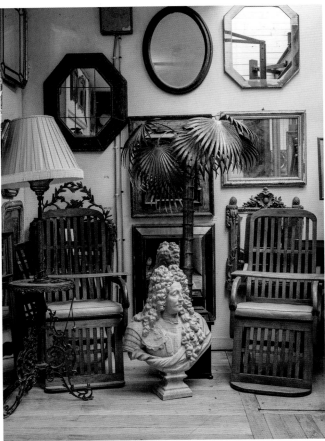

가구

1725년경 등장한 안락의자는
부드러운 곡선으로 이루어진 1인용 의자다.
높은 등받이와 속을 넣어 통통하게 부풀린 팔걸이,
폭신한 방석이 편안한 휴식을 보장한다.

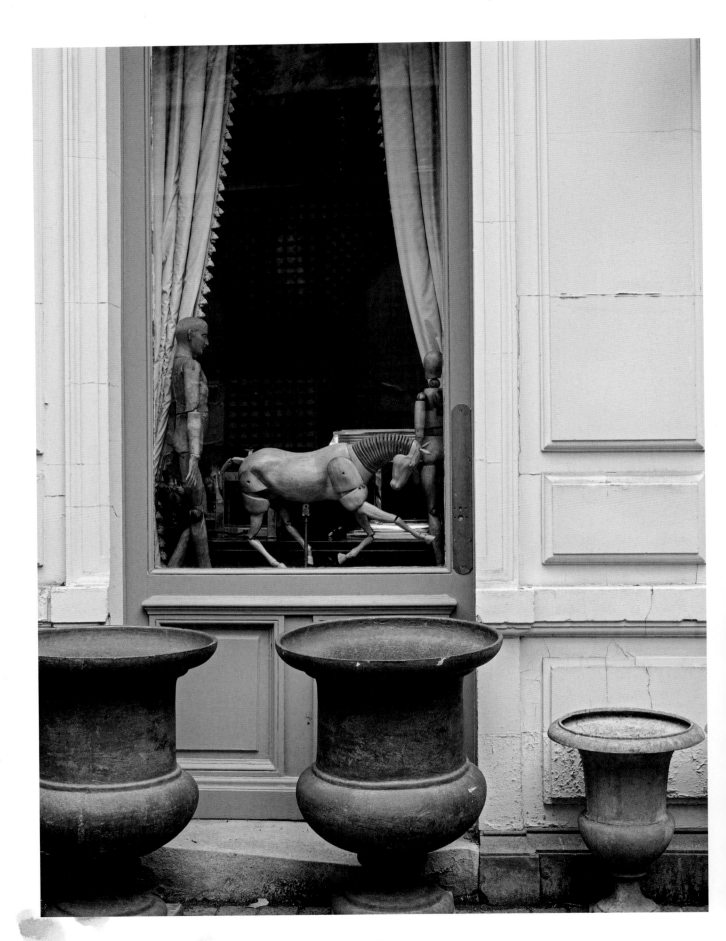

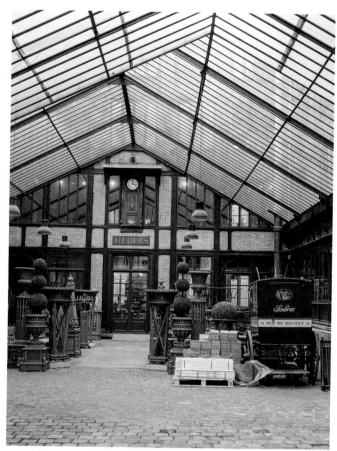

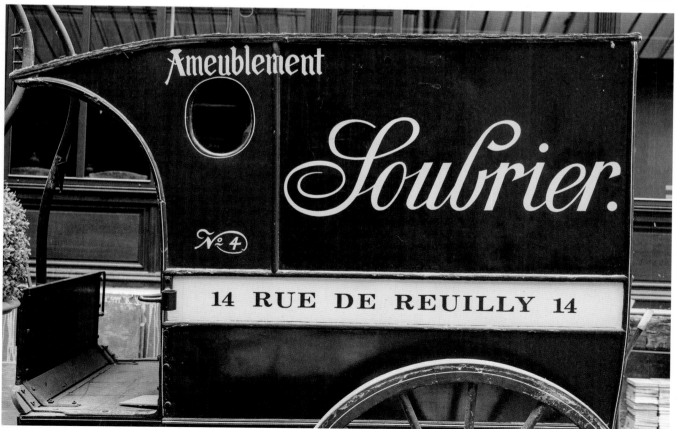

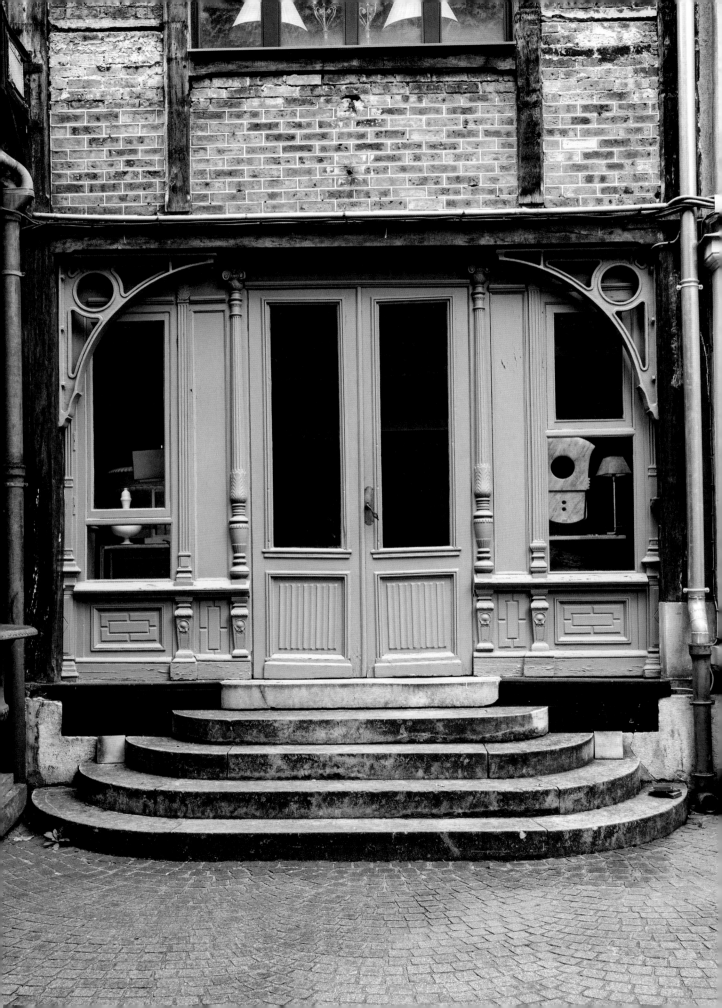

AMEUBLEMENT
SOUBRIER
14, RUE DE REUILLY
PARIS

RÉF: 001

RÉF: 002

RÉF: 003

RÉF: 004

RÉF: 005

RÉF: 006

Modèle Nº 55 avec 9 tiroirs pour dessins de	0.65 × 0.50	165 »
Modèle Nº 58 — —	0.85 × 0.65	280 »
Modèle Nº 61 — —	1.14 × 0.80	355 »

DRAWING ROOM COMMODE.

FOLIO BOOKS. FINAL BOOKS. QUARTO BOOKS.

PLAN.

AMEUBLEMENT

SOUBRIER

14, rue de Reuilly

PARIS

MUSIC STOOLS.

SOUBRIER

14, RUE DE REUILLY — PARIS

49, COURS CLEMENCEAU — BORDEAUX

MEUBLES — DÉCORATION

ANCIEN — MODERNE

EXPOSITION DE PLUS DE 100 PIÈCES INSTALLÉES

(Les photographies présentées ci-dessus ont été prises dans nos magasins.)

Le Gérant : Ed. Hannak. Imprimé en France. Imp. GEORGES LANG, 11-15, rue Curial, Paris.

Nº LXXV

Fig. 1

MOBILIER
DÉCORATION

REVUE MENSUELLE
DES
ARTS DÉCORATIFS
APPLIQUÉS
ET DE
L'ARCHITECTURE
MODERNE

1939
2

ÉDITIONS EDMOND HONORÉ
76, AVENUE DE SUFFREN — PARIS (XVᵉ)
19ᵉ ANNÉE

Février France : Prix 12 fr.

Fig. 2

AMEUBLEMENT

SOUBRIER

14, Rue de Reuilly, Paris.

이뎀 파리

파리 14구 몽파르나스로 49

1881년 파리, 인쇄업자 외젠 뒤프르누아는 몽파르나스로 49에 건물을 짓고
자신의 석판인쇄기를 설치한다. 얼마 후 그는 공간을 확장하기 위해 두 번째 건물을 지었는데,
유리 지붕이 덮인 작은 뜰로 첫 번째 건물과 연결된 이 공간의 총면적은 1,400제곱미터에 달했다!
1930년에서 1970년 사이 이곳에서는 지도를 인쇄했고, 1976년에는 유명 인쇄업자 무를로가
이곳의 새 주인이 되었다. 탁월함을 인정받은 뛰어난 석판인쇄업자였던 페르낭 무를로는 마티스,
피카소, 미로, 뒤뷔페, 브라크, 샤갈, 자코메티, 레제, 콕토, 콜더 등 그 시대의 거장들과 함께
작업했다. 피카소 그림의 감동적인 선을 그려 낸 묵직한 석판이 여전히 이 영광스러운 경력을
증언하고 있다. 1997년에 또 한 번 회사의 주인이 바뀐다. 미켈 바르셀로, 제라르 가루스트,
장미셸 알베롤라 등 여러 현대 미술 작가들의 아트디렉터였던 파트리스 포레스트가, 그의 표현을
인용해 말하자면 "몽파르나스에 닻을 내린 이 거대한 선박"의 새 주인이 되었다.

그는 이 역사적인 작업장을 조금도 바꾸고 싶지 않았고, 덕분에 이곳은 1880년대 모습을
그대로 유지하게 되었다. 천장을 향해 고개를 들면, 증기기관에 의해 작동하는 동력장치의 벨트와
나무 도르래를 볼 수 있다. 지금도 여전히 작동하는 낡은 마리노니-부아랭 인쇄기를 움직이던
장치들이다. 이곳은 분명 전설적인 공간이지만 또한 새롭게 태어나고 진화하는 곳이기도 하다.
이미 여러 젊은 인쇄업자와 현대 예술가 들이 계승자를 자처하고 있다. 프랑스 현대 예술가 JR도
그중 하나다. 그는 작업장의 분위기와 아름다움, 그리고 과거에서 온 거대한 기계에서 느껴지는
힘에 매료되었다고 한다. 데이비드 린치는 이곳의 기계 중 가장 큰 것에 모비딕이라는 별명을
붙였다. 멜빌의 소설에 등장하는 거대한 바다 괴물 말이다! 인쇄기와 석판이 만들어 내는 마법에
마음을 빼앗긴 그는 파리에 머물 때면 이곳에 자주 들른다. 영화 〈트윈 픽스〉 중 모니카 벨루치가
등장하는 한 에피소드를 이곳에서 촬영하는가 하면, 아예 이뎀 파리를 제목으로 한
몇 분짜리 흑백 다큐멘터리를 감독하기도 했다.

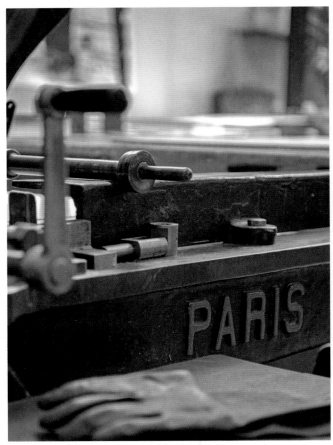

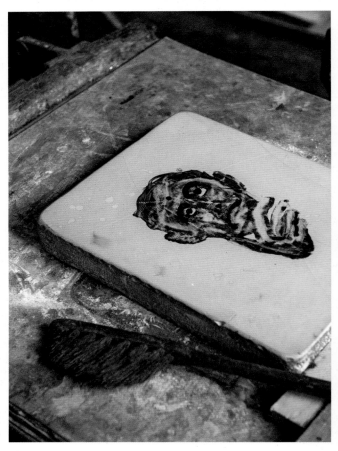

Menton

Festival de MUSIQUE
de CHaMBRE

18 NOVEMBRE - 24 DECEMBRE 1975

Cathelin

GALERIE DE PARIS Peintures
14 Place François I"

GALERIE YOSHII Aquarelles
8 Avenue Matignon

GALERIE GUIOT Lithographies
18 Avenue Matignon Tapisseries

Bernard Buffet

VAN
NOUVEAU
EMART

Musée National
Message Biblique
Marc Chagall

Nice

PLACE
DU
CONCORDE

GH
AUX
VRIL-MAI 1960
EDI DE 20 H. 30 A 23 HEURES

roger bezombes

France EUROPE

ANDRÉ BRASILIER

GALERIE DES CHAUDRONNIERS
10-12, RUE DES CHAUDRONNIERS · GENÈVE · 9 JUIN · 31 AOÛT 1981

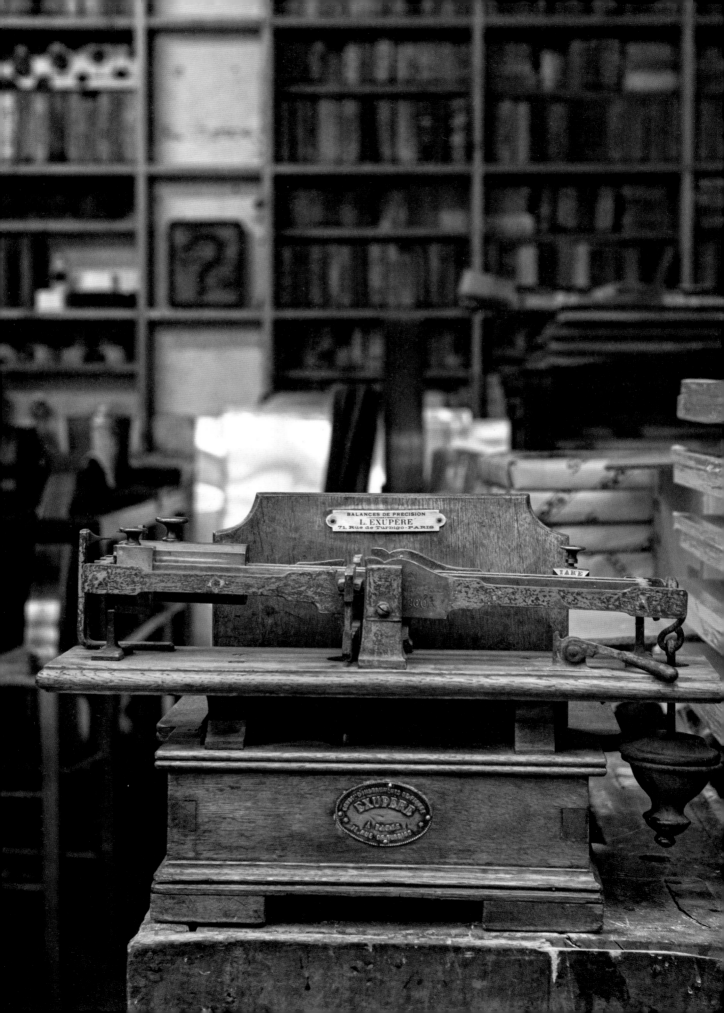

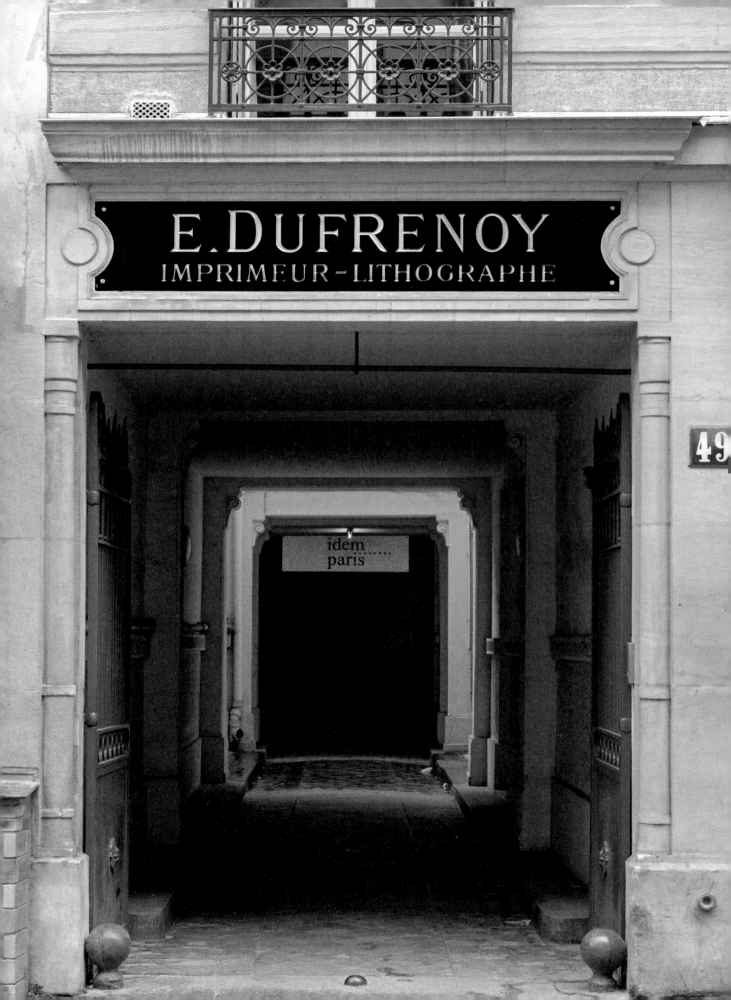

IMPRIMEUR - LITHOGRAPHE
IDEM
ANCIEN ÉTABLISS^T MOURLOT

RÉF: 001

RÉF: 002

RÉF: 003

RÉF: 005

RÉF: 006

RÉF: 007

RÉF: 008

RÉF: 009

RÉF: 004

RÉF: 010

RÉF: 011

49 RUE DU MONTPARNASSE, PARIS XIV^E

Marbreur de Papier.

Imprimerie en Taille Douce, développement de la Presse.

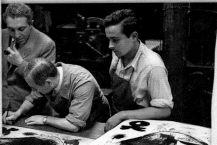

Le Testament d'Orphée

Jean Cocteau

Bonne Chance
à Fernand
Le 18 rue de Chabrol
c'est une usine
d'aristocrates
c'est le royaume
de l'artisanat ~ c'est
l'ordre du désordre
c'est la France de
Balzac ~ c'est ce
qu'on tremble de voir
disparaître
Jean Cocteau
* 1960

Fig. 1

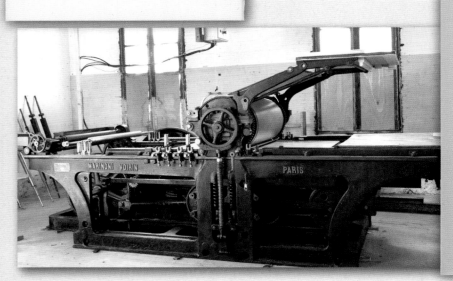

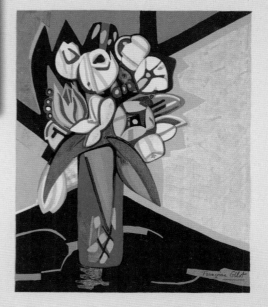

HOMMAGE A FERNAND MOURLOT

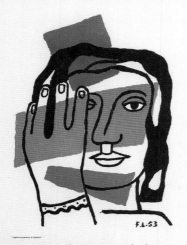

יובל לסדנת מורלו, פאריס
תערוכת הדפסי־אבן של אמני מופת אירופיים במאה העשרים

L'ATELIER MOURLOT DE PARIS
lithographies des grands maîtres de l'art moderne

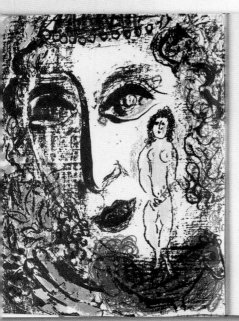

FERNAND MOURLOT

CHAGALL
LITHOGRAPH

1957-1962

VERLAG ANDRÉ SAURET
MONTE CARLO

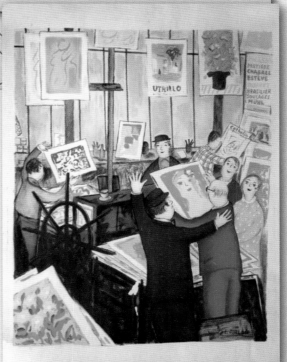

HOMMAGE A FERNAND MOURLOT

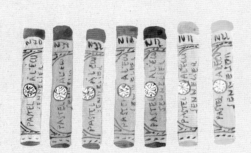

세넬리에

파리 7구 케볼테르로 3

이보다 더 아름다운 장소를 생각해 낼 수는 없을 것이다. 메종 세넬리에는 18세기에 설립된
한 물감 판매업체의 뒤를 이어, 케볼테르로의 루브르 박물관 맞은편에 위치하고 있다.
1887년부터 같은 가문의 소유였던 이 회사의 현 소유주 소피 세넬리에는 회사의 창립자이자
자신의 증조할아버지에 대해 이렇게 기억한다. 정식 교육과정을 거친 화학자 귀스타브 세넬리에는
유화 물감, 수채화 물감, 파스텔 등 화가들을 위한 화구를 생산하는 일에 뛰어들었다.
분쇄기가 발명되기도 전, 그는 이미 손으로 안료를 회반죽에 섞어 으깨는 자신만의 방식을
개발해 냈다. 세잔은 당시 그에게 더 다양한 색채를 만들어 보라고 권하기도 했고,
드가 역시 이곳의 대표 상품인 세넬리에 소프트 파스텔을 구하기 위해 가게를 자주 방문했다.
이후에는 피카소, 소니아와 로베르 들로네 부부, 니콜라 드 스타엘도 이곳의 고객이 되었고,
현재는 데이비드 호크니가 단골손님으로 알려져 있다. 가게 건물의 외양은 19세기 모습을
그대로 유지하고 있다. 내부에 들어서면 낡은 판매대와 진열장, 그리고 참나무로 만든 가구들이
마치 보물창고에 들어선 것 같은 분위기를 자아낸다. 그 안에는 유화 물감, 꿀을 섞은
특제 수채화 물감, 수백 가지 색조의 분말 건조 파스텔과 오일 파스텔, 과슈 물감, 아크릴 물감,
색색의 잉크가 들어차 있고 그 옆으로 연필과 다양한 크기의 붓, 공책과 스케치북 들이
가득 쌓여 있다. 품목을 따지자면 3만5천 개가 넘는다! 위층으로 가면 또 다른 세상이 펼쳐진다.
면, 사이잘삼, 대나무, 파피루스 등 온갖 재료로 만들어진 종이들이 공간을 가득 채우고 있다.
프랑스산뿐 아니라 중국, 태국, 인도, 이집트, 한국, 네팔, 멕시코에서 온 것도 있다.
입자가 고운 것이 있는가 하면 굵은 것도 있고, 화려한 광채를 띤 베트남의 달빛 종이처럼
짚, 이끼, 쌀, 자개, 산호 등이 엉겨 붙은 제품도 있다. 가게 안을 거닐다 보면
어느새 그림을 그리고 싶은 마음이 샘솟는다. 시작은 어렵지 않다.
스케치북과 물감 한 상자면 충분하다!

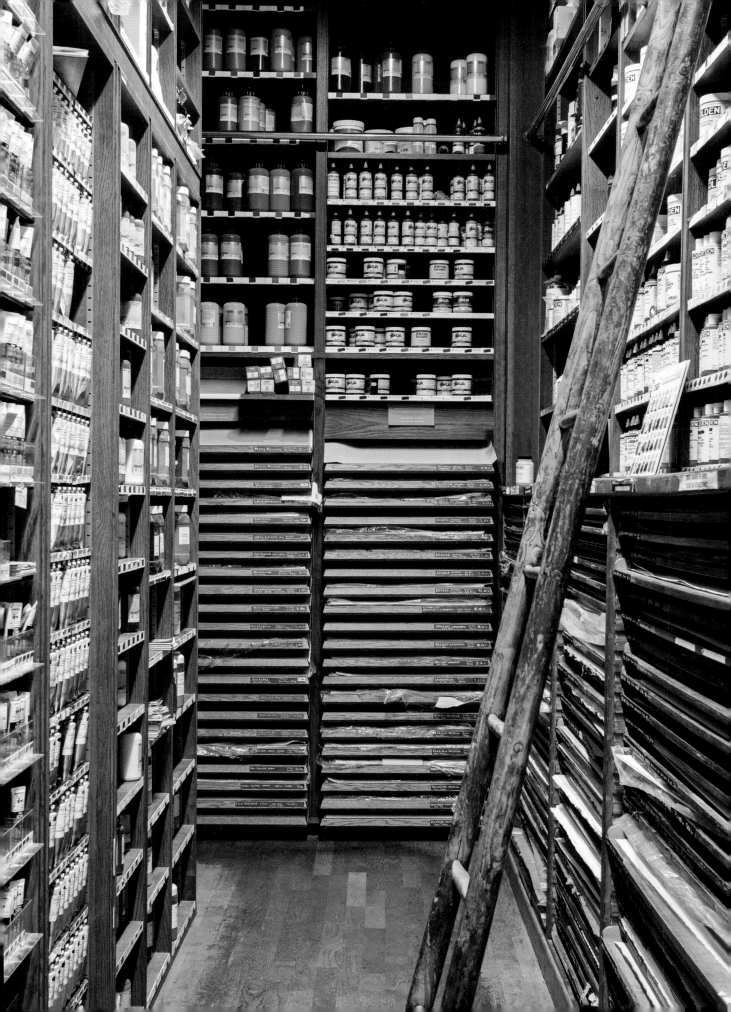

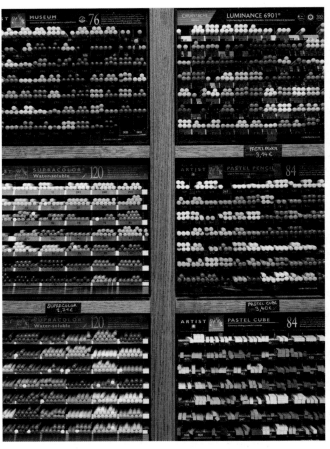

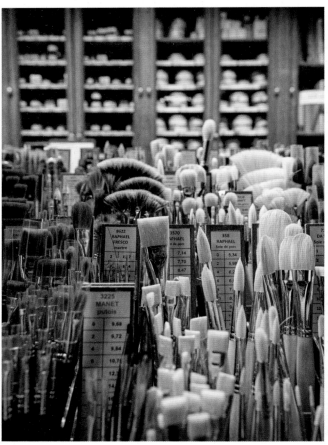
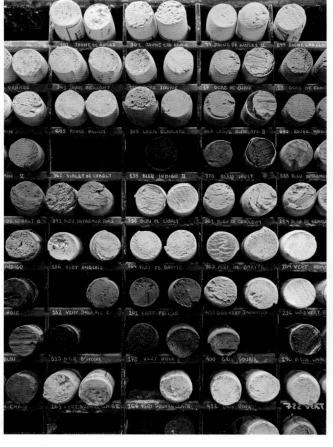

178

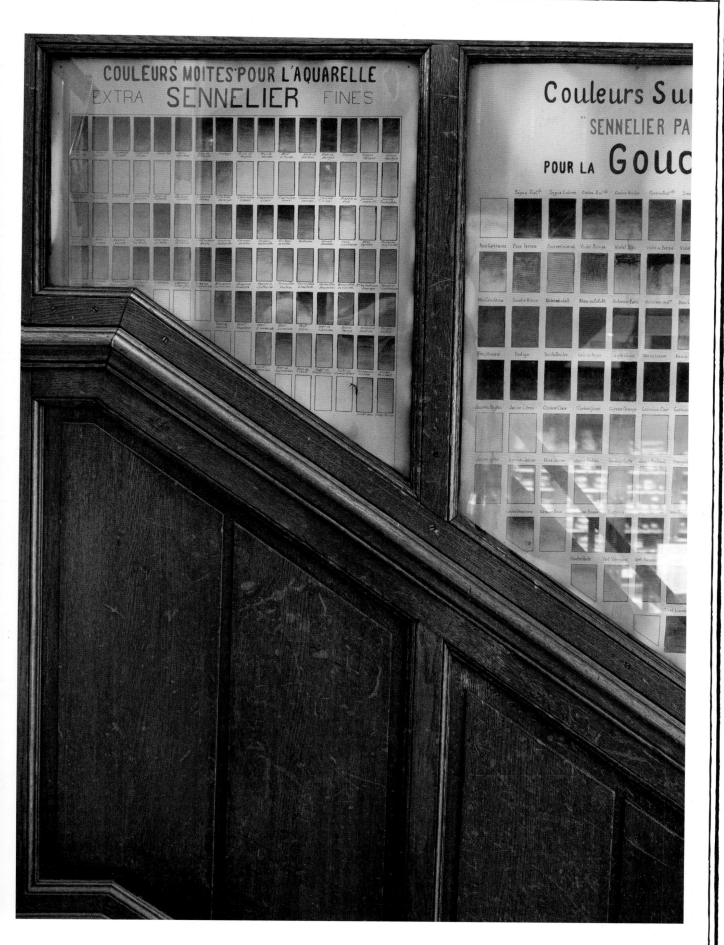

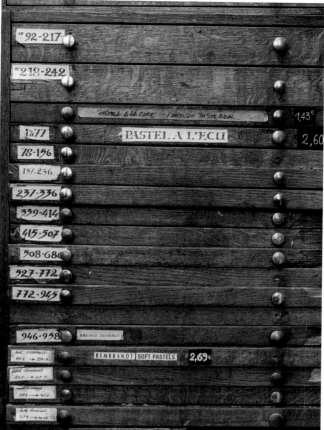

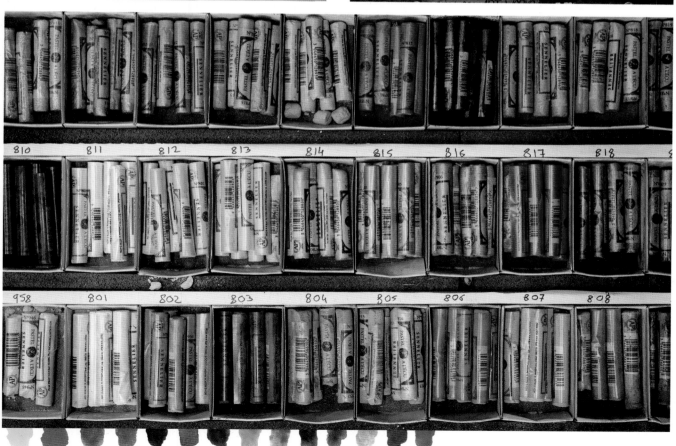

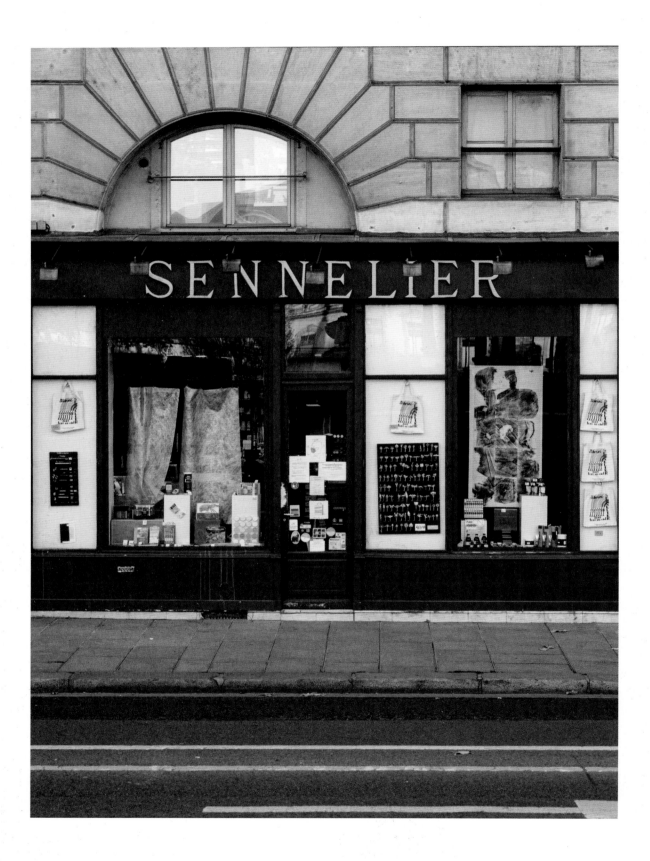

미술 용품

1841년, 미국인 화가 존 고프 랜드는 얇게 편 주석으로
부드러운 튜브를 만들고 그 안에 완성 상태의 물감을 넣어 집게로
입구를 봉하는 튜브 물감을 발명했다. 이러한 실용적인 포장 덕분에 물감은
사용하기 편리하고 어디든 들고 다닐 수 있는 도구로 재탄생했다.

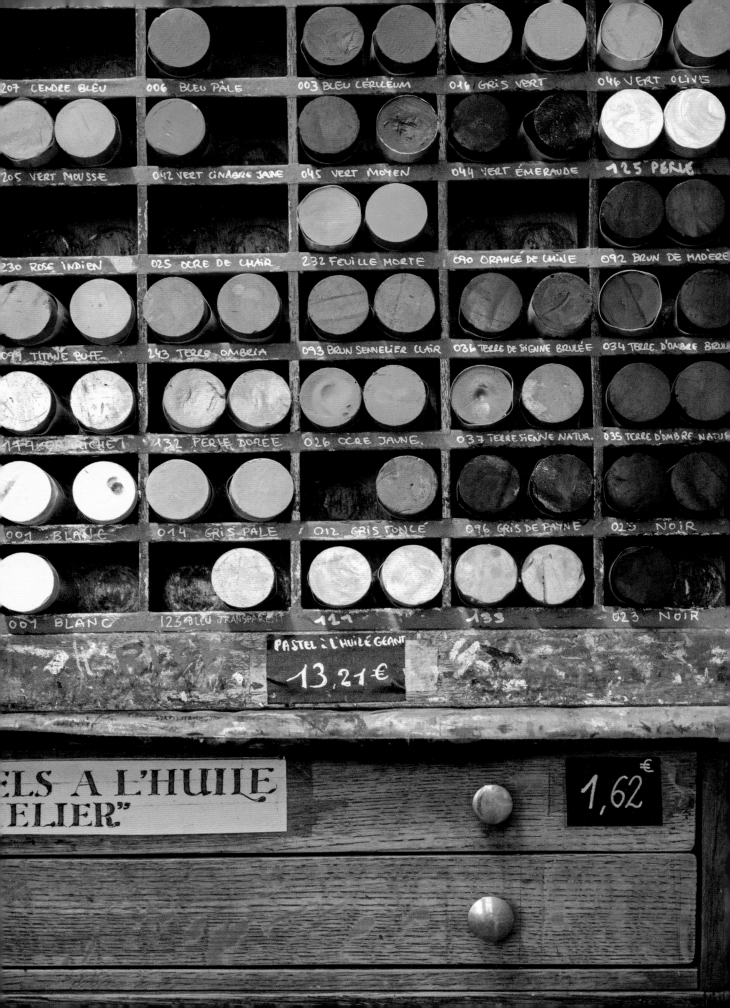

207 CENDRE BLEU 006 BLEU PÂLE 003 BLEU CÉRULÉUM 014 GRIS VERT 046 VERT OLIVE

205 VERT MOUSSE 042 VERT CINABRE JAUNE 045 VERT MOYEN 044 VERT ÉMERAUDE 125 PERLE

230 ROSE INDIEN 025 OCRE DE CHAIR 232 FEUILLE MORTE 090 ORANGÉ DE CHINE 092 BRUN DE MADÈRE

019 TITANE BUFF 243 TERRE OMBRIA 093 BRUN SENNELIER CLAIR 036 TERRE DE SIENNE BRULÉE 034 TERRE D'OMBRE BRUN

147 OR RICHE? 132 PERLE DORÉE 026 OCRE JAUNE 037 TERRE SIENNE NATUR. 035 TERRE D'OMBRE NATUR

001 BLANC 014 GRIS PÂLE 012 GRIS FONCÉ 096 GRIS DE PAYNE 023 NOIR

009 BLANC 123 BLEU TRANSPARENT 121 135 023 NOIR

PASTEL à L'HUILE GÉANT
13,21€

ELS À L'HUILE
ELIER"

1,62 €

SENNELIER
3, Quai Voltaire
PARIS

FABRICANT DE COULEURS FINES ET MATÉRIEL POUR ARTISTES.

Tarif Nº 31 1912

CHIMIE DES COULEURS

FABRIQUE
DE COULEURS FINES
POUR LES ARTS

COULEURS POUR ARTISTES

SENNELIER

SENNELIER
3, Quai Voltaire, 3
PARIS

Farbenkugel.

CHART OF BECOMING COLORS

BRUNETTE
Dark Brown or Black Hair

BLACK is good with Fair and Olive Complexions.
FILMY WHITE or CREAM is good with Fair and C...
CLEAR GRAY is good with Dark and Fair Complexio...

Street,

Sports.

Fig. 1

CRAYONS CONTÉ POUR LE DESSIN
PARIS PIERRE NOIRE ET AUTRES COMPOSITIONS PARIS

200 CARRÉ NOIR Nº 1, 2, 3		205 ROND NOIR FIN
225 CARRÉ SANGUINE		235 ROND SANGUINE
230 CARRÉ BISTRE		240 ROND BISTRE
245 CARRÉ BLANC Nº 1, 2, 3		250 ROND BLANC Nº 1
260 CARRÉ PLOMBAGINE Nº 1, 2, 3		210 PETIT VERNIS Nº

POUR DÉCORS : NOIR, SANGUINE, SÉPIA, BLANC

255

SAUCE ORDINAIRE

| 326 PETIT MODÈLE | | 325 GRAND MO... |

SAUCE VELOURS PLOMBÉE

320. 1ᵉ Grosseur 321. 2ᵐᵉ Grosseur 322. 3ᵐᵉ Grosseur

Fig. 2

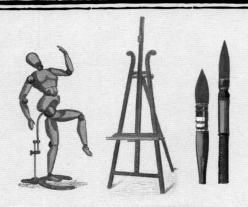

아카데미 드 라 그랑드 쇼미에르

파리 6구 라 그랑드 쇼미에르로 14

1904년 설립된 아카데미 드 라 그랑드 쇼미에르는 예술가의 동네 몽파르나스에 위치한
전설적인 화실이다. 아무런 속박 없이 자유롭게 예술을 펼치고 싶은 사람은 언제든 이곳을 찾았다.
한 누드모델 역시 이러한 경우였다. 그는 사람들의 시선을 피해 작은 칸막이 뒤에서
옷을 벗고, 앞으로 나와 포즈를 취한다. 연필, 목탄, 유화 물감 혹은 아크릴 물감이 벌거벗은
육체를 표현한다. 수채화 물감도 상관없다. 이곳에서는 모두 가능하다. 커다란 방의 벽에 걸린
수십 개의 그림만 봐도 이곳이 얼마나 다양한 영감을 포용하는 곳인지 알 수 있다.
커다란 화실 한쪽에 자리 잡은 낡은 난로는 더 이상 타닥타닥 타는 소리를 내지는 않지만,
여전히 우중충한 회색주철 조각품으로서 존재감을 잃지 않았다. 다양한 사이즈의 스툴이
한쪽 모퉁이에 쌓여 있고, 세월의 흔적을 몸에 잔뜩 묻힌 이젤은 겹겹이 포개져 벽에 기대 있다.
유리 천장으로 들어온 빛은 습기로 인해 폴록의 작품처럼 얼룩진 낡은 벽을 환하게 비춘다.
이 벽을 새로 칠하는 것은 이곳을 찾는 사람들에게는 신성모독에 가까운 일이다.
그들에게는 오랜 역사를 품은 이곳만의 분위기가 그 무엇보다 중요하기 때문이다.
이곳에 오면 지금도 다양한 시대의 유명 조각가와 화가 들의 존재가 느껴지는 듯하다.
앙투안 부르델과 오시 자킨은 오래전 이곳에서 조각술을 가르쳤고,
아메데오 모딜리아니와 마르크 샤갈, 알베르토 자코메티와 루이즈 부르주아, 호안 미로와
베르나르 뷔페, 페르낭 레제와 자오 우키, 그리고 후지타와 콜더 등 다른 위대한 예술가들도
이곳을 거쳐 갔다. 화가가 되려는 꿈을 가진 한 수줍은 젊은이 역시 이곳을 찾은 적이 있다.
그의 이름은 뤼시앵 갱스부르였다. 이후 그는 음악으로 눈을 돌리고,
자신이 선택한 다른 이름으로 세상에 알려진다. 바로 세르주 갱스부르다!

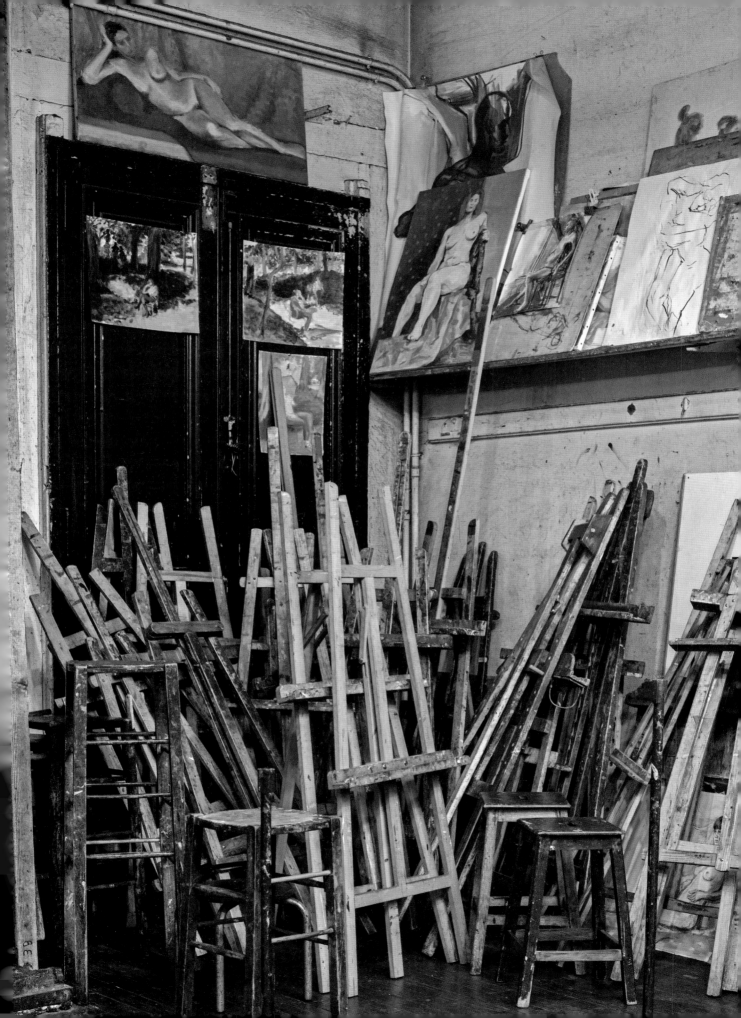

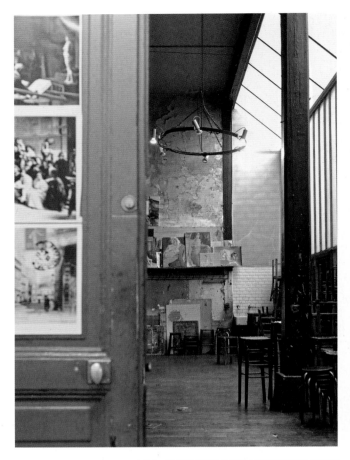
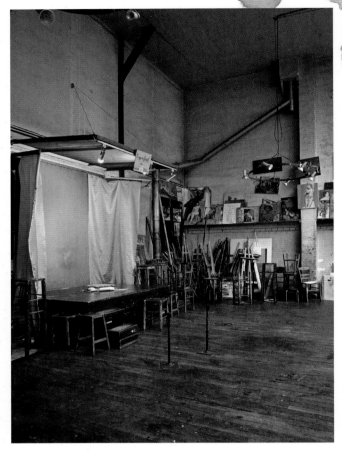

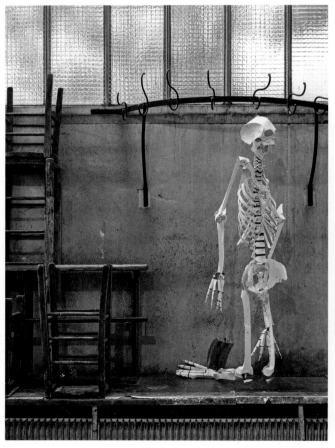

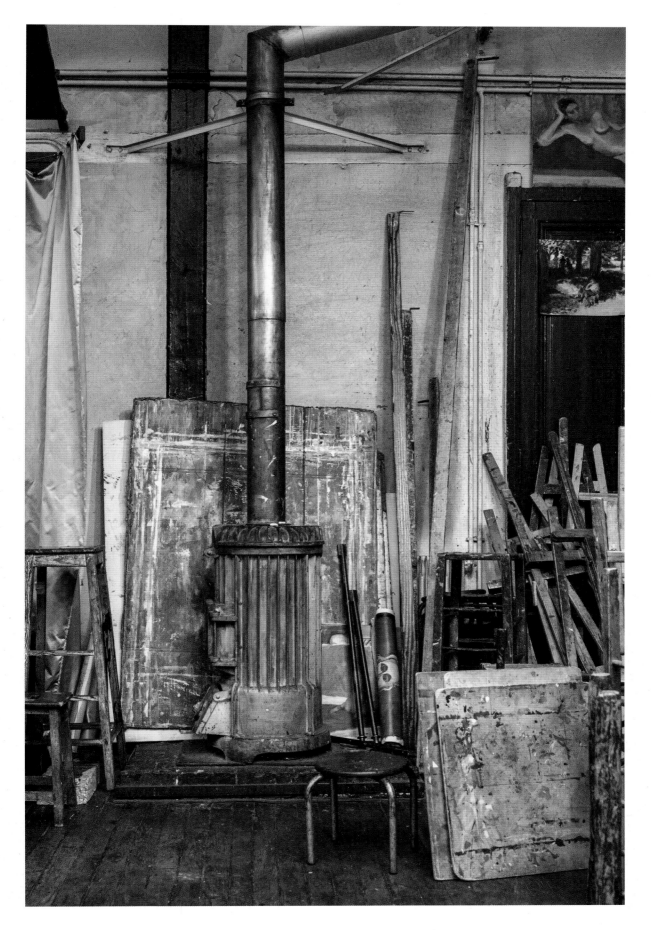

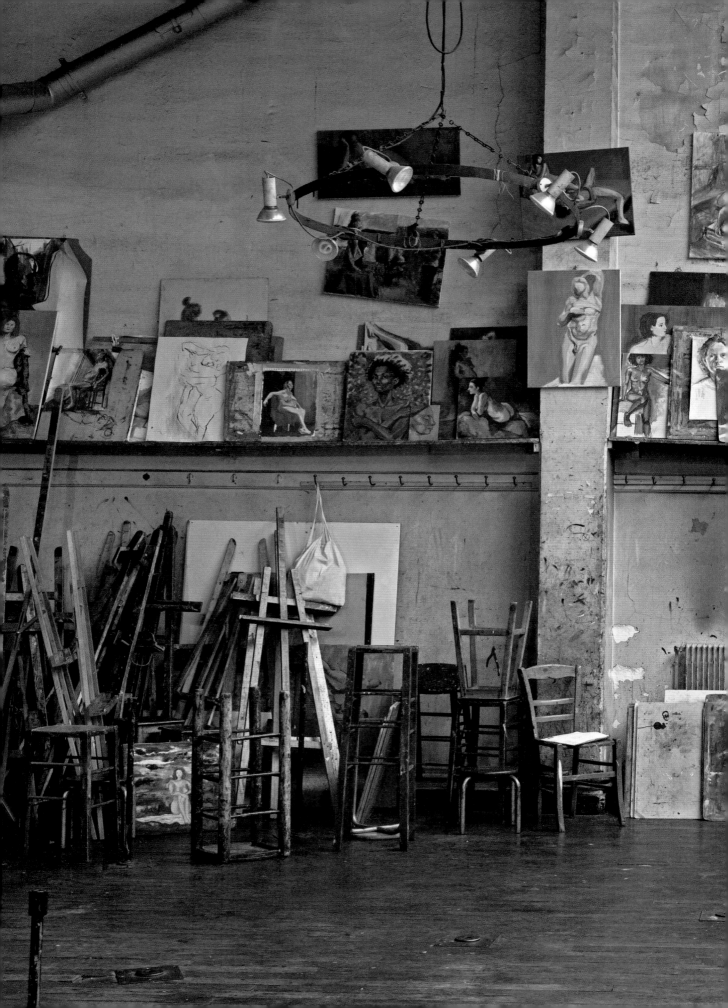

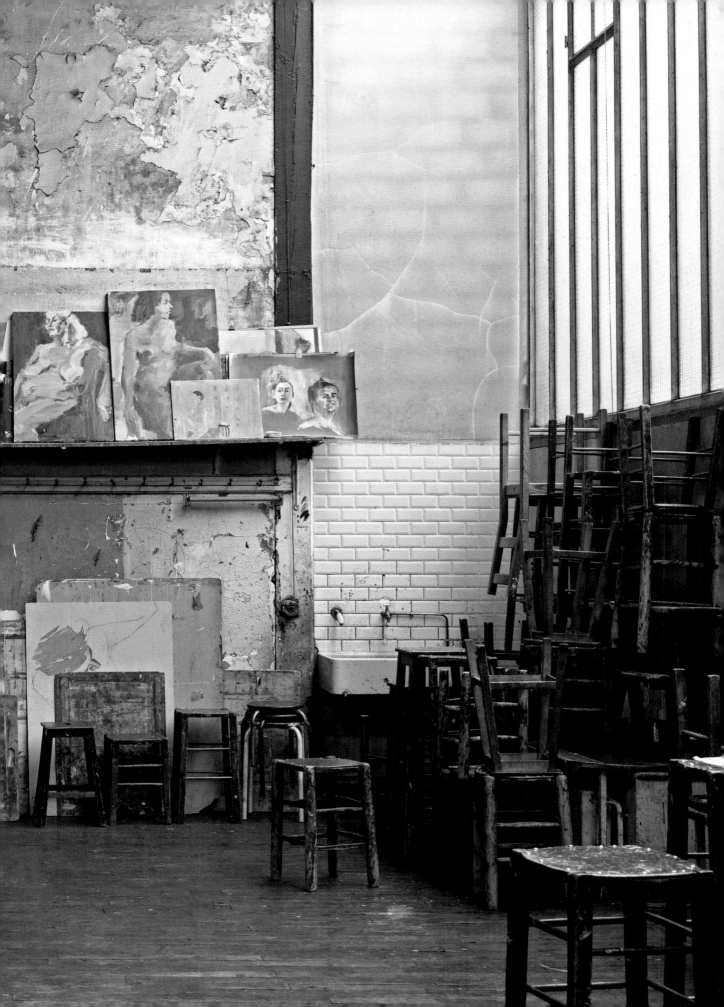

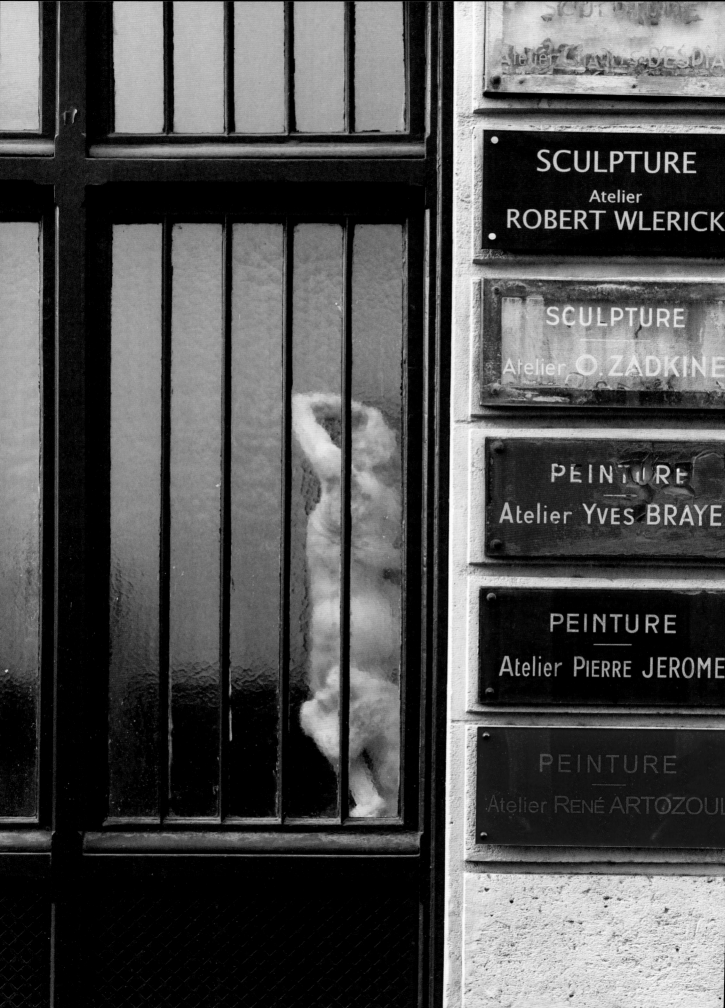

SCULPTURE
Atelier
ROBERT WLERICK

SCULPTURE
———
Atelier O. ZADKINE

PEINTURE
———
Atelier YVES BRAYER

PEINTURE
———
Atelier PIERRE JEROME

PEINTURE
———
Atelier RENÉ ARTOZOUL

✸ ACADÉMIE ✸
DE LA
GRANDE CHAUMIÈRE
FONDÉE EN 1904

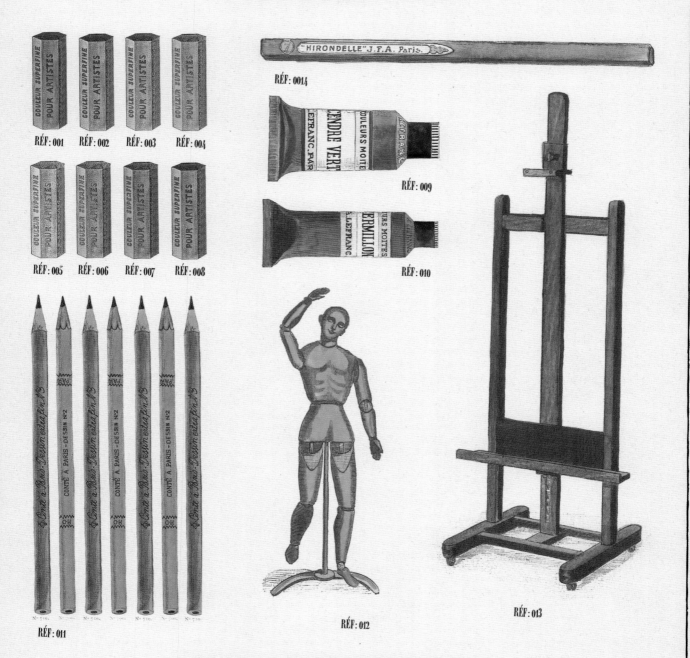

RÉF : 001 RÉF : 002 RÉF : 003 RÉF : 004

RÉF : 005 RÉF : 006 RÉF : 007 RÉF : 008

RÉF : 0014

RÉF : 009

RÉF : 010

RÉF : 011

RÉF : 012

RÉF : 013

Fig. 1

LA CHAUFFETTE POÊLE À
GODIN
LA PREMIÈRE MARQUE FRAN

Fig. 2

에르보리스트리
드 라 플라스 클리씨

파리 8구 암스테르담로 87

1880년에 설립된 이 아름다운 약초 판매점은 시간을 이기고 살아남은 역사적 파리의 상징이다. 검은 바탕에 금색 글씨가 쓰인 간판과 예쁜 노란색 벽은 설립 당시의 모습을 그대로 유지하고 있다. 물론 가게가 아예 사라질 뻔한 적도 있었다. 1941년, 약초 판매 자격증을 폐지하고 오직 약제사에게만 평범한 풀과 민간요법에서 쓰는 약초 판매를 허가하는 법이 발표되었기 때문이다. 다행히 지금 상황은 그렇지 않다. 언제든 암스테르담로 87에 가면 약초뿐 아니라 탕약이나 차, 혹은 또 다른 형태의 농축액을 만들 수 있는 혼합 재료들을 살 수 있다. 이렇게 가게에서 직접 혼합한 제품들은 하얀 종이봉투와 귀여운 바구니에 담겨 있는데, 그 위에는 정성껏 손글씨를 쓴 라벨이 붙어 있다.

이들이 풍기는 강한 향기는 낡은 벽 내장재의 볼록한 무늬, 유리나 자기로 만든 오래된 약병, 그리고 역시 오랜 시간 그 자리를 지켜 온 구리 천칭 저울 속까지 깊이 스며 있는 듯하다. 일상에서 겪는 소소한 질병, 예를 들어 소화 불량이나 혈액 순환 문제, 두통, 가벼운 불면증, 호흡기에 느껴지는 불편함 같은 것들은 이곳에서 해결책을 찾을 수 있다. 이미 검증된 수백 개의 참고 사례 덕분이다. 신나는 파티를 치른 다음 날이라면, 붓고 무기력해진 간을 진정시키고 보해 줄 탕약이 필요하다. 아름다운 피부를 원한다면 오일을 활용해 보자. 영양이 풍부한 밀싹 오일, 가벼운 염증을 가라앉히는 데 효과적인 마리골드 오일 등이 있다. 머릿결을 위해서는 가장 고전적인 방법, 즉 시어버터와 호호바에 기대를 걸어 보는 것이 좋다. 가게에서는 또한 말린 꽃과 잎으로 포푸리를 만들어 볼 것을 권한다. 집 안 전체가 향기로워질 것이다. 먼저, 향이 매혹적인 다마스크 장미 봉오리 말린 것을 레몬 향이 나는 버베나, 라벤더 혹은 민트에 섞는다. 그리고 말린 마리골드와 수레국화 꽃잎을 뿌려 색을 낸다. 거기에 평소 좋아하는 향의 에센스 오일을 몇 방울 떨어뜨리면, 자연의 향기를 그대로 담은 자신만의 포푸리가 완성된다.

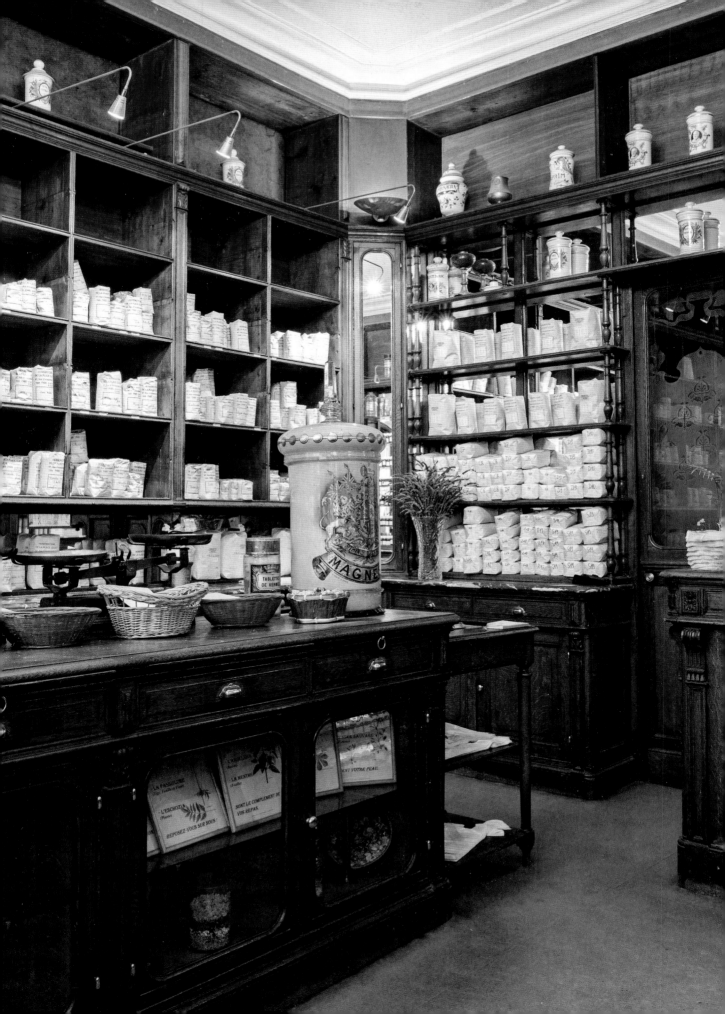

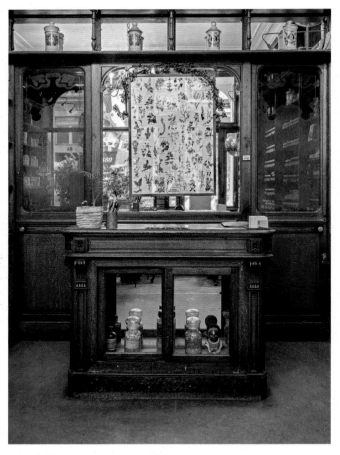
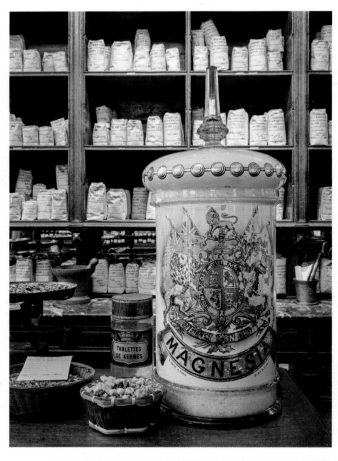

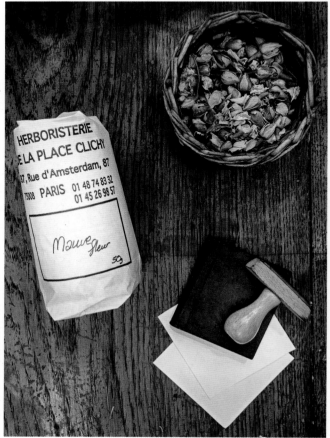

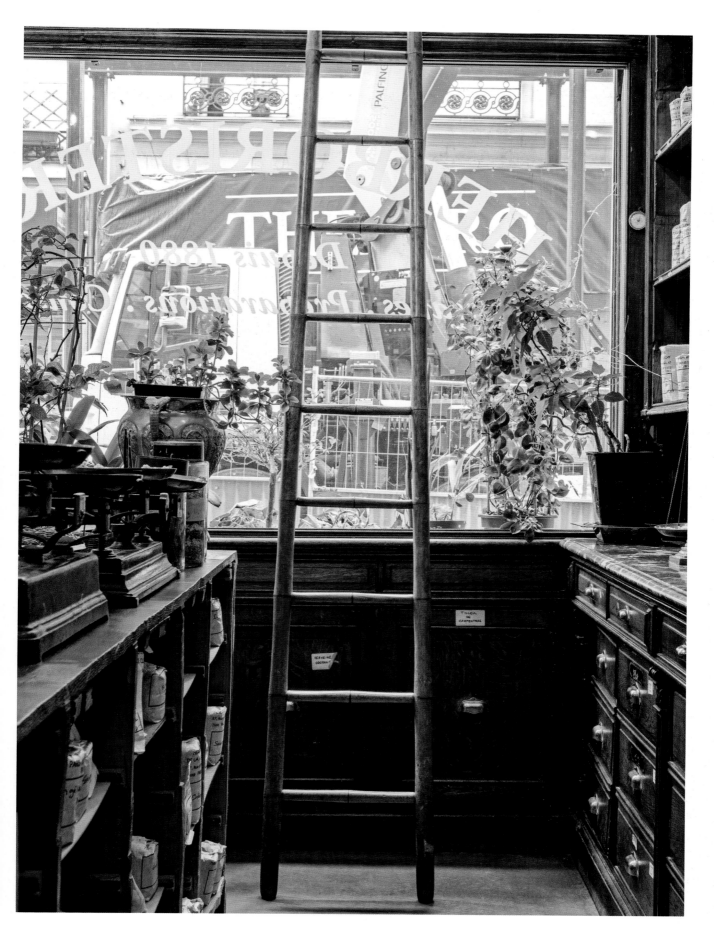

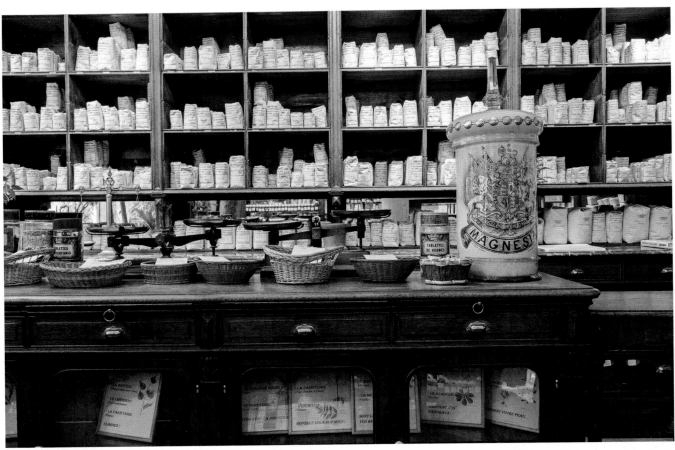

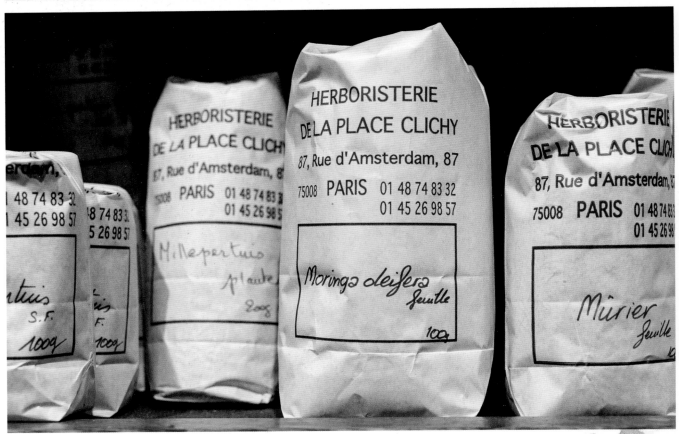

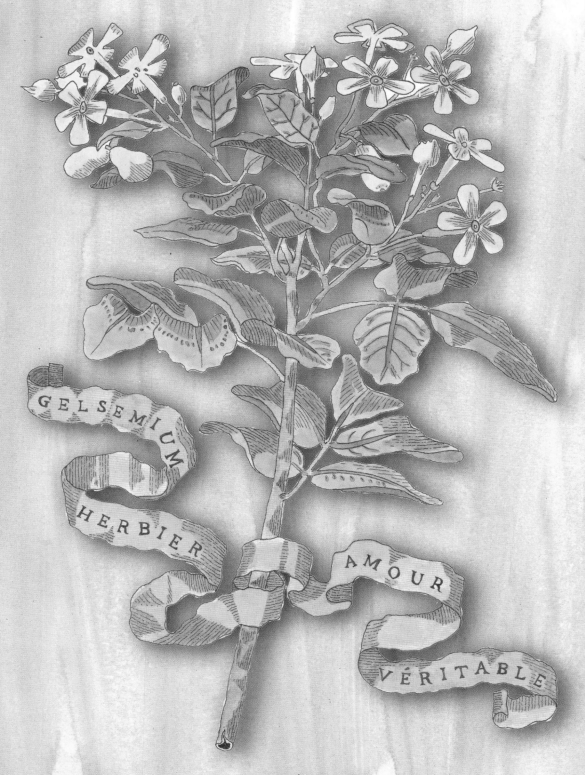

GELSEMIUM

HERBIER

AMOUR

VÉRITABLE

식물

잎, 꽃, 뿌리, 껍질, 씨 등 모든 부분이 우리 몸에 이로운 탕약,
농축액, 연고, 크림, 고체 상태의 밤이나 액체 상태의 오일을
만드는 데에 사용된다.

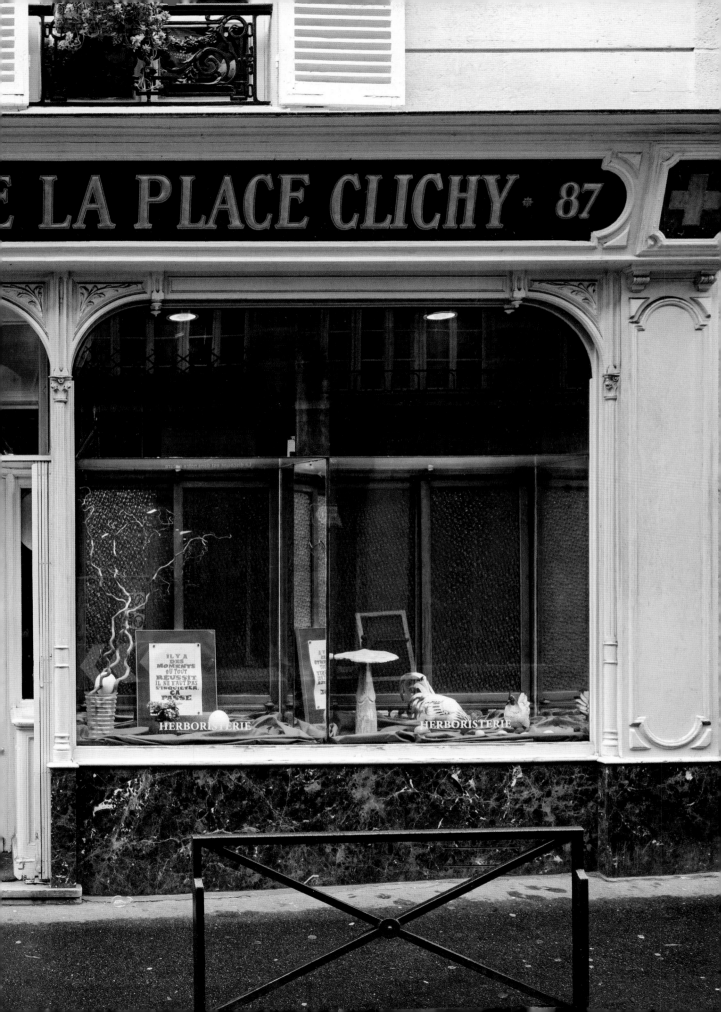

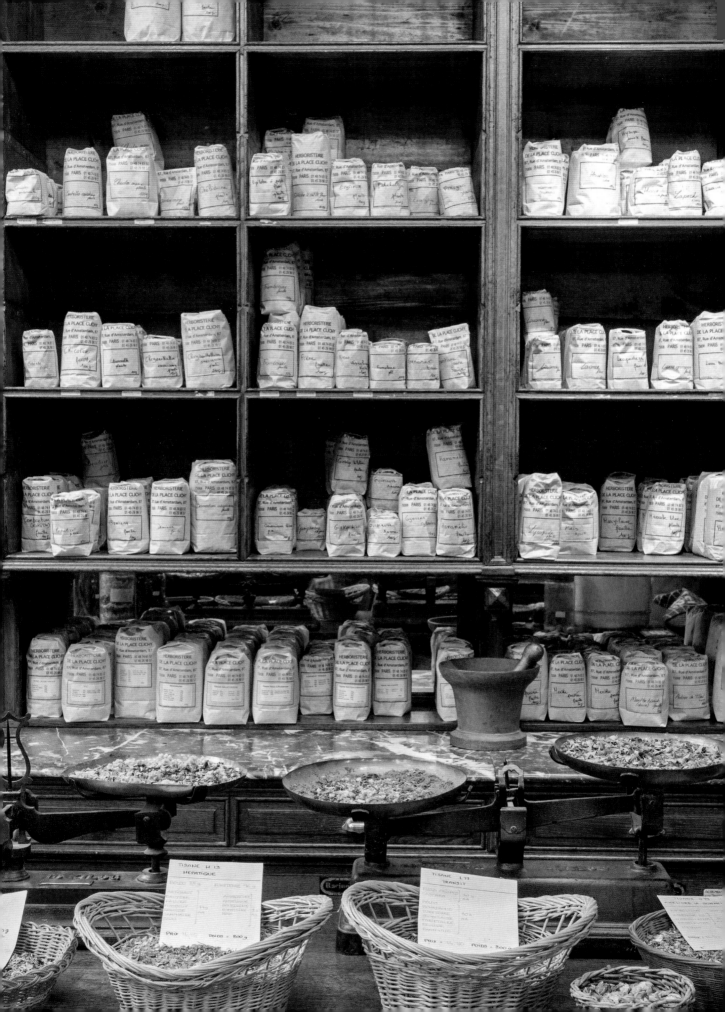

DEPUIS 1980

HERBORISTERIE DE LA PLACE CLICHY

TISANES - PRÉPARATIONS - CONSEILS

RÉF: 001

RÉF: 004

RÉF: 005

RÉF: 006

RÉF: 002

RÉF: 003

RÉF: 007

AU 87, RUE D'AMSTERDAM
PARIS VIIIᴱ

PHILIPPE GILLE

L'Herbier

POÉSIES

PARIS
ALPHONSE LEMERRE, ÉDITEUR
27-31, PASSAGE CHOISEUL, 27-31
—
M DCCC LXXXVII

Prunus armeniaca. Linn. Labricotier commun.

Eucalyptus globulus

ALTERIVS NON SIT, QVI SVVS ESSE POTEST.

OMNE DONVM PERFECTVM A DEO, IMPERF. A DIABO.

AVREOLVS PHILIPPVS THEOPHRASTVS

HERBIER
OU COLLECTION
DES PLANTES MEDICINALES
DE LA CHINE
D'après un Manuscrit peint et unique
qui se trouve dans la Bibliothèque
de l'Empereur de la Chine,
POUR SERVIR DE SUITE
AUX PLANCHES ENLUMINÉES ET NON ENLUMINÉES
D'HISTOIRE NATURELLE
et à la Collection des Fleurs
qui se cultivent dans les Jardins de la Chine et de l'Europe.
Dirigé par les Soins
de M. Buchoz, Médecin de Monsieur.

A PARIS.
Chez l'Auteur rue de la Harpe vis-à-vis celle de Richelieu-Sorbonne 9.
1781.

De
WONDEREN GODS
in de
minst-geachte
SCHEPSELEN.

J. C. SEPP excudit.

Fig. 1

FORMULAIRE
DE
HERBORISTERIE
CONTENANT
tude générale du végétal au point de vue
thérapeutique — Récolte — Conservation — Mise
en valeur des principes médicaux — Adjuvants et
incompat

PAR LE
Dr S.-E. MAURIN

QUASSIA

ANIS VERTS

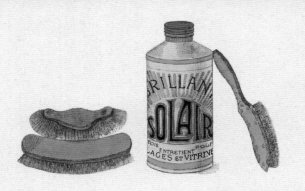

프로뒤 당탕

파리 11구 생베르나르로 10

포부르 생앙투안에는 예전에 그곳에서 일했던 직공과 장인 들의 기억을 여전히 생생하게
간직한 공간들이 있다. 곧 백 살이 되는 이 독특한 잡화점도 그런 곳 중 하나이다.
간판에는 애초에 이 가게가 존재하게 된 이유를 설명하듯 '대리석 가공업자와 고급 가구 제작자를
위한 전문 제품'이라는 글귀가 쓰여 있다. 실내에는 설립 당시 마련한 가구들과 칸막이 선반이
그 자리를 그대로 지키고 있고, 그 안에는 전문가뿐 아니라 충분한 지식을 갖춘 DIY족을 위한
온갖 제품들이 가득 차 있다. 나탈리 르페브르는 이 분야의 전문가는 아니지만 이곳에 대한
애정으로 2014년에 가게 주인이 되었다. 그녀는 나무와 대리석, 가죽, 돌, 콘크리트뿐 아니라
청동, 강철 구리, 놋쇠 등 금속을 유지하고 개보수하고 연마하고 윤을 내고 때로는 고색을 띠게
하고 또 때로는 반짝이게 만드는 수천 종의 제품들을 자랑스럽게 소개한다.
그중 특히 초심자들의 마음을 뛰게 하는 제품이 두 개 있다. 먼저 '니스 칠한 표면과 청동을
새것처럼 만들어 주는 묘약'이라 불리는 오자포네즈는 1889년에 탄생한 이래 꾸준히 사랑받는
포부르의 전통 비책이다. 제이드 오일의 경우 금속이 산화하지 않도록 보호하는 데 사용된다.
헤마타이트와 투르말린도 있다. 준보석에 해당하는 적철광과 전기석을 말하는 것이 아니다.
이들은 금속 표면에 검정이며 파랑, 혹은 동색까지 여러 가지 색을 입히는 데 사용되는
액상 제품이다. 현재 이 회사의 스타는 마졸린이라는 크림 제품이다.
금속뿐 아니라 크리스털과 보석 표면을 더욱 아름답게 만들어 준다.
계산대 뒤에는 다목적 브러시 수십 종이 잘 정돈되어 있는데, 실크 가닥, 금속, 나일론,
심지어 거위 털을 재료로 한 것도 있다! 나탈리 르페브르는 또한 누구나 쉽게 활용할 수 있는
집 안 관리용 천연 제품 개발도 검토 중인데, 특히 분말 세제와 비누에 기대가 크다.
긴 역사를 가진 이 잡화점은 이렇게 새로운 시대를 맞이하고 있다.

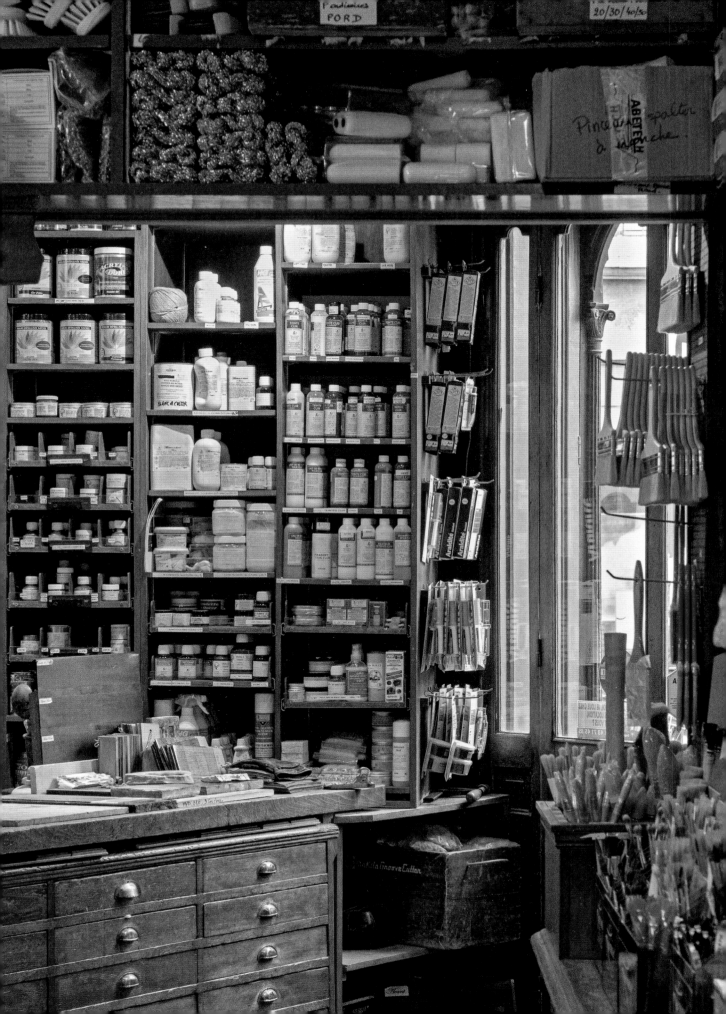

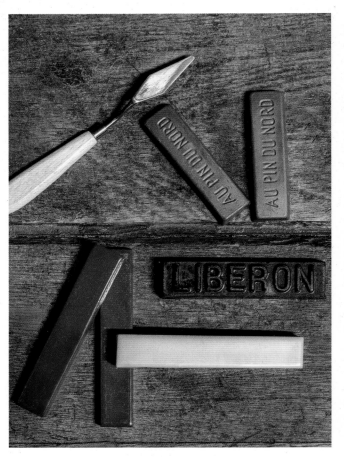

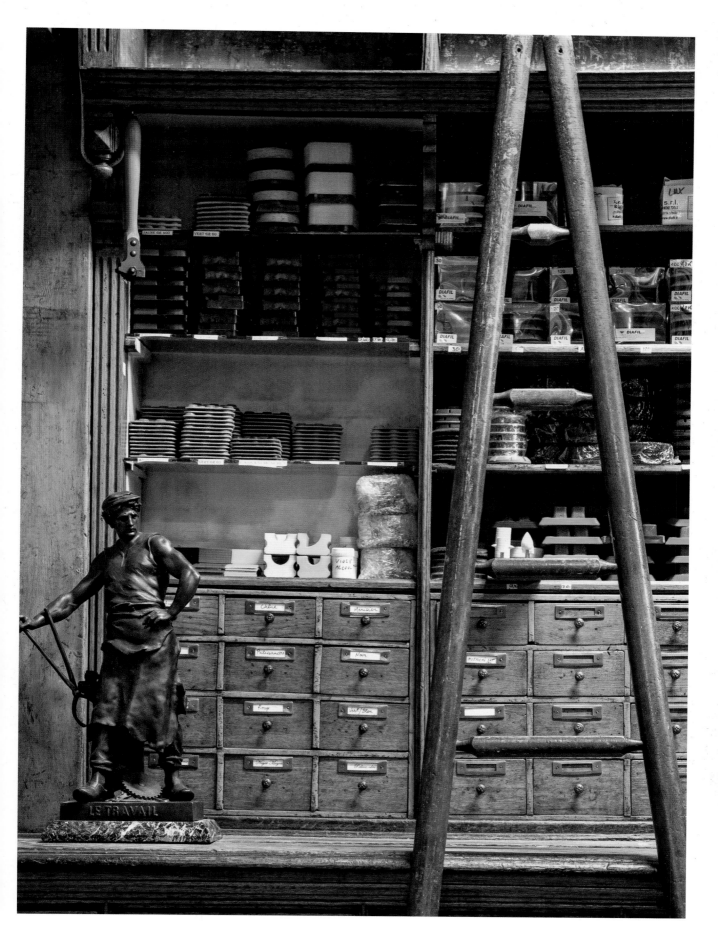

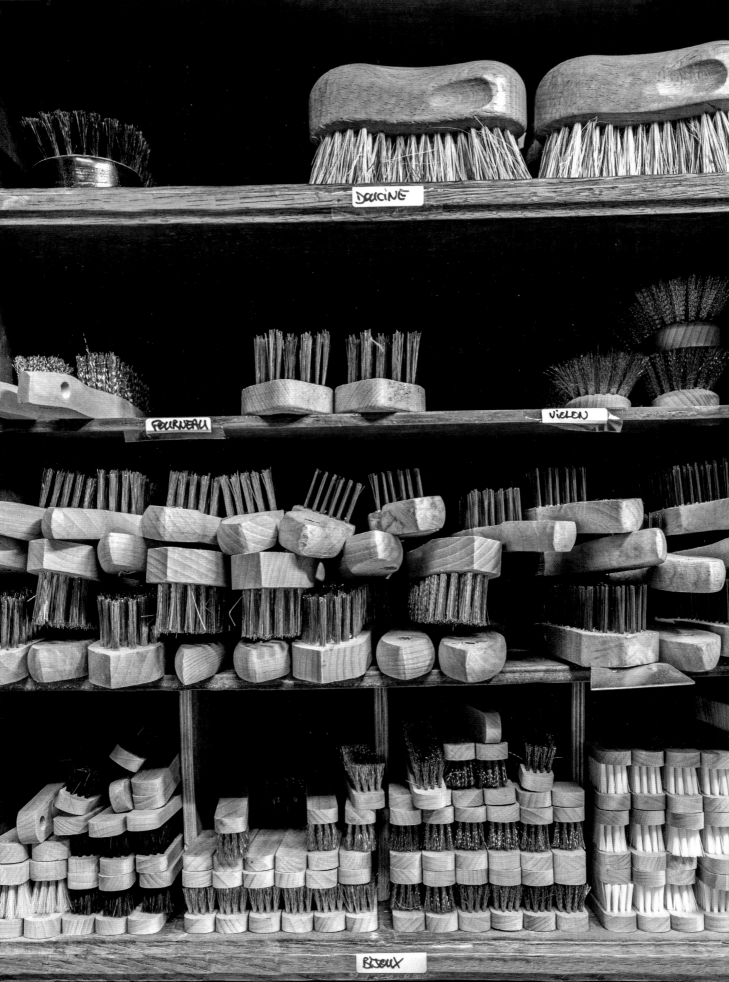

DOUCINE

FOURNEAU

VIOLON

BIJOUX

옛날 제품

'프로뒤 당탕'은 '옛날 제품'이라는 뜻이다.

온갖 종류의 물건을 청소하고 닦고 윤내고

혹은 고색을 띠게 하는 데에 가장 효과적인 방법은

긴 세월에 걸쳐 자신의 우수성을 증명한

제품과 도구를 사용하는 것이다.

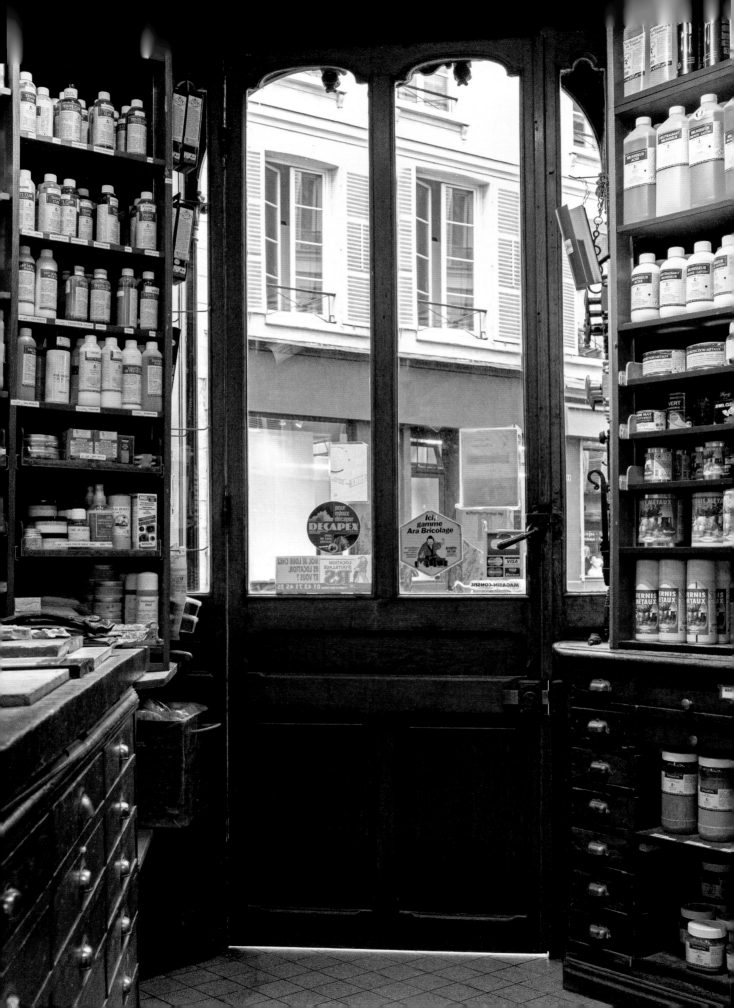

* PRODUITS D'ANTAN *

ENTRETIEN ET RÉNOVATION DES MEUBLES, OBJETS D'ART ET SOLS

RÉF: 001

RÉF: 002

RÉF: 003

RÉF: 006

RÉF: 007

RÉF: 004

RÉF: 005

RÉF: 008

10, RUE SAINT BERNARD — 75011 PARIS

Fig. 1

Le beau MENUISIER ou encore un Copeau

HISTORIETTE

Chantée au XIX.º siècle par M.ʳ PLESS...
et à l'Éstrade par M.ʳ PERRIN

Piano: 3.ᵉ

Paroles de M. M.ᵉ... Musique de

D'après nature pour l'instruction de la jeunesse. Bilder zum Anschauungs Unterricht für die Jugend.

MENUISIER.

Habit de Menuisier Ebeniste

Sans effort tout brille !

ENCAUSTIQUE **BIKINI**

l'essence de térébenthine

SAVON DE MARSEILLE

Carpenter.

Bricklayer.

Farrier.

Coachman.

Fig. 2

persil
PRODUIT FRANÇAIS
LAVE TOUT TOUT SEUL

Engraver.

DEMANDEZ
le Savon Pur
"LE SAPIN"

72%

EN VENTE ICI

House Painter.

Plumber.

Waggoner.

그레네트리 뒤 마르셰

파리 12구 알리그르 광장 8

알리그르는 이미 수 세기 전부터 파리에서 가장 큰 식료품 시장이었다.
넓은 중앙 공간과 수많은 과일, 채소 가판대, 그리고 이른 아침부터 중고 물품을 찾는 손님을
맞이하는 골동품 가게 등으로 늘 북적이는 공간이다. 그곳에 가면 멀리에서부터 하얀 벽에
'시장 곡물 가게: 원예용품, 씨앗, 파스타, 쌀, 말린 채소 전문점' 이라고 쓰인 집이 보인다.
오래전부터 파리에서 가장 오래된 곡물 가게였던 이 작은 상점은 반세기가 넘도록 같은 모습을
유지하고 있다. 여담이지만 이전 주인들은 1958년에 무려 파리 박람회에 가서 이 가게에 어울리는
초록색 포마이카 가구들을 구입해 왔다. 당시로서는 최첨단 인테리어를 한 셈이다.
2004년, 이 가게의 매력에 마음을 빼앗긴 조제 페레는 다니던 직장을 미련 없이 그만두고,
소형 슈퍼마켓이 될 위기에 처해 있던 가게를 사들였다. 지금은 이 가게만의 특별한 제품을
사기 위해 먼 곳에서도 손님이 찾아온다. 예를 들어 이곳에는 스튜에 들어가는 타르베산
하얀 강낭콩, 분홍빛을 띤 볼로티콩, 방데산 모제트 강낭콩, 수아송산 거대 강낭콩 등
온갖 종류의 말린 강낭콩이 있다. 검은색 벨루가 렌즈콩, 퓌 지역에서 온 녹색 렌즈콩,
진홍색 인도 렌즈콩 등 렌즈콩 역시 다양하다.
말린 누에콩과 병아리콩, 그리고 브르타뉴 지방뿐 아니라 러시아에서도 카샤라는 이름으로
인기가 좋은 메밀, 카마르그산 쌀과 남미 수리남산 쌀 등도
이곳에서만 살 수 있는 특별한 식재료들이다.
말린 채소와 말린 포도, 자두, 대추, 무화과 등 과일 대부분이 유기농 식품이고,
개별 포장 없이 무게 단위로 판매된다. 향신료도 마찬가지다.
원예용품의 경우, 가게 제일 안쪽에 씨앗 봉지들이 진열되어 있다. 조제의 아내가 사랑스러운
미니 벼룩시장으로 변신시킨 공간이다. 가게 밖에서는 시트로넬라 화분과 각종 허브,
포도나무 그루, 레드커런트, 라즈베리 묘목들이 지나가는 사람들의 발길을 붙잡는다.

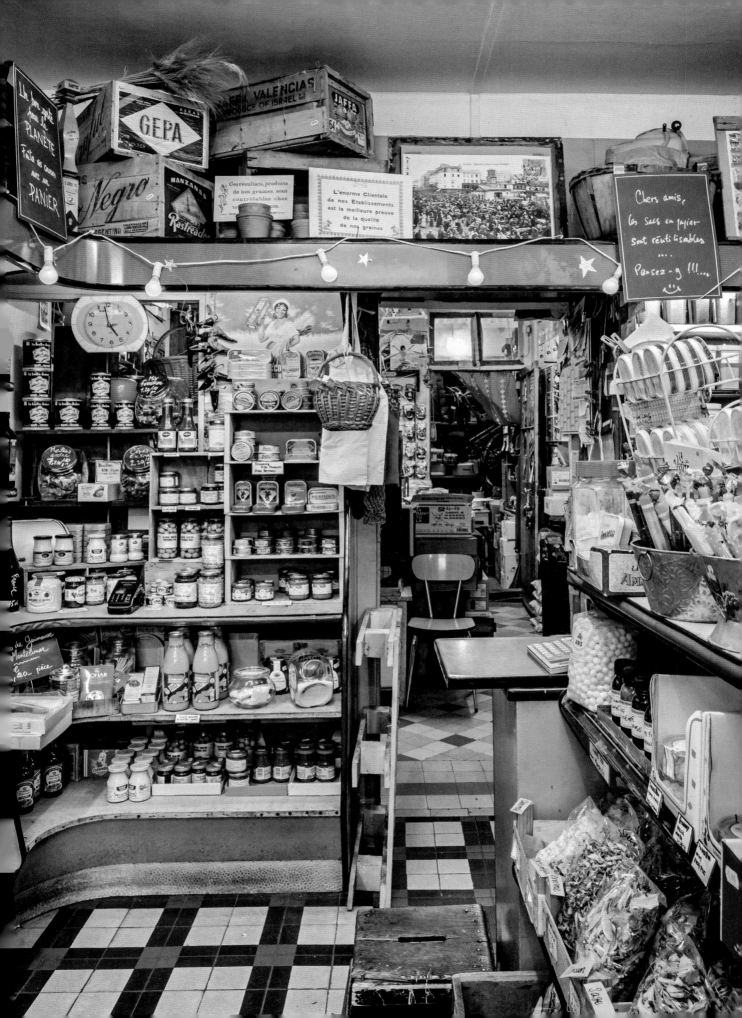

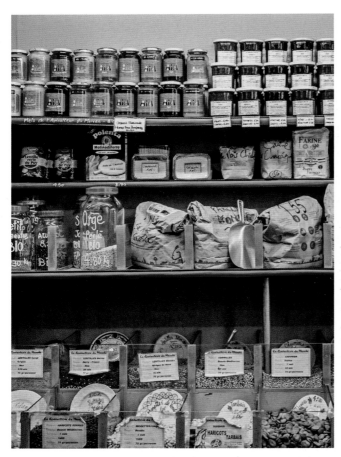

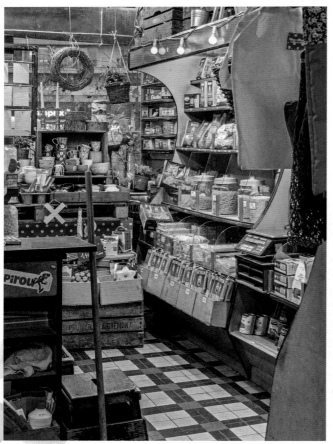

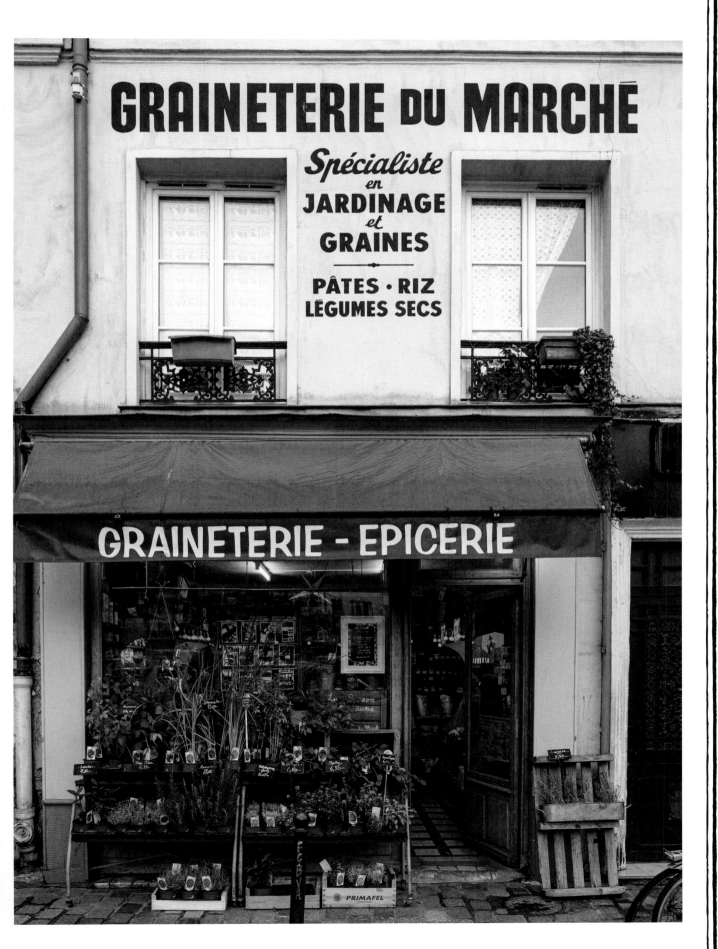

GRAINETERIE
DU MARCHÉ

Spécialiste en jardinage et graines

RÉF: 001

RÉF: 002

RÉF: 003

RÉF: 005

RÉF: 004

RÉF: 006

RÉF: 007

RÉF: 008

RÉF: 009

RÉF: 010

RÉF: 011

au 8, Place d'Aligre, Paris 12ᵉ

PRICE LIST AND
DESCRIPTIVE CATALOGUE OF
F. BARTELDES & Co.

·1895·

OFFICE 804 MASSACHUSETTS ST.

WAREHOUSES 805 & 808 NEW HAMPSHIRE ST.

Traffic Jam

Fig. 2

762. PARIS — Le Marché de la Place d'Aligre C.M.

Fig. 1

LIMONE SICIL AMORE

Mon secret...

LES GRAINES EN SACHETS
LE PAYSAN
en vente ici

Fig. 3

AGRUMES
AMOUR TOUJOURS

W.W. BARNARD & CO.
CHICAGO.
1896

GARDEN,
FIELD
& FLOWER
SEEDS
TESTED SEEDS

Store
10 NORTH CLARK ST.
WAREHOUSE & OFFICE
186 E. KINZIE ST.

Fig. 4

80 ANOS
TRICANA
SARDINHAS EM AZEITE PURO

FORMICA

MOBILIER DE CUISINE parfaitement assorti
au PLACARD RANGE-TOUT "AM 1064"

Table de cuisine, plateau avec allonges
à l'italienne et façade du tiroir plaqués
Formica. Montage robuste sur cadre
métallique, laqué noir mat avec piètements
en tube acier de forme fuseau, chromé.
Modèle avec dessus 90×60, avec les
2 allonges 140 × 60 cm. Poids 21 kg,600.
C17Z-1620. Formica coarse linette vert.
C17Z-1621. — citron.
C17Z-1622. — bleu. **139**
C17Z-1623. — Madeira ton merisier.
Modèle avec dessus 100×70 cm, avec les
2 allonges 160 × 70 cm. Poids 27 kg.
C17Z-1624. Formica coarse linette vert.
C17Z-1625. — citron. **155**
C17Z-1626. — bleu.
C17Z-1627. — Madeira ton merisier.
SIÈGES ASSORTIS
Chaise siège 34×32 cm. Poids 3 kg,500.
C17Z-1270. Formica coarse linette vert.
C17Z-1280. — citron. *Pièce*
C17Z-1285. — bleu. **36**
C17Z-1286. — Madeira ton merisier.
Tabouret 27×27 cm, haut. 45 cm, Pds 2 kg
C17Z-1110. Formica coarse linette vert.
C17Z-1120. — citron. *Pièce*
C17Z-1130. — bleu. **16**
C17Z-1132. — Madeira ton merisier.

ENSEMBLES une table et 4 chaises dans les nuances de Formica ci-dessus. (Précisez celle choisie.
CM17Z-1636. Ensemble composé d'une table de 90×60 cm et **269** F
4 chaises. PRIX EXCEPTIONNEL
CM17Z-1637. Ensemble composé d'une table de 100×70 cm **285**
et 4 chaises. PRIX EXCEPTIONNEL

Maù Latin Malab
Ambo bram
Arab

Bohne.
Vicia faba.

Eiche.
Quercus sessiliflora.

Hafer.
Avena sativa.

keimende Ahornfrucht.
Acer campestre.

Ahorn.
Acer campestre.

Linde.
Tilia parvifolia.

Kirsche.
Prunus Cerasus.

Storchschnabel.
Geranium pratense.

Petersilie.
Petroselinum sativum.

Kiefer.
Pinus sylvestris.

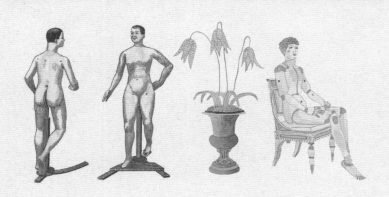

이블린 앙티크

파리 6구 퓌르스탕베르로 4

1954년 이후로 아름다운 퓌르스탕베르 광장을 지나는 중고품 수집가, 산책하는 사람,
혹은 호기심 많은 사람은 들라크루아의 화실에서 겨우 몇 미터 거리에 있는 이블린 앙티크의
진열창 앞에 멈춰 설 수밖에 없다. 포즈를 취한 채 굳어 버린 기묘한 인물들이 창 안에 가득하기
때문이다. 어둡고 파리한 색에 관절이 꺾이는 이 목재 인형들은 종교 행렬에 사용하기 위해 만든
카피포테다. 성모 마리아와 성녀들의 형상을 본뜬 인형들의 얼굴에는 오랜 세월만큼이나 깊은
믿음과 희망이 담겨 있다. 아가트 드리유는 2013년에 할머니 이블린 르세르로부터
이 가게를 인수했다. 어린 시절 그녀는 토요일마다 할머니와 함께 시간을 보냈다.
동화 속 궁전의 커다란 방을 연상시키는 이곳에는 크리스털 샹들리에와 가지가 많이 달린
바로크식 촛대, 수은과 주석박을 댄 거울 여러 개, 그리고 부드러운 표정으로 마치 침묵의 대화를
건네듯 방문객을 바라보는 초상화들이 있었다. 오랜 시간 할머니의 영향을 받으며 자라난
아가트는 그녀의 가르침을 통해 모든 것을 배웠고, 인간 형상에 애착을 느끼는 것마저
할머니를 똑 닮게 되었다. "저는 다른 사람이나 사람을 표현한
작품과 연관되는 것이라면 뭐든 좋아해요."
이블린과 마찬가지로, 아가트는 특히 관절이 꺾이는 채색 인형을 좋아한다.
이곳에서 보낸 추억 속에 깊이 각인된 이 인형들은 신비롭고 때로는 묘하게 불안한 느낌을
주기도 한다. 인형들은 16세기부터 사용되기 시작해 18세기에 전성기를 누렸다.
세심한 장인들의 뛰어난 기술로 만들어진 덕분이었다. 나무로 만들어진 팔다리는 갈고리와
가는 끈을 이용한 정교한 내부 장치로 연결되어, 어떤 자세든 문제없이 취할 수 있다.
손끝부터 발끝까지 모든 움직임이 자유로운 것이다. 이후 이들도 대량생산의 시대를 맞이했지만,
아가트가 하나하나 수집한 이 놀라운 인형은
여전히 거부할 수 없는 매력으로 고객을 사로잡는다.

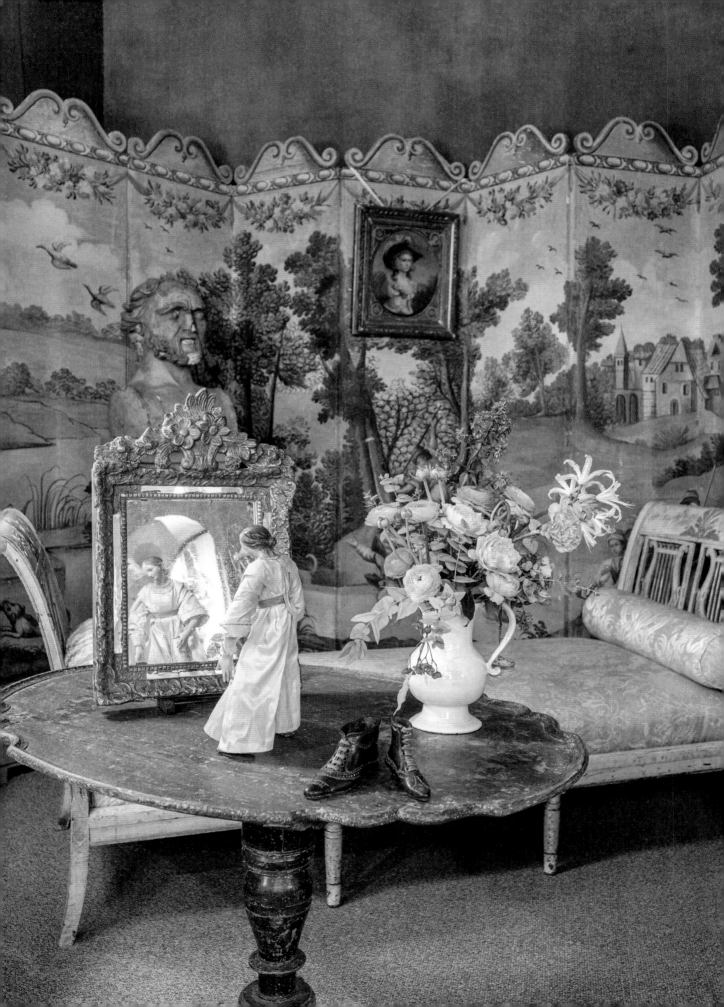

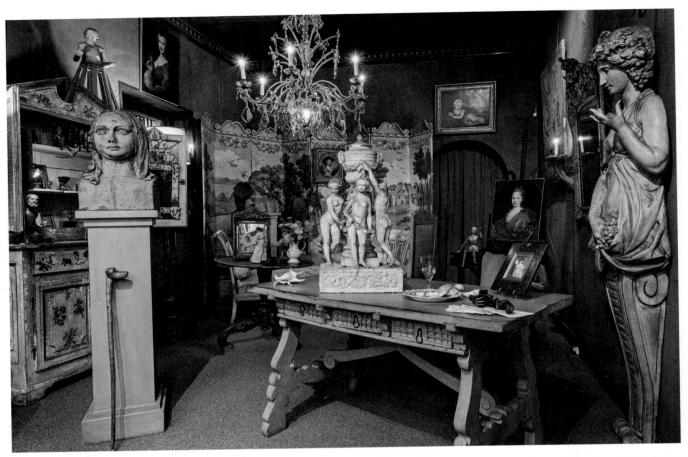

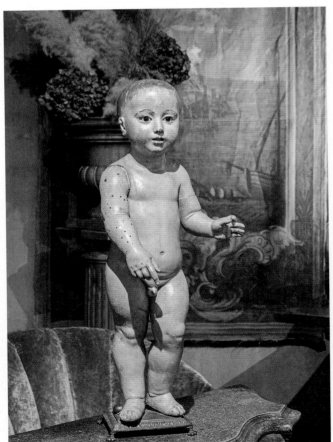

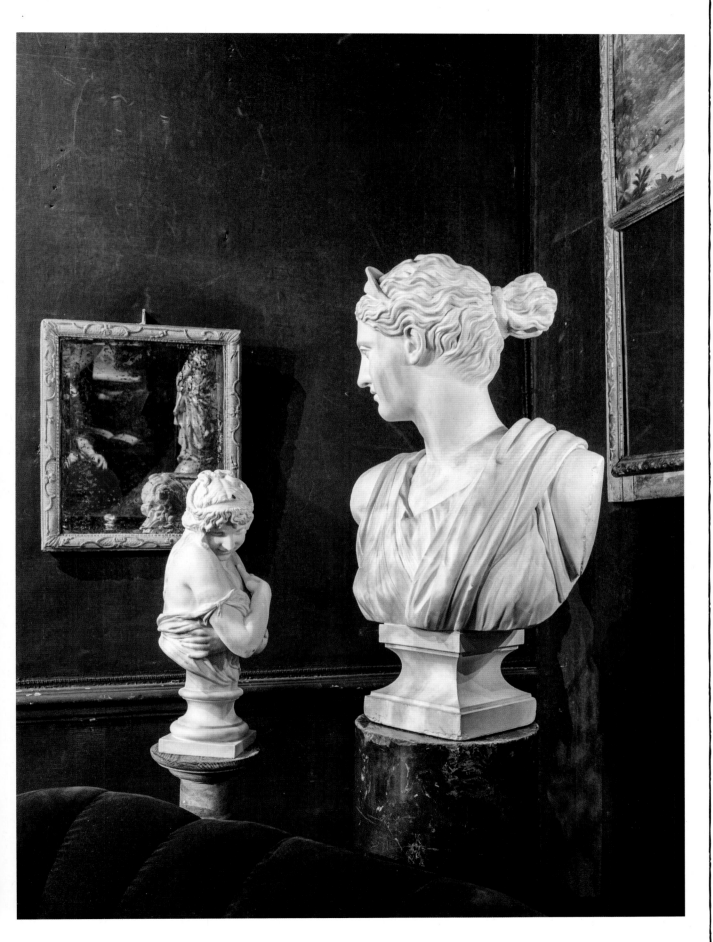

그리스 조각상

19세기 말까지 전형적인 그리스 입상과 반신상은

조각가가 만들어 낼 수 있는 가장 완벽한 형태로 여겨졌다.

고대 로마인들이 그리스 조각상을 모방했고,

이것이 오랜 세월 반복되며 미의 원형으로 자리 잡은 것이다.

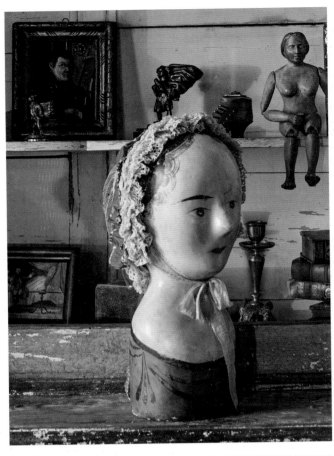

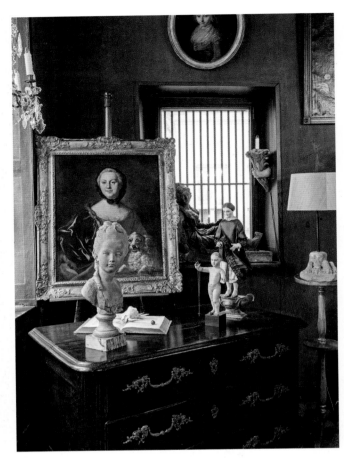

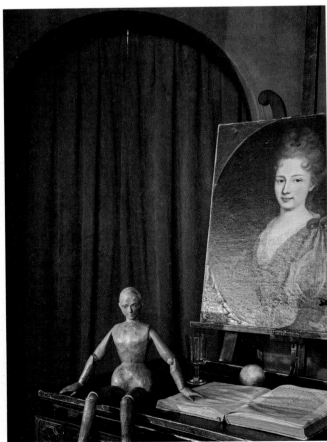

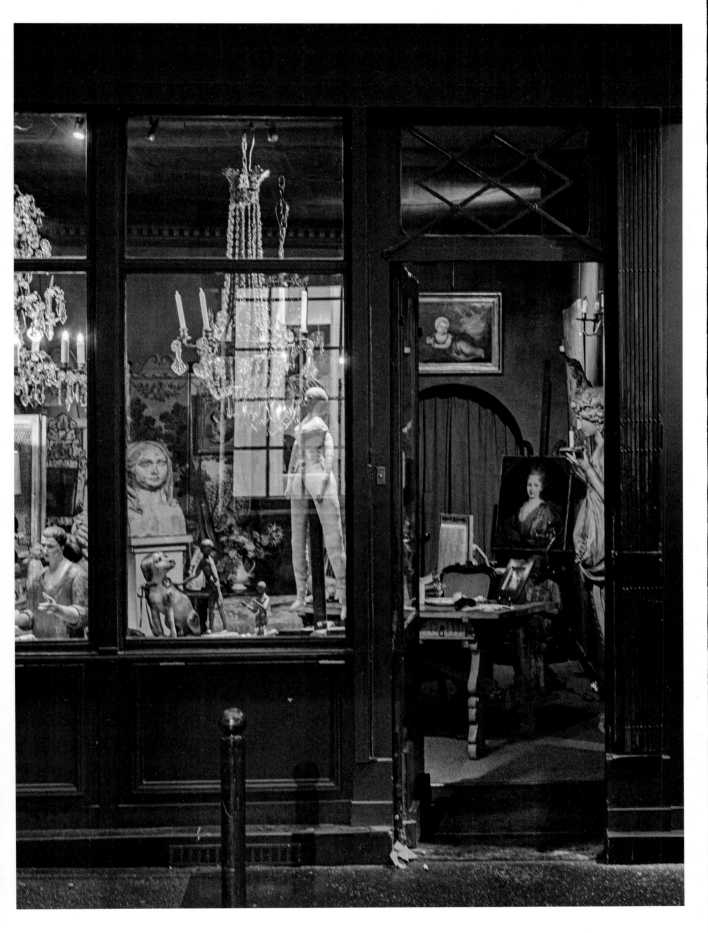

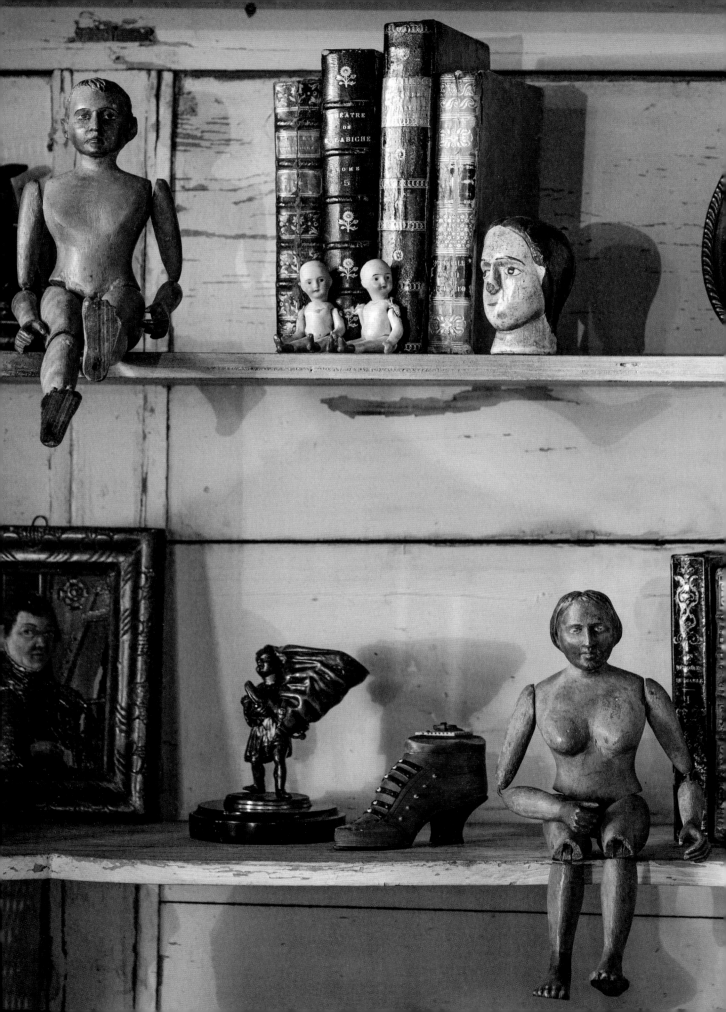

ANTIQUITÉS ET CURIOSITÉS
YVELINE
ANTIQUES

RÉF: 001

RÉF: 002

RÉF: 003

RÉF: 004

RÉF: 005

RÉF: 006

RÉF: 007

RÉF: 007

RÉF: 008

RÉF: 009

4 RUE DE FURSTEMBERG, PARIS VI^E

Fig. 1

A. 408 ΔΕΛΦΟΙ. Ο ΑΝΤΙΝΟΟΣ. Ο ΕΥΝΟΟΥΜΕΝΟΣ ΤΟΥ ΑΔΡΙΑΝΟΥ - DELPHES. ANTINOUS. LE FAVORI DE L' EMPEREUR HADRIEN
DELPHI. ANTINOUS. THE FAVOURITE OF THE EMPEROR HADRIAN - DELPHI. ANTINOOS. KAISER HADRIANS GÜNSTLING

The Insensible Perspiration

Published as the Act directs, June 20 1794, by E. Sibly.

HERCULES AND CORONA BOREALIS.

Le Jeu Royal de l'Oie,
Renouvellé du Grecs

Fig. 2

감사의 말

—

이 책에서 소개한 모든 장소의 주인들에게 뜨거운
열정으로 그 공간을 사랑해 준 것에 대해 감사한다.
내게 케이트와 줄리를 소개해 준 이네스에게도 감사를
전한다. 두 사람은 내가 새로운 모험을 떠날 때 늘
나와 함께해 주는 완벽한 발행인이다! 훌륭한 안목을
가진 파리 최고의 그래픽디자이너 로맹에게도 감사한다.
마지막으로 사물을 바라보는 나만의 시선을 가지게 해준
어머니, 값진 조언을 아끼지 않은 여동생, 그리고 이런
장소들을 탐험하는 사람에게 이보다 더 좋을 수는
없을 최고의 동료 알렉시스에게
감사의 마음을 전한다.